나, 건축가
구마 겐고

나, 건축가 구마 겐고

建築家, 走る

2014년 3월 29일 초판 발행 · 2024년 5월 20일 5쇄 발행 · **지은이** 구마 겐고
정리 기요노 유미 · **감수** 임태희 · **옮긴이** 민경욱 · **펴낸이** 안미르, 안마노, 오진경 · **기획** 문지숙
편집 민구홍 · **디자인** 안마노 · **커뮤니케이션** 김세영 · **영업** 이선화 · **인쇄·제책** 한영문화사
글꼴 SM3신신명조, Simsun, Garamond Premier Pro

안그라픽스
주소 10881 경기도 파주시 회동길 125-15 · **전화** 031.955.7755 · **팩스** 031.955.7744
이메일 agbook@ag.co.kr · **웹사이트** www.agbook.co.kr · **등록번호** 제2-236(1975.7.7)

ISBN 978.89.7059.729.4 (03600)

나, 건축가
구마 겐고

구마 겐고 지음
임태희 감수
민경욱 옮김

안그라픽스

일러두기

1 이 책 『나, 건축가 구마 겐고』는 일본 신초샤(新潮社)에서 출간한
 『건축가, 달리다(建築家, 走る)』를 우리말로 옮긴 것입니다.

2 이 책은 『오브세션 13(小布施ッション 13)』 《예술신초(藝術新潮)》 2011년 8월 호,
 닛케이비즈니스온라인(日経ビジネスオンライン, business.nikkeibp.co.jp)에 실린 내용과
 5년에 걸친 기요노 유미(清野由美)와의 인터뷰를 바탕으로 정리한 것입니다.

3 한국 독자의 이해를 돕기 위해 이 책에는 원서에 수록되지 않은 도판을 추가로 실었으며,
 이에 대해서는 341쪽 「도판 출처」에 정리했습니다.

4 도, 부, 현, 시, 정 등 일본 행정 구역 명칭은 모두 지역 이름과 붙여쓰기했습니다.

5 옮긴이 주는 마지막에 'ㅇ'으로 표시했습니다.

건축가, 달리다

저의 일상은 세계를 돌며 달리는 것입니다. 거의 매일 여행을 하고 있다고 말할 수 있습니다. 현장을 확인하고, 설계에 관한 회의를 위해 저는 여행을 합니다.

한국도 그런 여행지 가운데 하나입니다. 그동안 셀 수 없을 만큼 한국을 오갔고, 그 과정에서 느낀 한국의 문화와 건축에 대해서는 이 책의 감수자인 임태희 선생과 이야기를 나누었습니다. 그녀는 오랫동안 교토에서 생활했고, 한국과 일본 양쪽에 대한 그녀의 관점은 비평적이고 정확합니다. 그녀는 한국의 문화를 비롯해 한국과 일본의 차이에 대해 제게 많은 것을 가르쳐주었습니다. 그 가운데에는 제가 전혀 눈치채지 못했던 중요한 것도 있었죠.

그 덕에 한국을 달리는 것이 제게는 너무나 즐겁고, 느끼는 점이 많은 일이었습니다. 그 체험을 통해 문살에 한지를 붙이는 방법과, 돌을 이용하는 디테일 등 몇 가지 한국건

축의 기술에 대해 공감하게 되었습니다. 나아가 한국건축이 좋아졌습니다. 한국건축의 이런 디테일은 제 건축에도 큰 영향을 미쳤습니다. 한국에 가지 않았더라면 지금의 제 건축은 생겨나지 않았을지도 모르겠습니다. 건축뿐 아니라 한국의 요리에 대해서도 일본요리 이상의 애정을 갖게 되어, 특히 몇 가지 국수와 술은 정말 좋아하게 되었습니다. 그렇게 한국이 더욱 좋아졌습니다.

　이렇게 한국을 달리며 제 안에서 한국과 일본이라고 하는 국경은 녹아버린 듯합니다. 국경은 사라졌지만 곳곳의 장소가 이전보다 강한 개성을 발휘하는 상태, 그런 상태를 만들기 위해 저는 건축을 하고 있습니다.

2014년 2월
구마 겐고

정곡을 건드리는 간결함과 힘

엄살을 부리고 있지만, 구마 겐고는 약한 건축가가 아닙니다. 건축이 약한 시대, 또는 일본이 약해진 시대의 건축가일 뿐입니다. 그의 분류를 따르면, 전후 일본의 건축가는 단게 겐조를 1세대로, 마키 후미히코와 이소자키 아라타, 구로카와 기쇼의 2세대, 안도 다다오와 이토 도요의 3세대를 거쳐 이제 세지마 가즈오와 그가 중심이 되는 4세대로 구분됩니다. 그리고 보면 구마는 2009년 안도의 뒤를 이어 도쿄대학의 설계 담당 교수가 되었고, 그 이전에는 단게와 마키가 차례로 그 자리에 있었습니다. 일본에는 아직 도쿄대학의 교수 자리를 마치 훈장처럼 여기는 풍토가 남아 있습니다. 구마는 아주 강한 건축가입니다.

　10여 년 전 그를 초청해 서울대학교에서 강연회를 개최한 적이 있습니다. 그때 그는 건축가라기보다 일본에서 100만 부가 넘게 팔렸다는 『신건축입문(新·建築入門)』의 저자로

더 유명했습니다. 그래서인지 강연장에는 겨우 학생 40여 명이 있었을 뿐이었고, 구마는 낙담하며 자신의 강연 중 가장 적은 숫자라고 말했습니다. 그는 베이징의 대나무집과 야마구치의 불상보호각 등을 보여주었습니다. 새롭기는 했지만 뭔가 변두리를 도는 이류 같은 느낌이었습니다. 이 책은 이후 그가 세계적인 건축가로 성장하는 과정을 담고 있습니다. 개인적인 경험담이지만, 결코 개별적인 현상에 머물지 않고 건축 생태계의 지형을 내부자의 시선으로 그리고 있습니다. 세상을 보는 폭넓은 시각과 시대에 대한 번뜩이는 통찰이 그의 자산임이 분명합니다. 이것이 제가 그를 좋아하는 이유입니다. 그의 말은 힘이 있고 간결하고 정곡을 건드립니다. 재미있고 배우는 바가 있습니다.

2014년 3월

전봉희(서울대학교 교수, 건축학)

주택담보대출이라는 '세기의 발명' • 새하얀 집과 시커먼 석유 •
오일쇼크로 최초의 좌절 • 샐러리맨 경험 • 뉴욕 지하에서
일본 험담 • 토론을 중시하는 덫 • 다른 장소에서 승부해주지 •
르코르뷔지에와 콘크리트 • 안도 다다오와 콘크리트 • 머리가
아니라 완력 • 인간심리를 이용한 콘크리트 • 맨션을 소유하는
'병' • 콘크리트혁명을 넘어서기 위해 • 포기를 알면 인생이
재미있어진다 • 외로운 어머니 • 더 외로운 샐러리맨 •
해안에도 난간을 만들고 싶어 하는 공무원들 • 현장이 없는
사람들 • 다시 공생을 생각하다

고민하던 날들을

건축가란 자기표현을 양식으로 살아가는 이들을 대표하는 직업일지도 모르겠습니다. 무엇보다 거대한 작품이 한 사람의 이름을 달고서 느닷없이 거리에 등장하니까요.

2013년 4월에는 10년에 걸쳐 담당한 도쿄의 가부키극장이 새로 개장해 제5대 건물로 모습을 드러냈습니다. 새로운 가부키극장은 지하 4층, 지상 29층의 고층빌딩 앞에 모모야마(桃山) 양식을 따른 선대의 극장을 그대로 옮겨 과거와 현재를 융합시켰습니다.

건축은 완성되는 순간 제 손을 떠나 거리에 속합니다. 제가 관여했더라도 곁에 둘 수 없습니다. 순식간에 '멀리' 존재하는 게 됩니다. 그러나 아쉬운 마음은 전혀 없습니다. 제가 죽은 뒤라는 아주 긴 시간으로 건축을 생각하면 '눈에 띄는 작품을 만들고 싶다'는 식의 이기적인 생각은 점점 정화되어 사라지는 느낌입니다. 틈만 나면 "사람들에게 폐를 끼칠

일만은 절대 하지 말거라." 하고 말씀하신 어머니 같은 마음
이라고 해야 할까요.

　그래도 이번 가부키극장을 설계하면서 특히 '표현'과 '자
신'이 무엇인지 평소보다 더 생각하고 고민했습니다. 과거
를 돌이켜보면 '표현'에 고집할수록 건축 그 자체는 오히려
약해졌던 것 같습니다. 무엇을 표현하고 싶다기보다 '내가
싫어하는 건축물은 만들고 싶지 않다'는 한 가지 생각에 매
달려 건축을 연마하고 또 연마할 때 강한 건축이 생기는 것
같습니다.

　이유는 모르겠지만 어릴 때부터 제게는 '이건 그냥 너무
싫은' 건축이 있습니다. 세월이 흐른 뒤에 생각해보니 제가
싫었던 건 '콘크리트에 의존해 만들어진 무겁고 영원할 것
같은 건축'임을 깨달았습니다. 좀 더 간단히, 그리고 솔직히
말하면 '내 이전 세대의, 일본의 대단한 건축가가 만든, 내단
한 건축만은 만들고 싶지 않다, 일본이 강했던 시절의 강한
건축은 따르고 싶지 않다, 약한 일본이니까 약한 건축물을
만들고 싶다'는 조금은 고집스러운 집착이 제 안에 줄곧 도
사리고 있었던 겁니다.

　그런 생각을 품고 지금까지 건축에 대한 책을 여러 권 썼

는데, 이 책은 조금 다릅니다. 이 책은 제가 숨김없이 솔직하게 털어놓은 이야기를 냉정하고 객관적인 저널리스트 기요노 유미(清野由美) 씨가 정리한 것으로, 저는 그 당시의 감정과 고민을 있는 그대로 이야기했습니다. 제삼자에게 이야기를 들려주었더니 제가 생각지 못했던 모습이 나타났습니다. 바로 '무게를 잡지 않는 나'입니다.

건축이란 무게를 잡지 않으면 성립할 수 없는 분야입니다. 이 분야에서 망설임과 고민을 솔직하게 털어놓으면 듣는 사람이 불안해집니다. 수백억 엔이 들어가는 프로젝트를 이렇게 고민만 해대는 인간에게 맡겨도 될까 하는 불안을 클라이언트가 안게 되면 관계자 모두가 곤란해집니다. 그래서 프레젠테이션 자리에서는 고민과 망설임을 절대로 드러내지 않습니다. 늘 직설적으로 단언해 상대를 안심시킵니다.

하지만 현실에서 건축이 이뤄지는 주변은 수많은 힘이 얽혀 있어서 설계 과정은 고민과 망설임의 연속입니다. 이 건축물을 세우는 게 거리와 환경에 정말 좋은 일일까, 지역 사람들을 행복하게 할까. 이런 근원적인 생각도 저를 끊임없이 괴롭힙니다.

건물을 짓지 않는다는 선택에 대해서도 생각합니다. 그

러나 그러면 거리가 쓸쓸하겠구나 하며 또 고민합니다. 그처럼 이런저런 생각을 계속하다가도 프레젠테이션 당일에는 그 프로젝트에 가해지는 모든 압력과 조건, 장소의 특성까지 모든 것을 생각하고 또 생각하고, 조정을 거듭해 하나로 정리한 안을 설명합니다. 물론 영원한 건축이 되지 않도록 주의 깊게 연마한 안을 사람들 앞에 가지고 가서 웃는 얼굴로 "바로 이겁니다!" 하고 자신 있게 말합니다.

무게를 잡고 단언하는 습관은 책을 쓸 때도 마찬가집니다. 『약한 건축(負ける建築)』을 쓸 때조차 훌쩍이면서 결국 졌다는 것을 드러내는 게 아니라 고민과 망설임을 버리고 자신 있게 말했습니다.

그러나 잘 생각해보면 제게 가장 중요한 것은 다양한 사상(事象)의 복잡함이 아니라 관련된 사람 하나하나의 삶과 입장을 깨닫는 것에 있는지도 모르겠습니다. 너무 잘 알아차리는 바람에 이렇게 할까, 저렇게 할까 고민하는 게 바로 저입니다. 그것이 바로 이전 세대, 이른바 고도성장기와 그 뒤를 이은 수많은 공공건축물을 건설할 힘이 있었던 '강한 일본'에 속한 마초적인 건축가들과 다른 점이 아닐까 합니다.

저는 '강한 일본'에 뒤처진 세대의 건축가입니다. '약한

일본'에 태어날 수밖에 없었던 탓에 '망설임'이 곧 제 핵심이 됐습니다. 그런 생각을 솔직히 드러내니 듣는 사람의 기술, 다시 말해 기요노 씨의 정성 덕에 뜻하지 않게 책으로 완성됐습니다.

2013년
구마 겐고

세계를 달리다

세계일주 티켓

현재 우리 사무소에서 진행하는 프로젝트를 지역별로 보면 유럽과 미국, 중국·한국 등 아시아, 그리고 일본이 각각 3분의 1씩 차지합니다. 그 현장을 순서대로 빙빙 도는 게 제 일상입니다.

건축에는 막대한 돈이 움직입니다. 그 배후에 경제가 있는 것은 당연하고 그 밖에도 정치, 외교, 국제사회와 특히 인간 생활의 모든 요소가 관련되어 있습니다. 이 지구상에서 현재 어디에 부와 힘이 있는지를 나타내는 최전선 지표가 바로 건축입니다.

이를테면 1년 전 새해가 밝자마자 연말연시 휴가도 대충 보내고, 1월 2일부터 베이징, 홍콩, 미얀마, 파리, 에든버러, 뉴욕까지 지구를 한 바퀴 놀았습니다.

미얀마는 처음 방문하는 곳입니다. 클라이언트는 20년 전에 미얀마에 정착한 전직 히피였던 75세의 프랑스인이었죠. 군사독재 정권이 막을 내리고 드디어 미얀마에 제대로 된 나라가 세워질 분위기가 형성되자 오래전부터의 꿈이었던 호텔을 짓고 싶다고 했습니다. 고도(古都)인 파간의 이라와디(Irrawaddy) 강변의 대지로 날아갔습니다만, 군사정권 수

뇌부의 부인이 우연히 우리 비행기에 타는 바람에 그 부인의 일정에 맞춰 비행경로까지 바뀌는, 말도 안 되는 여행이었습니다.

미얀마에서 열리는 회의인데 왜 세계일주를 하느냐고요? 그건 항공권 요금 시스템 때문입니다. 연초에는 미얀마와 중국 두 나라에 일이 있어서 처음에는 중국에 갔다가 거기서 바로 옆인 미얀마로 넘어가서 일을 보고 다시 일본으로 돌아오는 여정을 생각했는데, 이 경우 거리는 가장 짧지만 요금은 엄청나게 비싸집니다. 항공권 요금에는 세계일주 할인이라는 특별 할인이 있어서, 여정만 잘 짜면 일반 요금의 몇 분의 1이 됩니다. 그래서 저는 세계일주에 여정을 끼어 맞추는, 일종의 어려운 퍼즐을 풀면서 지구 위를 우주 비행이라도 하듯 빙빙 돌게 된 겁니다.

여정은 호락호락하지 않았습니다. 국제공항이 있는 대도시에 그대로 체류하는 게 아니라 늘 그곳에서 더 안쪽에 있는 현장으로 들어가기 때문입니다. 예를 들어 중국에서는 비행기를 타고 베이징에 내려 정저우(鄭州)로 갑니다. 그곳에서 다시 자동차로 산속에 있는 소림사(少林寺)까지 가서, 그 절이 짓는 박물관 회의에 참석합니다. 다시 쿤밍(昆明)을

경유해 텅충(騰沖)으로 가서 다시 홍콩을 경유해 미얀마에 들어가는 식이었습니다.

미얀마에서는 8일 밤에 옛 수도 양곤을 출발해서 9일 아침 취리히에 도착했다가 그대로 파리로 들어갑니다. 10일 아침에는 파리에서 에든버러로 날아가 빅토리아&앨버트 미술관(Victoria and Albert Museum) 스코틀랜드분관 회의에 참석합니다. 11일에 에든버러를 출발해 12일에 뉴욕에 도착합니다. 여기서는 9·11테러 때 무너진 월드트레이드센터 (World Trade Center, WTC) 뒤에 세운 1월드트레이드센터(1 World Trade Center) 안에 있는 차이나센터의 인테리어에 대해 온종일 회의를 합니다. 그리고 13일 아침에 JFK 공항에서 비행기를 타고 14일에 나리타로 돌아옵니다.

이만한 여행이라도 짐은 기내에 가지고 들어가는 가방 하나입니다. 만일 수트케이스를 가져갔다가 공항에서 나오지 않는 경우가 생기면 그 이후의 여정이 엉망이 되니 절대 가지고 가지 않습니다. 최소한의 짐으로 어떻게 여행할지에 대해서는 복장을 포함해서 이미 연구를 마친 상태입니다.

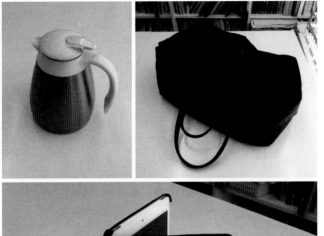

세 계 를 달 리 다

자주 사용하는 물건. 티포트는 늘 책상 위에 놓여 있다. 생각을 할 때는 주로
루이보스차를 마신다. 아무리 긴 출장이라도 검은색 여행 가방 하나만 들고 다닌다.
아이패드는 여행지에서 도면이나 원고를 확인하는 데 사용한다. 가죽 커버를 씌워
보호하고 앞면에 각 나라 통신회사의 정보를 붙여놓았다.

이제 건축가는 상대를 내려다보며
일을 고르는 엘리트가 아니라 매번
레이스에 나서야 하는 경주마가
됐습니다. 무너지지 않기 위해 세계를
쉴 새 없이 달리고 또 달립니다.
최소한의 짐으로 어떻게 여행을
할지에 대해서는 복장을 포함해
이미 연구를 마친 상태입니다.

이런 '격렬한 이동'을 저만 일상적으로 해내고 있는 게 아닙니다. 세계 제일선에서 활약하는 건축가들은 많든 적든 비슷한 일상을 보내고 있습니다.

모든 계기는 1997년, 스페인의 빌바오(Bilbao)라는 지방 도시에 프랭크 게리(Frank Gehry)라는 미국인 건축가가 설계한 빌바오구겐하임미술관(Museo Guggenheim Bilbao)이 지어진 것에서 비롯했다고 생각합니다.

그전에도 건축가는 샐러리맨같이 규칙적인 생활과는 거리가 먼 뒤죽박죽인 일상을 보냈지만, 그 이후 소모적인 움직임이 많아졌습니다. 좀 더 정확하게 말하면, 그 배후에는 1985년 플라자합의(Plaza Agreement) 이후의 경제세계화라는 상황이 있습니다. 그 상황을 배경으로 한 새로운 건축 디자인의 방식이 빌바오를 통해 드러났습니다.

빌바오는 공업으로 번성한 큰 지방 도시로, 일본으로 치면 나고야에 가깝습니다. 그런 의미에서 작은 마을은 아니지만 관광 도시로서의 명성은 '제로'였습니다. 그런데 빌바오구겐하임미술관이 생기자마자 스페인뿐 아니라 전 세계에서 관광객이 모여드는 관광지로 바뀌어 단숨에 세계적으로

눈길을 끈 겁니다. 건축가 사이에서는 그것을 '빌바오현상'
이라고 부릅니다. 빌바오현상은 '건축이 아이콘이 되어 도시
를 구한다'는 새로운 이야기입니다.

1990년대 후반은 세계적으로 20세기형 공업사회가 붕괴
하고 그 대신 금융자본주의가 세계경제를 선도했습니다. 그
러나 21세기 들어 금융자본주의도 부정적인 면이 두드러졌
습니다. 그런 가운데 빌바오만은 건축의 힘으로 자본주의의
폐쇄성을 돌파할 수 있을 것 같은 흥분을 불러일으켰습니다.
그 뒤 전 세계의 도시가 '우리도 빌바오가 되고 싶다'는 야심
을 갖게 됐습니다.

여기서 야심적인 도시 관계자가 눈독을 들인 게 바로 '건
축가의 창조성'입니다. 국적이나 활동 거점과는 상관없이 '이
사람은 우리 도시에 아이콘을 만들 수 있을지도 모른다, 그래
서 우리 도시를 구해줄지도 모른다'는 희망적인 관측만으로,
브랜드가 된 건축가에게 느닷없이 메일이 날아드는 것이었
습니다. 여기서 '브랜드가 된'이란 '캐릭터가 만들어진'이라
는 뜻으로 예술가와 기준이 비슷합니다. 캐릭터는 건축만으
로 만들어지는 게 아닌 출신까지 포함합니다. 이를테면 전직
이 복서라는 것도 캐릭터를 세우는 데 커다란 요소가 됩니다.

메일의 요청은 직접적인 설계 의뢰인 경우도 있지만 대부분 건축공모전, 다시 말해 '설계경기'에 참가하라는 것입니다. 요컨대 눈에 띄는 건축가 몇 명을 전 세계에서 불러 싸우게 합니다. 우리는 그 싸움에 참가해 선택을 받지 못하면 일을 시작할 수도 없게 됐습니다. 그 바람에 지금은 1년 내내 레이스에 참가하느라 동분서주하고 있습니다. 말해놓고 보니 매주 레이스에 나가야만 하는 경주마 같은 존재네요. 따라서 오늘날의 건축가는 그런 상황을 견딜 수 있는 정신력과 체력 없이는 해낼 수 없는 직업이 됐습니다. 빌바오 이후, 건축가는 상대를 내려다보며 일을 고르는 엘리트가 아니라 매번 레이스에 나서야 하는 의무를 지닌 비참한 경주마 신세가 됐습니다.

20세기 건축가들의 출세 경로

이제는 과거의 이야기지만 20세기에는 건축가들이 각자 나라에서 안정적으로 일을 얻어 국내의 지위를 높이고, 네트워크를 넓히면 나중에는 저절로 일이 들어오는 '건축가 출세 경로'가 있었습니다.

옛 건축가가 아이콘을 확립하는 과정은 주택에서 시작합니다. 자기 집이나 친척 집이라도 상관없습니다. 공짜에 가까운 설계비를 받고 작은 주택을 설계해서 일단 자기 캐릭터를 과시합니다. 그다음에는 작은 미술관, 다음에 또 작은 규모지만 조금 더 큰 문화시설이라는 경로를 따라 말을 움직이면 되는 겁니다. 지방 경마와 중앙 경마를 거친 다음에 드디어 세계 경마의 출전 자격이 주어지고, 그 뒤에는 종마가 되어 안락한 노후를 보낸다는 정해진 인생이 있었습니다.

전후 일본건축계는 1913년생인 단게 겐조(丹下健三) 씨를 제1세대로 해서, 마키 후미히코(槇文彦, 1928-) 씨, 이소자키 아라타(磯崎新, 1931-) 씨, 구로카와 기쇼(黒川紀章, 1934-2007) 씨가 제2세대로 그 뒤를 이었는데, 제2세대까지는 안정된 국내 발주 형태에 안주했습니다. 일본건축세에서 '20세기적 상황'이라면 마키 씨, 이소자키 씨, 구로카와 씨라는 스타 건축가가 중심이었던 시기입니다.

그 뒤 1970년대 말에 안도 다다오(安藤忠雄, 1941-) 씨, 이토 도요(伊東豊雄, 1941-) 씨라는 제3세대가 무대에 등장합니다. 제3세대는 어떤 의미에서 이행기로, 이전 세대까지의 국내 발주 시스템의 혜택이 남아 있었습니다. 이를테면 이토

도요 씨의 센다이미디어테크(せんだいメディアテーク)는 그야말로
이행기의 기념비라고 할 수 있습니다. 거품은 1990년대 초
에 터져버렸지만, 1990년대에는 거품경제기에 거둬들인 세
금으로 쌓인 돈이 아직 있었던 겁니다.

그 뒤 저희 제4세대가 되면 국내 건축 수요는 모두 차버
려서 레이스를 할 장소가 없어집니다. 그래서 국제 레이스
를 할 수밖에 없는 시대에 내던져졌습니다. 그 가혹한 상황
은 일본만이 아니었습니다. 또 건축계만 그랬던 것도 아닙니
다. 제조업과 금융업까지 그전에 존재했던 일본의 안정적인
상호의존과 상호수주 시스템은 세계화 이후 모든 나라에서
사라졌습니다. 그 결과 고독한 경주마가 되어 국제 레이스
에 나가야 하는 여할이 건축가뿐 아니라 모든 사람에게 부
여됐습니다.

건축가에게는 시간도 예산도 여유로운 상태에서 느긋하
게 설계에 임하는 게 이상적입니다. 하지만 현실은 레이스
에 나가지 않으면 일을 할 수 없습니다. 일이 없으면 사무소
는 물론이고 저 자신도 무너집니다. 무너지지 않기 위해 쉴
새 없이 달리고 또 달립니다. 건축가는 그런 가혹한 레이스
에 있습니다.

GC프로소뮤지엄 리서치센터 건설 현장. 완성을 위해 삼나무 막대 6,000여 개가
필요했다. 2010년 아이치현 가스가이시에 지어졌다.

빌바오 이후 건축가가 경주마가 된 한편 젊은 세대의 건축가가 기존의 과정을 건너뛰고 이름을 알리는 '벼락스타 현상'이 두드러졌습니다. 그들은 건축이 아니라 미술관이나 갤러리 같은 예술 세계의 전시나 공간 구성을 통해 자신의 재능을 드러내고 있습니다. 그런 신세대 건축가들을 저 혼자 '파빌리온(pavilion) 계열'이라고 부릅니다.

애초에 저희 제4세대는 예술에서의 새로운 요구로 단련된 세대였습니다. 20세기형 건축가의 출세 과정과 차세대 파빌리온 계열 사이에서 성장한 세대가 바로 우리입니다. '미술관에서 자신을 어떻게 아이콘으로 연출할 것인가.'라는 훈련을 쌓은 경험에서 이야기하자면, 지금의 건축 세계가 기존의 출세 과정을 건너뛰는 방향으로 흐르리라는 것을 충분히 예측할 수 있었습니다.

일본에서 건축전이 급속도로 늘어난 것은 1980년대 후반의 거품경제기였습니다. 지금은 그리운 과거 이야기지만 당시는 건축계도 여유가 있어서 건축회사가 건축전을 지원했습니다. 1980년대라고 하면, 쓰쓰미 세이지(堤淸二) 씨가 이끄는 세존그룹(セゾングループ)의 미술관도 건축전을 자주 열

이 '현명한 사람들'을 우리는
'클라이언트'라 부릅니다. 그들의
속삭임을 들으면, 천진난만한
격투기 선수는 미얀마든 방글라데시든
어느 곳에나 뛰어듭니다.

었으니까요. 당시 30대였던 제4세대는 '써먹기 좋은 나이'
라 1980년대 중반부터 이케부쿠로(池袋)의 백화점 안에 있
던 세이부미술관(西武美術館)을 비롯해 다양한 미술관 전람
회를 쫓아다녔습니다.

실제로 지어질지 생각하지 않는 거품경제기의 건축전은
그냥 재미있는 거였죠. 이를테면 예술가가 미술관에서 전시
를 하면, 그가 수십 년간 축적한 것을 잔뜩 모아야 겨우 공간
과 전람회의 밀도가 완성됩니다. 하지만 건축가가 공간 구
성을 하는 경우, 경험이 없어도 꽤 쉽게 완성도가 높은 공간
을 만들 수 있죠. 그것은 그야말로 건축이 지닌 '전투 능력'
의 결과입니다. 거품경제기란 우리가 건축이 지닌 이 높은
전투 능력을 깨달은 시기였다고 할 수 있습니다.

문학, 회화, 조각 등 인간이 메시지를 전달하는 표현 수단
은 다양하지만 건축은 그 가운데에서도 가장 폭력적이면서
도 효율적인 수단입니다. 그러므로 건축가는 경주마임과 동
시에 그 폭력성을 닮아 세계의 오지에 들어가는 것을 가리
지 않는 터프하고 호전적인 격투기 선수이기도 합니다.

세계가 움직이고 있을 때는 이 대담한 격투기 선수를 이
용하려는 사람들이 나타납니다. 이 '현명한 사람들'을 우리

는 '클라이언트'라 부릅니다. 그들의 속삭임을 들으면 이 천진난만한 격투기 선수는 미얀마든 방글라데시든 어느 곳에나 뛰어드는 겁니다.

새롭게 등장한 클라이언트

21세기 이후, 클라이언트로 눈에 띄게 대두한 것은 뭐니 뭐니 해도 중국입니다. 제가 중국에서 처음으로 담당한 건축물은 베이징 교외의 만리장성 바로 옆에 계획된 대나무집(竹の家, 2001)이었습니다. 대나무집은 아시아의 선진적인 건축가를 초빙해서 코뮌(commune), 다시 말해서 신세대 공동체를 만드는 프로젝트를 위해 설계된 것입니다. 대나무집은 제가 세계 건축 레이스에 실려 나가게 된 계기가 됐습니다. 대나무집을 시작으로 매주 레이스에 참전하게 됐다고 할 수 있습니다.

1990년대 말 대나무집의 설계에 대한 이야기가 있었고, 2000년부터 설계를 시작했는데, 당시 저는 중국에 대해 전혀 모르는 상태였습니다. 미국 초고층빌딩을 모방한 이류가 그저 우후죽순 생겨, 문화나 세련과는 정반대인 것처럼 여겨졌

습니다. 솔직히 그때 중국에서 일할 마음은 전혀 없었습니다.

그 요청을 받아들인 이유는 프로젝트 프로듀서가 중국인 건축가 장융허(張永和)였기 때문입니다. 그의 아버지는 중국 공산당이 아끼는 대 건축가로 천안문광장에 면한 거대 건축을 설계한 사람입니다. 그러나 장융허 본인은 미국에서 공부해 현재의 중국 체제를 상당히 비판적으로 보고 있습니다. 그런 굴절된 면을 지닌 흥미로운 사람으로 저는 그 삐딱한 면을 좋아했습니다. 그런 그가 "이 프로젝트는 베이징처럼 번쩍거리는 초고층빌딩과는 전혀 다른 것을 지향합니다. 이 프로젝트는 아시아의 가치를 세계에 발신하는 겁니다."라고 이야기했던 겁니다. 그 뒤에 "문화적인 프로젝트여서 설계비가 낮아 미안하지만 ."이라는 말도 덧붙였습니다. 그때 제가 마흔여섯이었습니다.

장융허가 말한 대로 설계비는 교통비, 체류비를 포함해 100만 엔이었습니다. 장기 프로젝트임에도 우리 팀이 딱 한 번 중국을 가면 끝나는 액수였습니다. 그래서 저는 이런 설계비라면 아무것도 고려하지 않고, 내가 정말 하고 싶은 것만 할 수 있겠다고 생각해 클라이언트의 존재를 머릿속에서 지운 채 진지한 마음으로 솔직하게 매달렸습니다.

프로젝트의 실제 클라이언트는 베이징에서 '소호차이나 (SOHO China)'라는 개발 기업을 경영하는 판 스이(潘石屹)와 장신(張欣)이라는 당시 마흔 안팎의 젊은 부부였습니다. 지금은 중국을 대표하는 기업가가 됐습니다. 하지만 그때는 시대를 대표할 것 같은 스타성은 있었지만, 아직 풋내기였던 터라 앞날을 예측할 수 없었습니다.

그 때문은 아니었지만, 그들이 무슨 생각을 하는지 그다지 신경 쓸 필요도 없이, 중국은 이랬으면 좋겠다, 이런 나라가 됐으면 좋겠다는 제 생각을 건축에 담았습니다. 완성하고 나니 의외로 '중국적'이라는 평가를 받았습니다. 대나무라는 금방 썩는 재료를 사용해 곤충채집 바구니 같은 가벼운 건축을 제안한 탓에 도면을 그리면서 '이건 받아들여지지 않을 거야.' 하고 생각했습니다. 그러니까 될 대로 되라는 심정이었죠.

대나무라는 소재는 일본이었다면 '소송을 각오하고' 쓸 수 있는 재료입니다. "당신 때문에 대나무가 썩었으니까 당신 돈으로 전부 바꿔주세요!"라는 이야기를 들을 가능성도 있어서 사실은 조금 무서웠습니다. 하지만 "대나무를 소재로 사용하겠습니다." 하고 상대에게 제안했더니 판 스이의

대나무집. 중국에서 처음 작업한 건축물로 2002년 중국 베이징 교외에 지어졌다.

아내이자 디자인을 무척 좋아하는 장신도 "대나무라니 재밌지 않겠어?"라며 뜻밖에 호응을 해주었습니다. 대나무라서 재미있다고 이야기한 그녀의 생각 뒤에는 대나무가 싼 재료라는 계산도 있지 않았을까 싶습니다.

그 대나무집을 영화감독 장이머우(張藝謀)가 마음에 들어해서 2008년 베이징올림픽 광고 영상 첫 부분에 사용했습니다. 그 일화로 대표되듯 중국인들은 대나무집을 중국 문화의 소중한 에센스를 사용한 현대건축으로서 평가한 듯합니다. 그 점이 나중에 중국에서의 일에 크게 기여하게 됩니다.

대나무집은 지역의 소재를 사용한, 환경을 배려한 건축의 대명사로도 알려져, 거기에 담긴 건축 철학이 클라이언트들에게 알려졌습니다. 중국의 개발업자들은 지금도 정부에 개발 허가를 받기 위해 싸우고 있습니다. 그 싸움에서 이기는 무기로 '구마 겐고'라는 브랜드가 유용하다고 생각하는 사람들이 등장했습니다.

언제나 이익을 생각하는 중국

중국에서는 2000년을 넘어서면서부터 세계의 저명한 건축가가 활약하기 시작합니다. 렘 콜하스(Rem Koolhaas)의 중국중앙텔레비전(中国中央电视台) 본사 건물이나 헤어초크&드 뫼롱(Herzog & de Meuron)의 베이징올림픽 주 경기장이 그 대표적인 예입니다. 중국인은 어떤 의미에서 매우 겸손하다고 생각합니다. 그러면서도 누구를 어떻게 이용하면 좋을지 가장 잘 알고 있는 사람들입니다.

2000년 이후 개발에서 중국 정부의 건축 허가 조건은 이전보다 훨씬 엄격해졌습니다. 간단하게 말하자면 도시개발에도 미관을 요구하게 된 겁니다. 그렇다고 해서 정부의 규제 강화 배경에 정서적인 면이 있다는 뜻은 아닙니다. 경관 디자인을 엄격하게 따지는 것은 정부가 거품을 연장하는 하나의 방안입니다.

중국은 2005년 무렵부터 제조업에서는 이익을 내지 못하게 돼, 그에 의존하고 있던 경제 성장을 유지할 수 없을 것으로 예측하고 있습니다. 그러면 돈을 많이 버는 방법은 개발업자들이 대규모 개발을 해서 부동산 가격을 올리는 겁니다. 다만 부동산 가격이 너무 급격히 올라서 거품이 되면 사

람들의 불만이 쌓여 정세가 불안해집니다. 중국 정부는 거품을 터뜨릴 수도 없고 그냥 놔둘 수도 없는 처지입니다. 바로 그 때문에 부동산업계에 일정한 규제를 가해 거품을 천천히 줄이면서 유지한다는 미묘한 조종이 필요해진 겁니다. 현재 중국 정부의 최대 과제는 거품을 유연하게 조절하는 방법이라고 해도 과언이 아닙니다.

제가 감탄한 것은 그 조절 방식입니다. 중국인은 앞으로 자국의 도시개발이 모방과 동시에 질적인 만족을 충족시키지 않으면 장기적으로 성립할 수 없다는 점을 깨달았습니다. 동시에 그 양에서 질로의 전환 과정에 자신들의 이권이 숨어 있다는 것도 알아차렸습니다. 관료국가를 수천 년이나 유지해왔던 만큼 중국의 공무원들은 자신들의 이익을 챙기는 방법이 그야말로 매우 성교합니다. 이익을 챙긴나고 해서 노골적이고 알기 쉬운 방법을 취하지는 않습니다. 지금 세계가 무엇을 필요로 하는지 보고, 그 요구를 민감하게 받아들여 목표를 좁힙니다. 그 민감함은 일본 공무원과 비교할 바가 못 됩니다.

문화와 환경의 국가 중국?

그들이 지금, 도시개발에서 주안점으로 삼고 있는 열쇳말이 뭔지 아십니까? 환경, 문화, 역사입니다. 중국 정부는 에너지 절약이나 이산화탄소 절감 문제라는, 세계가 주제로 삼고 있는 문제에 민감한 게 결국에는 이권을 얻는 최고의 지름길이라는 점을 이해하고, 도시개발에서도 이 두 가지 테마에 따른 개발만 허가하고 있습니다.

항간에 통용되고 있는 이미지와는 상당히 다른데, 일본의 언론이 중국을 '환경 파괴 국가'라거나 '재개발로 역사적인 거리를 파괴하고 있다'고 보도하는 건 정말 잘못된 사실입니다. 실제로 그들은 현재 일본이나 유럽보다 더 환경, 문화, 역사에 민감하게 반응하고 있습니다.

제 현장에 한번 와보세요. 중국에서는 이를테면 공사 도중에 창을 작게 해달라는 주문이 떨어집니다. 중국은 창이 크면 에너지 효율이 떨어진다는 점을 들어 창의 크기를 엄격하게 제한하는 규제를 해마다 갱신하고 있습니다.

그 조령모개(朝令暮改, 아침에 명령을 내렸다가 저녁에 다시 고치다.)가 공사 중에도 영향을 미칩니다. 일본이라면, 그보다 모든 법치국가에서는 상부가 건축 확인 신청을 인정했으면,

공사 도중에 뭔가를 바꾸라고 하지는 않습니다. 그러나 중국
에서는 승인이 떨어진 뒤에도 공사 도중에 아무렇지도 않게
수정 요구가 들어옵니다.

그런 간섭을 받을 때마다 이게 뭔가 싶습니다. 하지만 중
국에서는 상황의 옳고 그름을 따지기보다 그런 간섭에 어떻
게 현명하고 냉정하게 대응하는가가 중요합니다. 말도 안 되
는 명령에도 냉정하게 대응할 수 있는 사람만이 살아남을
수 있기 때문입니다.

역사적인 건축의 보존도 마찬가지입니다. 수천 년의 역
사 때문인지 중국 공무원은 '대인'의 논리로 사회를 교묘하
게 유도합니다. 도시에 고층빌딩을 세우지 않는 도시계획으
로는 중국의 경제 성장을 지속할 수 없습니다. 고층빌딩을
세우면서 그 안에 문화적 역사를 보존하는 방법을 필사적으
로 찾습니다. 무턱대고 원칙주의로 기울지 않고 이상과 현
실 사이, 이상과 욕망 사이에서 균형을 잡으려는 뜻이 있습
니다. 그것이 바로 '대인'의 논리입니다.

대조적으로 일본의 건축 보존운동은 운동 그 자체의 역사
가 없어서 도시가 장기적으로 작용하기 위한 수단으로 보존
한다는 '대인'의 논리에는 도달하지 못한 부분이 있습니다.

최근에는 일본에서도 대규모 재개발이 있으면 표면적으로
는 상당히 문화를 의식하게 됐습니다. 이를테면 도쿄 오모
테산도(表参道)의 도준카이(同潤会)아파트의 유적지 재개발
이었던 오모테산도힐즈(表参道ヒルズ)에서는 대지에 도준카
이아파트 한 동을 남겼습니다. 남겼다고 해도 실제로는 보존
이 아니라 해체한 뒤에 재건한 것이니 담당했던 안도 다다오
씨는 중국적인 '대인'이라고 할 수 있을지 모릅니다.

　그러나 제가 여기서 전하고 싶은 것은 단순히 '대인이 되
라'는 게 아닙니다. '철학이 있는 대인이 되라'고 말하고 싶
은 겁니다.

　중국과 일본이 결정적으로 다른 점은 중국에서는 환경,
문화, 역사를 논할 때 모든 게 공무원과의 개별적인 협상에
서 결정됩니다. 협상을 바탕으로 한다는 점에는 저 역시 처
음에는 위화감이 있었습니다. 왜냐하면 유럽이나 미국, 일본
에서도, 객관적인 기준에 따라 건축을 비롯한 모든 것이 일
률적으로 판단되는 게 일반적이기 때문입니다. 그런 의미에
서 '일률'이란 것은 근대적인 틀 그 자체입니다.

　이를테면 일본 역사가 담긴 땅의 문화재에는 등급이 붙

어 있습니다. 문화재를 어떻게 보존해야 한다는 일률적인 기준이 있고, 그곳에서 우리가 어떤 건축물을 만들 경우 그 기준 안에서 만들어집니다. 그래서 거꾸로 일본에서는 '표면적인 원칙만 지키면 된다'는 말도 가능합니다.

그런데 중국에는 애당초 객관적인 기준이라는 게 없습니다. 각각의 프로젝트마다 정부에 신청하고 담당 공무원과 교섭합니다. 그러면 그 교섭에서 해당 공무원의 이권이 한없이 생깁니다. 그 과정을 통과해야 비로소 건축을 실현할 수 있다는 거칠고 비정한 세계입니다. 중국에서는 그 과정 자체가 수천 년간 내려온 지혜의 응축이라고 하죠. 그 교섭을 위한 도면 제작에 매일 쫓기고 "내일까지 이렇게 바꿔주세요."든가 "○○를 더해주세요." 같은 말도 안 되는 소리가 이어집니다. 중국은 2000년대에 경제 성장을 가속했는데 마침 때를 같이해 중국에 대나무집 프로젝트가 시작됐습니다. 중국의 경제 성장과 대나무집 프로젝트가 나란히 달린 셈이죠. 도중에 몇 번이나 "못 해 먹겠네!" 하고 소리를 지르면서도 달려온 덕에 중국의 방식이 어떤 것인지 점점 이해할 수 있게 되어 조금씩 강해졌습니다.

중국에서는 실제 도면과는 별도로 협상을 위한 도면을 만들어야 합니다. 불합리하다는 말이 맞지만 어쨌든 중국에서는 하나씩 단계를 밟는 게 필요합니다. 게다가 그토록 복잡한 절차를 밟아도 최종적으로 "안 되겠습니다."라며 거절당해 프로젝트가 사라지는 경우도 많습니다. 그 복잡함과 굴욕을 이기고 싱글싱글 웃으면서 계속하지 않으면 중국에서는 통하지 않습니다.

제 배포가 커진 것은 중국 공무원과 클라이언트 가운데 배포가 큰 사람들을 만났기 때문입니다. 그들은 롯폰기힐즈(六本木ヒルズ)와 도쿄미드타운(東京ミッドタウン) 같은 2000년대 도쿄의 대대적인 재개발의 장단점을 모두 파악하고 있습니다. 롯폰기힐즈와 미드타운에는 대지 안에 넓은 정원이 함께 마련되어 있고, 둘 다 모리미술관(森美術館)과 산토리미술관(サントリー美術館)이라는 문화시설이 있습니다. 그들은 그것을 벤치마킹하면서 앞으로의 도시 모습을 신중하게 생각하고 있었습니다.

베이징의 산리툰(三里屯)이라는, 도쿄로 치면 아오야마(青山)나 오모테산도 같은 최첨단 장소에 대해 대대적인 개발 디

자인을 요청받았을 때 '문화시설을 함께 마련해달라'는 요구가 있었는데, 그 모델이 롯폰기힐즈와 미드타운이었습니다.

특히 최근 몇 년, 중국 정부는 도시를 재개발할 때 미술관을 함께 짓는 것을 강하게 요구하는 듯합니다. 그래서인지 제게는 개발 프로젝트 안에 미술관을 만들어달라는 중국 민간 개발업자들의 요청이 산처럼 쌓여 있습니다. 도쿄미드타운 속의 산토리미술관과 미나미아오야마에 있는 네즈미술관(根津美術館)이라는 도쿄의 두 벤치마킹 모델을 제가 설계했기 때문입니다.

그렇다고 '중국인은 내 디자인의 팬이야.' 같은 안일한 생각으로는 그들과 일할 수 없습니다. 중국 개발업자에게 중요한 것은 '도쿄에서 미술관을 설계한 인물'이라는 브랜드뿐입니다. 저 자체에는 별다른 생각이나 애정도 없는 상태에서 모든 게 시작됩니다. 정부에 제출하는 허가신청서에 저의 브랜드를 내세우면 허가를 받기 쉬워서 '구마 겐고'를 이용하는 것일 뿐입니다. 그런 구도를 인식한 뒤에 제가 할 수 있는 일을 분석하는 냉정함이 없으면 안 된다고 느꼈습니다.

중국의 오너문화, 일본의 샐러리맨문화

중국 클라이언트를 일본 클라이언트와 비교했을 때 가장 다른 점은 모두 기본적으로 오너(owner)라는 점입니다. 일본처럼 '사원'이 아닙니다. 일본이 '샐러리맨문화'라면, 중국은 '오너문화' 또는 '하향식문화'라고 할까요? 아무리 공산주의라고는 해도 그런 문화가 무척 강합니다.

한편 일본은 오너조차 샐러리맨 같습니다. 일본 기업은 오너라는 존재가 있으면서도 실제 결정 사항은 샐러리맨 구조에 의존하지 않으면, 오너의 지위를 유지할 수 없습니다. 그래서 오너처럼 행동하면 회사가 이상해지든지 본인이 쫓겨나게 됩니다.

하지만 정말 재미있는 건축, 역사에 남을 건축은 샐러리맨 시스템에서는 탄생하지 않습니다. 샐러리맨 구조란 위험을 피하는 시스템입니다. 오늘날에는 건축 세계도 점점 소송사회로 바뀌어서 어떻게 하면 소송을 회피할 수 있는지가 관건이 되고 있습니다. 소송 회피야말로 샐러리맨 구조의 목적이 되어버린 겁니다.

한편 중국은 모든 민간 기업이 기본적으로는 오너 회사입니다. 조직이 커져도 변함이 없어 모든 안건을 오너가 직

취한다는 것은 사신을 그대로
드러내 상대에게 보여주고 확인을
받는 일입니다. 서로 상대는 자신을
제대로 드러냈는지, 그러면서도
절조가 있는 인물인지를 시험하는
겁니다. 술을 마시는 순간도
중국에서는 레이스의 일부분입니다.

접 결정하는 게 기본입니다. 특히 건축물을 지을 때는 더욱 그렇습니다. 그들은 건축물에 강한 캐릭터를 부여하는 게 자신의 성공에 꼭 필요한 부분이라고 생각합니다. 건축에 힘을 싣는 것은 위험을 피하는 게 아니라 굳이 말하자면 일종의 '자포자기'입니다.

중국에서는 처음부터 반드시 오너와 만나고, 오너와 술을 마시는 일에서 프로젝트가 시작됩니다. 그렇게 보잘것없는 부분에서 시작하는 것은 왜일까요? 그들과 신뢰 관계를 확립하지 않으면 프로젝트가 움직이지 않기 때문입니다.

우리는 처음 술을 마시면서 서로의 '인간'을 봅니다. 중국에서 자주 마시는 술은 '백주(白酒)'라는 독한 술로, 잔이 몇 번 오가면 꽤 취하게 되는데, 그와 동시에 얼마나 무너지지 않는지 테스트를 받는 경우도 있습니다. '취해야 하지만 무너져서는 안 된다'는 미묘한 균형이 가장 중요합니다. 일종의 연애에서 '밀고 당기기' 같은 일을 해야만 합니다.

취한다는 것은 자신을 그대로 드러내 상대에게 보여주고 확인을 받는 일입니다. 서로 상대는 자신을 제대로 드러냈는지, 그러면서도 절조가 있는 인물인지를 시험하는 겁니다. 술을 마시는 순간도 중국에서는 레이스의 일부분입니다. 가

장 체력을 많이 사용하는 부분일지도 모르겠습니다.

예를 다한 연애

그것은 일본의 음주문화와 완전히 다릅니다. 일본의 음주문화는 회식 같은 분위기가 강하죠. 일이 끝난 뒤에 술이라는 보수를 받고, 그 자리에서 모두 하나가 되어 기뻐한다는 의미가 강합니다. 중국은 음주가 단지 회식의 한 부분이 아니라 통과의례입니다. 그것을 통과하지 못하면 다음 단계로 나아갈 수 없습니다. 만약 통과하지 못하더라도 중국인은 사교문화에 노련해서 상대가 알아차리지 못하도록 절묘하게 관계를 끊습니다. 역시 연애하고 비슷해요.

음주문화라고 하면 정실문화와 혼동할 수도 있는데, 중국인은 기본적으로 개인적인 감정보다 논리를 중요하게 생각하는 사람들입니다. 그래서 거절할 때도 "당신 작품이 싫습니다." 같은 바보 같은 말은 하지 않습니다. "이 프로젝트는 이러이러한 상황에 있어서 지금은 참가할 시점이 아닙니다."라며 이해할 수 있는 이유로 예를 다해 거절합니다. 공자가 말한 예란 그런 거겠죠.

중국문화는 그런 절차가 완벽하게 확립된 세계라고 생각합니다. 그래서 중국식 절차를 알지 못하면 초조해지겠죠. 그 핵심은 '상대에게 내가 얼마만큼의 이익을 줄 수 있는지'에 있습니다.

중국인과 비즈니스를 할 때는 상대의 이득을 진지하게 생각하고 있다는 것을 분명하게 보여주지 않으면 앞으로 나아갈 수 없습니다. 이쪽의 능력이 상대에게 무엇을 줄 수 있는지를 드러내는 자리가 바로 술자리입니다. '함께 술을 마셔서 사이가 좋아졌으니 일을 주겠지.' '동료가 되면 어떻게든 되겠지.' 이런 일본식 사고방식은 절대로 통하지 않습니다. 상대의 가치 속에 내 가치를 정확하게 자리 잡게 하고, 상대의 이익을 약속할 수 없으면, 기절당해도 어쩔 수 없습니다.

프랑스인은 역시 노련해

중국만큼이나 프로젝트가 많은 나라는 프랑스입니다. 두 나라는 다른 문화에 대한 허용도가 넓고 존중하는 마음도 강하다는 점에서 비슷합니다. 앞에서 '21세기 건축가는 국제 레이스에 출전을 강요당하는 경주마'라고 말했는데, 경주마

에게 가장 후한 게 프랑스입니다. 포도주나 샴페인을 대접해 주는 문화도 있지만, 무엇보다도 '출전 요금'이 붙습니다. 문화의 가치를 알고 있다고도 할 수 있겠는데, 정확히 말하면 문화를 이용할 때의 가치를 알고 있다는 뜻입니다.

일본에서는 프랑스, 이탈리아, 영국을 모두 유럽으로 지칭하지만 세 나라는 공모전 방식이 전혀 다릅니다. 유럽연합에서는 건축의 질을 확보하기 위해 '특정 규모 이상의 건축물은 공모전으로 결정한다'는 원칙을 만들었습니다. 따라서 공모전을 거치지 않고 공공건축물을 마음대로 발주할 수 없습니다. 하지만 공모전에 대한 보수 체계는 각국이 저마다 다른데 그 가운데에서도 프랑스가 압도적으로 높습니다.

그렇지만 2011년 경제위기 이후 유럽 건축 상황도 좋지 않습니다. 구체적으로는 이탈리아의 일은 거의 중단됐습니다. 이탈리아에서는 나폴리 남쪽 카바데티레니(Cava de' Tirreni)라는 곳에서 거리 한가운데 있는 광장과 상업시설의 복합건축물을 설계했는데 현재는 보류됐습니다. 밀라노 북쪽에 있는 물로 유명한 산펠레그리노(Saint Pellegrino)의 스파 프로젝트와 로베레토(Rovereto)라는 도시의 19세기에 세워진 큰 담배공장을 IT 업무단지로 바꾸는 프로젝트도 멈췄습

마르세유 현대미술센터(FRAC Marseilles) 건설 현장. 프랑스 작가이자 정치가인
앙드레 말로의 말처럼 '벽 없는 미술관'으로 설계되었다.

니다. 이탈리아 사람은 "걱정하지 마세요. 곧 다시 시작할 겁
니다." 하고 말하지만 모두 지연될 수밖에 없을 겁니다.

　다만 일본처럼 건축 프로젝트가 시작되면 멈추지 않고
맹렬한 속도로 진행하는 나라는 세계적으로는 적은 편입니
다. 유럽에서는 멈췄다가 다시 시작하기도 하는 등 지그재그
로 나아가는 게 보통입니다. 경제위기라는 단기적인 징후와

는 그다지 관계없는 긴 시간의 흐름이 기본 기준입니다.

미디어와 건축을 지배하는 유대인

미국인이라고 해도, 미국은 다민족국가여서 앵글로색슨도 있고 유대인도 있습니다. 클라이언트의 문화적 배경이 달라서 한마디로 그 특징을 말하기는 어렵습니다. 다만 미국의 도시개발은 금융자본이 주도하는데, 그것을 움직이는 게 주로 유대인입니다. 다시 말해서 미국 건축계는 유대인이 장악하고 있다고 할 수 있죠. 제가 일을 통해 만나는 사람도 유대인이 많습니다.

유대인은 청각문화보다 시각문화에 강하다고 합니다. 속설이기는 한데, 소리가 거의 없는 사막 같은 장소에서 생활해서 화가나 조각가는 많지만, 음악가가 적다고 합니다. 그 속설은 "그래서 유대인은 건축을 좋아한다."로 이어집니다. 어쨌든 유대인은 미디어가 지닌 힘에 매우 민감해서 건축도 하나의 미디어로 받아들이는 것 같습니다.

유대인에게는 경제도 하나의 미디어입니다. 텔레비전이나 신문, 인터넷 같은 미디어를 통해 그들은 경제를 크게 좌

지우지하고 있습니다.

그것을 보여주는 도시가 뉴욕입니다. 뉴욕에서는 금융계와 동시에 언론계도 유대인이 장악하고 있습니다. 경제의 흐름이란 실제로는 사람의 마음이 어떻게 움직이느냐에 달려 있습니다. 일제히 기분이 좋으면 호황이고 일제히 가라앉으면 불황입니다. 미디어의 힘으로 어느 쪽으로든 굴러갈 수 있는 게 경제라는 극히 인간적인 활동의 정체입니다. 그때 건축은 텔레비전이나 인터넷보다 사람의 마음을 적절하게 조작하는 미디어라는 점을 유대인은 잘 이해하고 있습니다. 어떤 메시지를 담아 세계에 내보내는 그릇으로 건축은 매우 쓸모가 있다고 생각해서 그들은 전 세계 건축 프로젝트를 이끌고 있습니다.

유대인은 원래 자신의 땅에서 추방되어 세계를 표류한 사람들이라 국경이 의미가 없고 국경을 넘어선 교역에 매달릴 수밖에 없는 역사가 있습니다. 그들에게는 건축 역시 교역을 위한 중요하고, 팔 수 있고, 이익률이 높은 상품입니다. 그들은 역사 속에서 '단순히 편리하고 쾌적한 집'만으로는 상품 가치가 높지 않고 교역을 통해 이익을 얻을 수 있다는 점을 발견합니다. 그래서 건축을 포함한 모든 예술을 '교역

시장'이라는 기준으로 다시 정의합니다.

　그 같은 유대인의 방법론은 20세기에 일반론이 됐고, 인터넷의 힘을 빌려 더욱 과격하게 진화하고 있습니다. 21세기인 지금은 그야말로 유대인만이 아니라 전 세계가 이런 방향, 다시 말해서 세계화와 시장화로 나아가고 있습니다. 그 속에서 굳이 유대인을 끌어낼 필요조차 없어졌다고 할까요.

　국토와 장소의 부재는 일본에서는 좀처럼 가질 수 없는 감각입니다. 일본인은 장소에서 추방된 경험과 추방된 뒤에 새로운 장소를 만든 경험도 적어서 건축으로 장소의 가치를 높이려는 기개를 어느새 잃어버렸습니다. 21세기에 일본인이 뒤처진 부분이라고 할 수 있습니다.

　우리를 불러내는 국제 레이스의 주최자는 대부분 유대인이라고 해도 과언이 아닙니다. 유럽의 프로젝트든 러시아의 프로젝트든, 그 배후에 있는 자본의 근원을 거슬러 올라가보면 대부분 유대인이 있습니다. 유대인과 중국인을 비교하면, 유대인은 금융자본이라는, '국경이 없는 것'과 일상적으로 대면하고 있어서 국경과 상관없이 가장 적합한 건축가를 기용하려는 의식이 강합니다. 얼마 전까지는 어떤 인맥을 선택할지가 사무소의 앞날을 결정한다는 막연한 불안도 있었

지만, 요즘은 결국 전부 유대인과 연결된 것 같습니다. 한편 중국인은 아직 국경 속에서 사는 것 같습니다. 그렇다고 해도 오늘날 중국이 실질적으로 국경을 초월해 세계로 확대되고 있어서 결과적으로 중국인의 '비즈니스 사정권'도 국경을 초월하고 있습니다.

망상에 가까운 장대한 러시아인의 꿈

21세기 세계에서는 유대인과 함께 아랍인이라는 또 하나의 큰 클라이언트 세력도 있습니다. 하지만 아랍인과는 아직 일해본 적이 없습니다. 사무소에 아랍인이 방문하는 경우는 있는데, 일방적으로 말하는 인상이 강해서 아직 이해는 하지 못합니다.

한편 러시아인과는 최근 접점이 많았습니다. 예를 들어 러시아의 고급 일본 레스토랑 가운데 하나인 사케노하나(酒の花)의 설계를 담당했을 때는 프로듀서가 홍콩 화교이고 출자자가 러시아인이었습니다. 그 일을 통해 발견한 게 러시아인은 혼자 행동하지 않는다는 점입니다. 그들이 현장에 올 때는 중학교 스포츠팀이 똑같은 점퍼를 입고 시끌벅적 몰려

오는 것 같습니다. 러시아인 남성에게는 중학교 동아리 같은 친밀한 분위기가 있습니다. 그 친밀함을 유지하기 위해 보드카 같은 독한 술을 마시는 것일지도 모릅니다.

예전에 러시아의 한 부호가 제 사무소를 찾은 적이 있습니다. 그 부호는 일본에서는 도쿄의 아오야마와 이즈(伊豆) 반도에 집이 있고 그 밖에도 베이징 등 세계 각지에 저택이 스무 채가 있는데 계속해서 그 수를 늘리는 중이었습니다. 아마도 지금은 더 늘어 있겠죠. 하지만 애당초 일 때문에 바빠서 다 사용할 수 없지 않을까요?

한없이 건축의 꿈을 좇는 것 같은 느낌은 미국인이 디즈니랜드에 쏟아붓는 열정과 맞먹는구나 하고 생각했습니다. 『전쟁과 평화』 같은 러시아 소설을 읽어도 알 수 있습니다. 성말 상대한 꿈이잖아요.

러시아에서는 여성을 볼 확률이 낮습니다. 중국이라면 어디에든 여성이 있어서 이야기를 많이 합니다. 중국에서 여성은 정말 모든 분야에 영향을 미치고 있는 것 같습니다. 실제로 중국에는 여성 클라이언트도 많습니다. 저는 그들과 이야기하는 게 좋습니다. 사실 남성 클라이언트보다 훨씬 친밀감을 느낍니다.

다시 말해서 중국 여성은 남편이나 기업, 국가 등에 의존하지 않는 사람이 많습니다. 개발업체 경영자가 되어 엄청난 돈을 만지고 있지만, 생각은 식당 아줌마 같은 느낌입니다. 그들은 언제나 "일본 여성은 집에 갇혀 있어서 정말 가여워요."라고 말합니다.

해적판이 나오다니 축하해

인도에는 몇 번 가긴 했지만, 아직 프로젝트가 실현되지는 않았습니다. 왜냐하면 그들의 프로젝트에서는 우리 같은 건축가를 대입해서 계산하는 공식이 없기 때문입니다. 자기 머릿속으로 계산하고 "이런 식으로 해주세요." 하고 이야기할 뿐입니다. 그래서 머릿속에서만 회전하는 느낌이고, 건축에 대한 경의가 없어서 함께 일하기 어렵습니다.

그런 점에서 중국인은 건축에 대한 경의가 있어서 오히려 아무렇지도 않게 베끼기도 합니다. 무엇보다 해적판이 나오면 "축하합니다. 이제 당신도 인정을 받았군요."라고 말합니다. "이 디자인이 멋지다고 생각하니까 베끼는 겁니다. 인정받아서 다행입니다."라는 논리입니다. 중국에서는 다른

위: 2013년 규슈예문관 오프닝.
아래: 2008년 나가오카에서 열린 워크숍.

사람에 대한 경의란 그 사람을 '이용 가치가 크다'고 생각하는 겁니다. 중국인은 상대의 아이디어를 빼낼 수 있을 만큼 빼내야 해서 아랍인처럼 일방적으로 떠들지 않습니다.

인도인은 이야기를 하고 있어도 다른 사람이 거의 보이지 않는 것처럼 느껴집니다. "저기, 제가 보이세요?" 하며 눈앞에서 손을 흔들고 싶어집니다. 인도에서는 어디서 레이스가 펼쳐지고 있는지도 모르겠고, 레이스에 참가한다고 해도 어디를 향해 달려야 할지 모릅니다. 클라이언트가 무엇을 하고 싶은지, 그 원칙조차 지금 보이지 않습니다.

니란 인간은 촌놈이구나

전 세계의 클라이언트를 경험했습니다만, 앞으로 가장 주목해야 하는 게 한국입니다. 현재 제 사무소에서도 한국 프로젝트가 늘고 있습니다. 그야말로 한국은 최근 몇 년 사이에 무서울 정도로 변화하고 있습니다.

1997년 통화 위기로 경제가 파탄이 날지도 모르는 상황에 직면한 뒤, 그것을 계기로 한국에는 국제무대에서 제대로 싸우지 않으면 살아남을 수 없다는 의식이 생겼습니다. 삼

한국 클라이언트를 보고 있으면
'아아, 나는 일본이란 촌에 사는
놈이구나.' 하는 씁쓸한 기분이
드니까요. 일본은 한가로운
시골 마을에서 고타츠에
발을 넣고 몸을 데우고 있습니다.
한국에 가면 '아이고, 고타츠에서
나오지 않으면 위험하겠구나.' 하는
위기감을 느낍니다.

성으로 대표되는 제조업의 약진으로 자신감도 붙었고, 현대
를 비롯한 건설업체도 연전연승하고 있습니다. 한국의 건설
업체는 반한감정이 심한 중국에서도 대량의 일을 수주하고
있습니다.

예전에 한국에서는 갑자기 백화점이 무너지기도 하고, 느
닷없이 지하철이 무너지기도 하는 등 시공 기술 수준이 문
제가 됐는데, 지금은 그 부분도 급격히 발전했습니다. 시공
과 설계 방식도 미국식 컨스트럭션매니지먼트(Construction
Management, 건설업자나 건축가가 발주자의 입장에서 종합적으로
건설 관리하는 방식°)를 도입해 오래된 도급 체질에서 벗어나
지 못하고 있는 일본의 제네콘 방식(Genecon System, 종합적인
건설 관리만 맡고 부분별 공사는 하청업자에게 넘겨 공사를 진행하는
형태°)과는 전혀 다릅니다. 그들은 현재의 세계 시장에서 일
을 얻기 위해서는 얼마만큼의 질이 필요한지 의식할 뿐 아
니라 자신의 약점도 파악하고 있습니다. 예전에는 디자인에
서도 약한 편이었는데, 그 부분도 빠르게 학습해 질을 높이
고 있습니다. 흡수력, 학습력과 더불어 밖으로 진출하려는
의욕, 서로 도우려는 의식도 강합니다.

한국은 국제무대에서밖에는 살 수 없다고 체념하고 있

다는 점에서 유대인의 세계와 가까울지도 모릅니다. 바탕이 기마민족이라서 그런지 사막적인 풍토도 비슷하다고 할까요. 원래 세계적인 것을 받아들이기 쉬운 바탕이 있는 것 같기도 합니다.

한국은 일본 기업에 진정한 위협이라고 생각합니다. 요즘, 특히 그들의 세계화 DNA가 경제 위기를 넘긴 뒤에 자신감을 얻어 한 번에 가속화되고 있는 듯합니다. 한국 클라이언트의 자신감과 높은 뜻을 보고 있으면 '아아, 나는 일본이란 촌에 사는 놈이구나.' 하는 씁쓸한 기분이 드니까요.

아무리 경쟁의 시대라고 해도, 일본인의 의식에는 여전히 '내가 있는 일본과 내 주위의 동료가 최고'라는 부분이 있습니다. 그 누구도 아닌 제 바탕에도 그런 감각이 스며 있습니다. 그만큼 일본은 풍토와 역사에 혜택을 받았습니다. 일본은 한가로운 시골 마을에서 고타츠(こたつ)에 발을 넣고 몸을 데우고 있습니다. 한국에 가면 '아이고, 고타츠에서 나오지 않으면 위험하겠구나.' 하는 위기감을 느낍니다.

일본에서는 스카이트리(スカイツリー)가 화제가 되어 시공기술은 일본이 세계 최고라고 자화자찬하고 있는데 그것은 갈라파고스 섬 속에서 세계 최고일 뿐입니다. 밖으로 나오지

않는 세계 최고는 일종의 전통공예 같습니다. 일본만의 영역이라서 세계 최고의 시공 수준이 있어도 결국 중국에조차 진출하지 못하고 있습니다. 한편 한국은 계속 앞으로 나가고 있습니다. 엄청난 시장을 일본 건설업체는 놓치고 있습니다. 중국뿐 아니라 동남아시아에 눈을 돌려도 일본 건설업체는 크게 뒤처져서 한국과 비교가 안 됩니다.

21세기에는 일본만 홀로 남겨질 거라는 인상이 제 안에서 점점 강해지고 있습니다.

가부키극장을 향한 도전

영예보다 무거운 어려움

이번에는 바로 곁에 있는 일본으로 돌아와, 가부키극장에 대한 이야기를 해보죠.

2013년에 완성된 제5대 가부키극장은 무대의 너비가 27.5미터, 깊이가 23.7미터입니다. 위에서 무대를 내려다보면 마치 마을 하나가 있는 것 같습니다. 객석도 1층에서 3층, 그리고 그 위의 히토마쿠미세키(一幕見席, 원하는 막을 골라 볼 수 있는 자리로 가부키를 짧게 즐기고 싶은 사람이나 처음 보는 사람들이 애용하는 자리°)까지 1,808석으로, 오사카나 교토의 가부키극장이나 다른 일류 극장과 비교해도 단위 자체가 다릅니다. 연극평론가 와타나베 다모쓰(渡辺保) 씨는 그 큰 무대야말로 도쿄라는 도시의 규모에 호응한다고 적어서 '그럼 그렇지.' 하고 생각했습니다. 그 말 그대로 도쿄의 가부키극장은 특별합니다.

그런 가부키극장을 새로운 시대에 맞게 다시 지어달라는 요청이 들어왔을 때 엄청난 영광이라고 생각해서 "저라도 괜찮다면 해보겠습니다." 하고 말했지만 동시에 무척 어려운 임무를 맡아 속으로는 '이거 큰일 났다!' 하고 생각했습니다. 우선 가부키 팬들의 눈이 무서웠고, 건축계에 존재하는

일본식 건축의 대가들의 눈도 무서웠습니다.

저와 잘 아는 작가 하야시 마리코(林真理子) 씨가 "구마 씨가 제멋대로 일을 벌이는 게 아닐까?" 하고 말했다는 소문도 들었습니다. 일본문화에 관심이 있는 사람이라면 다음 가부키극장이 어떻게 될지, 다음 일본이 어떤 방향으로 갈 것인지는 중요한 이야기입니다. 특히 지적하기 시작하면 무서운 사람들뿐이었습니다.

새로운 건물은 칭찬받지 못한다는 법칙

그러나 그보다 더 무서웠던 것은 건축계의 눈, 다시 말해서 모든 동료의 눈입니다.

가부키극장은 모더니즘건축으로 가서는 안 된다고 직감적으로 느꼈습니다. 나중에 자세히 설명하겠지만, 모더니즘건축이란 20세기의 공업사회가 만들어낸 건축 스타일로, 간단하게 이야기하면 화려하지 않습니다. 기와지붕 같은 '전근대적인' 디자인을 모더니즘건축에서는 엄격하게 금지하고 있습니다. 무엇보다 "장식은 죄악이다." 같은 말이 모더니즘건축의 모토일 정도입니다. 20세기의 도시건축이란 이 모더

저는 새로운 건축에 도전해야만
했습니다. 용기가 필요하고 강해지지
않으면 할 수 없는 일이었죠. 그러기
위해서는 눈앞의 비판이나 평가에도
꿈쩍도 하지 않고, 멀리 보는 역사관과
역사철학을 가져야만 합니다.

니즘건축이 지배한 세계였습니다.

모더니즘건축에서는 기와지붕을 얹는 것만으로 끝입니다. 하물며 가부키극장의 상징인 도도한 가라하후(唐破風, 중앙은 활꼴에 양 끝이 곡선형으로 된 박공양식°)를 사용하면 어떤 제재를 받을지 알 수 없습니다.

게다가 거리에 익숙한 건물을 새로 짓는다는 또 하나의 어려움도 있었습니다. 역사적인 문화시설의 리뉴얼이라고 하면 도쿄 미나미아오야마(南青山)의 네즈미술관(根津美術館)을 담당했는데, 그때도 긴장 속에서 일을 하던 게 생각났습니다.

옛 건물에 익숙한 사람들은 새 건물을 절대로 칭찬하지 않는다는 법칙이 있습니다. 모두 "옛날이 좋았다."라고 합니다. 왜냐하면 "지금의 네즈미술관도 나쁘지 않지만, 예전과 비교하면……."이라고 해야 자기 경험의 깊이와 박식함을 드러내 보일 수 있기 때문입니다. 사람은 나이를 먹으면 그런 것 외에는 자랑거리가 없어지나 봅니다.

그런 법칙을 충분히 알면서도 저는 새로운 건축에 도전해야만 했습니다. 용기가 필요하고 강해지지 않으면 할 수 없는 일이었죠. 눈앞의 비판이나 평가에도 꿈쩍도 하지 않고,

멀리 보는 역사관과 역사철학을 가져야만 합니다. 그야말로 가부키극장이라는, 일본인 모두의 것이라 할 수 있는 건축물을 다시 짓는 일이라면, 그 부담은 몇 배가 됩니다.

화려한 가부키극장

저를 분발하게 한 것은 가부키극장의 설계에 참여했던 역대 건축가였습니다. 무엇보다 앞서서 여기서는 가부키극장의 내력을 쭉 훑어보려고 합니다. 도쿄의 가부키극장은 제가 담당함으로써 실로 제5대에 이르렀습니다.

도쿄 가부키극장을 탄생시킨 아버지는 메이지(明治)시대(1868-1912)에 저널리스트와 작가로 활약한 후쿠치 겐이치로(福地源一郎)입니다. 이와쿠라 사설난의 일원으로 유럽 각국을 방문한 후쿠치는 후쿠자와 유키치(福沢諭吉)와 함께 서유럽 정보통으로 알려졌는데, 유럽 경험을 통해 근대화를 목표로 하는 일본의 도시에 결정적으로 부족한 점을 발견했습니다. 후쿠치가 메이지시대의 도쿄에서 부족하다고 발견한 것은 도시가 지닌 '향락성'과 '축제성'이었습니다. 그것을 부활시키기 위해서는 일본의 오페라극장에 해당하는 가부키

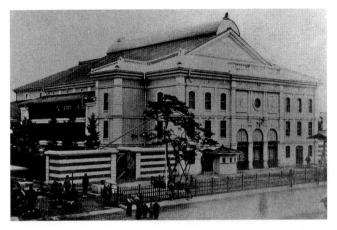

제1대 가부키극장. 메이지 22년(1889) 후쿠치 겐이치로가 지었다. 객석 수는 1,824석, 너비는 23.63미터인 서양식 대극장이었는데, 노후로 재건축했다.

극장의 건설이 필요하다고 직감하고, 재빨리 실행에 옮긴 점은 황공할 따름입니다. 메이지 22년(1889), 후쿠치는 금융업자인 지바 가쓰고로(千葉勝五郎)와 함께 긴자(銀座) 고비키정(木挽町)에 가부키극장을 세웁니다.

초대 가부키극장은 유럽 도시의 꽃인 오페라극장에 대항하는 건물을 낮은 목조건물이 늘어선 도쿄 거리에 만들겠다는 의욕을 담은 서양식 건물이었는데, 도쿄의 축제 공간이

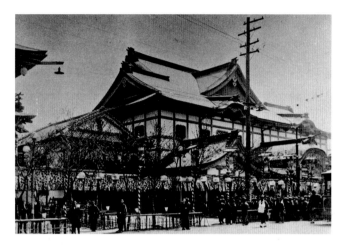

제2대 가부키극장. 메이지 44년(1911) 제1대 극장의 토대와 골조를 남기고
일본풍으로 개축했다. 서양식 데이코쿠극장을 의식했기 때문이다. 다이쇼 10년
(1921) 누전으로 소실되었고, 재건 중에 간토대지진이 발생했다.

라 하기에는 다소 쓸쓸했습니다.

　메이지 44년(1911)에 다시 세워진 제2대 가부키극장은
같은 해에 히비야(日比谷)에 문을 연 서양식 대극장인 데이
코쿠극장(帝国劇場)을 의식해서 과감히 일본의 전통건축으
로 선회했는데, 그 외관은 나라(奈良)시대(710-794)풍의 딱
딱한 일본식으로, 축제 공간으로서는 아직 약한 점이 있었습

니다.

제2대 가부키극장은 그 뒤 누전으로 소실됐고, 재건 중에 간토대지진(関東大震災)이 일어났습니다. 그런 어려움을 넘어, 다이쇼 14년(1925)에 오카다 신이치로(岡田信一郎)의 설계로 제3대 가부키극장이 완성됩니다. 앞질러 이야기하자면 오카다 다음에 제4대의 설계를 담당한 사람은 요시다 이소야(吉田五十八)입니다. 두 사람 모두 도쿄예술대학(東京藝術大學)에서 교편을 잡은 대가이며, 오카다는 요시다의 스승에 해당합니다. 이 두 분이 일본건축계에서 담당한 역할은 실로 엄청났다고 생각합니다. 따라서 앞으로는 '선생'이라는 경칭을 붙여 이야기하겠습니다.

오카다 선생 작품으로 돌아오죠. 오카다 선생이 담당한 제3대 가부키극장은 성곽과 사원양식 건축을 기반으로 한 철근콘크리트구조로, 천장에는 기와를 사용한 2층 지붕을 올렸습니다. 두 개의 맞배지붕(切妻) 중심에는 제삼의 2층 지붕을 높이 솟구치게 해서, 보는 사람이 부끄러울 정도로 화려합니다. 게다가 정면 입구 위쪽에는 화려한 가라하후지붕이 있습니다. 오카다 선생은 도시가 무엇이고, 도시와 그곳에 사는 사람에게는 무엇이 필요한지 잘 아는 사람이었습니다.

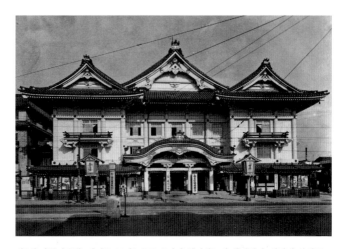

제3대 가부키극장. 다이쇼 14년(1925) 오카다 신이치로가 설계했다. 성곽과 사원풍
건축을 기초로 한 철근콘크리트구조로 정중앙의 큰 지붕의 높이는 약 30미터이다.
전쟁 중에 외곽만 남기고 소실되었다.

그야말로 파리의 오페라극장을 떠올리면 이해가 쉬울 겁
니다. 그 건물은 지극히 화려하죠. 파리의 거리를 걷다가 '아
베뉴 드 로페라(Avenue de l'Opéra)'라는 거리에 도착하면 정
면에 금색의 2층 지붕이 나타납니다. 그 장관은 거리 저편에
서 느닷없이 금발 글래머 귀부인이 가슴을 드러낸 실크의상
을 입고 등장하는 것 같은 모습으로 보는 사람을 놀라게 합

니다. 도시라는 곳은 화려한 장소, 정확히 말하면 '화려한 것도 필요한 장소'인 겁니다.

특히 제3대 가부키극장은 정면 입구에 가라하후지붕을 얹어 화제를 모았습니다. 오카다 선생의 손으로 가부키극장은 처음에 후쿠치가 의도했던 대로 도쿄의 중심에 축제 공간을 만드는 데 성공한 것입니다.

유럽식 고전주의 건축양식을 바탕으로 한 오카다 선생의 대표작은 마루노우치(丸の内)의 메이지생명관(明治生命館, 1934)입니다. 일본에도 고전주의의 명건축이 있지만 오카다 선생의 작품은 비율과 소재 선택의 감각 면에서 다른 사람과 차원이 다릅니다. 요컨대 건축이 요염하고 관능적입니다.

부인이 이 시기(赤坂) 최고의 기생이었다는 점과도 관계가 있겠죠. 그녀를 그린 초상화가 가부키극장에 남아 있는데, 가부키극장 로비에 걸어도 배우들에 뒤지지 않을 정도의 미인입니다. 그런 여성을 평생의 반려자로 삼았다는 사실만으로 오카다 신이치로는 대단하다는 생각이 듭니다. 그 화려함이 그가 설계한 제3대 가부키극장에 그대로 드러납니다.

이번에 오카다 선생의 가라하후지붕을 조사하다가 놀라운 발견을 했습니다. 지붕 일부가 역경사를 이뤄 기와에서

실물을 보고, 게다가 다다미 위에
앉아봅니다. 그처럼 낮고, 가까운
시점에서 보면 복잡한 것들이 사라져
단순화되고 정리된 공간이 존재한다는
것을 깨닫게 됩니다.

빗물이 떨어지지 않는 곡면을 만든 겁니다. 가마쿠라(鎌倉) 시대(1180-1333)에 선종사원양식으로 확산된 본래의 가라하후에서는 역경사를 만들어 물을 빼는 디테일은 절대로 채용하지 않습니다. 그렇지 않아도 화려한 가라하후를 더 관능적으로 만들기 위해 오카다 선생은 이런 애크러배틱한 일까지 했던 겁니다.

모더니즘과 스키야의 융합

그러나 오카다 선생이 담당한 제3대 가부키극장은 제2차 세계대전 가운데 미군의 폭격으로 하루미(晴海) 거리의 파사드(façade)를 일부 남겼을 뿐 대부분이 파괴되고 말았습니다. 그 남은 가부키극장의 얼굴을 소중히 다루면서 제4대에 해당하는 '쇼와(昭和)의 가부키극장'을 설계한 사람이 요시다 이소야입니다.

요시다 선생은 모더니즘건축과 일본의 스키야(数寄屋, 다실풍 건축)를 융합시킨 건축가로, 가네가와현(神奈川県) 니노미야정(二宮町)에 있는 자택과 아타미(熱海)의 절벽 위에 지은 이와나미별장(岩波別邸) 등의 대표작을 저도 수없이 봤습니다.

저는 예전부터, 왠지 요시다 선생의 작품에 무척 흥미가 많았습니다. 요시다 선생의 건축에는 사진으로는 전해지지 않는 깊이가 있어서 실물을 보지 않으면 그 본질을 알 수 없습니다. 특히 오래된 당시의 사진으로는 그 장점이 절대로 전해지지 않습니다.

실물을 보고, 게다가 다다미 위에 앉아봅니다. 그처럼 낮고 가까운 시점에서 보면 복잡한 것들이 사라져 단순화되고 정리된 공간이 존재한다는 것을 깨닫게 됩니다. 요시다 선생이 '공간의 추상화'에 바친 뜨거운 집념을 온전히 느낄 수 있습니다.

20세기를 지배한 모더니즘건축은 이 '추상화'라는 특기로 경쟁한 건축 스타일이었습니다. '장식은 죄악'이라는 모토 외에도 '적을수록 좋다'는 캐치프레이즈도 있습니다. 이 추상화야말로 공업사회에 적합한 건축의 차별화 방법이었던 것입니다.

모더니즘건축의 리더였던 건축가 르코르뷔지에(Le Corbusier)의 대표작인 빌라사보아(Villa Savoye)를 보면 추상화가 무엇인지 단번에 알 수 있습니다. 19세기 이전의 바로크나 로코코 등 이런저런 장식이 많은 건축과 비교하면 실내

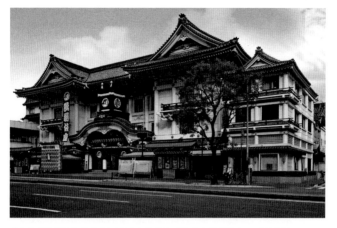

제4대 가부키극장. 쇼와 26년(1951) 요시다 이소야가 설계했다. 모더니즘의
추상성과 일본식 건축을 조합하고 근대식 설비를 갖췄다. 객석 수는 1,859석,
너비는 약 27.6미터, 직경은 약 18미터이다. 세 곳의 무대장치 구역이 있다.
헤이세이 14년(2002) 등록유형문화재로 지정되었다.

도 외관도 새하얗고 매끄러운 빌라사보아가 얼마나 새롭게
느껴지는지 알 수 있습니다. 요시다 선생은 이 추상화라는
모더니즘의 특기와 일본식 건축을 조합한 천재였습니다.

　제4대 가부키극장에서는 정면의 가라하후는 남겼지만,
나머지는 쇼와식으로 바뀌었습니다. 한가운데 솟아 있던 2
층 지붕은 파괴되어 재건되지 못했습니다. 전후여서 돈이

없었을지 모르지만 '없는 게 쇼와답다, 공업사회에 어울린다'는 요시다 선생의 판단도 있었다고 생각합니다.

동시에 건물 내부도 상당히 깔끔해졌습니다. 격자천장에 샹들리에라는 오카다 스타일의 화려한 천장 대신 후키요세(吹寄, 서까래 등을 두세 개씩 간격을 좁혀서 한 조로 하고, 조와 조 사이는 적당히 넓혀서 배열하는 방식°) 반자틀(竿緣) 천장에 형광등 간접조명이라는 공업사회에 적합한 요시다 스타일, 다시 말해 쇼와식 천장이 등장했습니다.

당시 일본은 돈이 없어서 가난했던 것은 사실이지만 돈이 없다는 것 자체를 자기만의 건축미학의 근거로 삼아버리는 현명한 계산이 요시다 선생의 디자인에 있습니다.

그런 오카다 신이치로 선생과 요시다 이소야 선생 다음으로 가부키극장을 담당하게 됐다니, 꿈같은 이야기였습니다. 그 꿈은 위대한 선배들에게 미흡한 제가 혼나고 시달림을 받는 악몽과 종이 한 장 차이였습니다.

요시다 선생이 멋지게 체현한 전후 일본을 어떻게 뛰어넘을 것인가는 제게 큰 과제였습니다. 20세기 공업사회가 끝나고 그것과 하나였던 모더니즘의 시대도 끝나버린 시대에 도시의 축제 공간으로 어떤 건축이 어울릴지 그 답을 내

는 게 필요했습니다. 거기에는 오카다 선생의 그림자가 길게 드리워져 있었습니다. 저런 살풍경한 모습으로 될까, 화려하지 않아도 괜찮겠냐고 저를 스스로 도발했습니다.

오카다 선생은 간토대지진, 요시다 선생은 제2차 세계대전이라는 일본 역사의 제2대 위기에 대한 답으로 각각의 가부키극장을 설계했습니다. 저 역시 3·11대지진의 와중에 가부키극장을 설계했습니다만, 가부키극장은 일본이 위기에 직면할 때마다 그 곤경에서 다시 일어서듯 재건될 운명인 것 같습니다. 그런 마성이 담긴 건축일지 모른다는 생각에 조금 두렵기도 했습니다.

그럼에도 분발할 수 있었던 것은 역시 두 선생 덕입니다. 그저 하나의 건축물이라고 하면 그만이겠지만, 하나의 건축을 통해 도쿄의 역사와 연결될 수 있다는 행복은 건축가 인생에서 그리 쉽게 만날 수 없는 일이겠죠. 그것이 가부키극장 프로젝트의 제1막입니다.

가라하후를 놓고 벌어진 공방

그 뒤에 하후(破風)지붕을 둘러싼 공방이라는 제2막이 펼쳐

집니다.

쇼와 25년(1950)에 준공한 요시다 선생의 제4대는 구조적으로 약했습니다. 지금 시대에 대지진이 오면 잠시도 버티지 못하고, 구조보강도 도저히 불가능하다는 점이 최근 드러났습니다.

그래서 가부키극장 특유의 2층 지붕을 재현하면서 초고층빌딩을 함께 지어 경제적으로 예산을 맞추는 프로젝트 운영 계획을 가동합니다. '헤이세이(平成, 1989-)'라는 저성장시대에 어울리는 계획입니다.

그래도 도쿄 사람들이, 아니 일본, 나아가 세계인들이 "저거야말로 가부키극장이다."라고 생각하고 있는 축제성은 꼭 계승해야만 한다는 확신이 제 안에 있었습니다.

이제까지 말한 대로 가부키극상의 특성인 가라하후가 붙은 2층 지붕을 올린 것은 다이쇼(大正)시대(1950-1926)에 제3대 가부키극장을 설계한 오카다 신이치로 선생입니다. 거기에는 공업사회 이전, 모더니즘건축 이전의 바로크라 불러도 좋을 관능성이 있습니다. 제2차 세계대전으로 일부만 남고 소실된 뒤에 요시다 이소야가 손을 댄 제4대는 쇼와의 공업사회, 모더니즘시대에 어울리게 다소 깔끔한 부분은 있습

니다만, 오카다 선생 디자인의 핵심은 계승됐습니다.

그러나 도쿄 안에 남은 바로크적 성격에 대해 다른 의견도 있었습니다. 20세기의 모더니즘 신봉자 입장에서는 건물 장식은 시대에 뒤떨어진 것처럼 보입니다. "상자 안에 가부키극장 건물 전체를 넣는 게 좋지 않을까요?"라는 외부 의견이 몰려들었습니다. 그런 감각과 우리 설계팀이 목표로 한 것에는 큰 차이가 있어서, 그로부터 몇 달 동안 다른 의견을 조정하느라 상황이 진전되지 못했습니다. 정신적으로 무척 힘든 시간이었습니다.

저는 도시 속의 '이질성' 같은 게 가부키극장의 생명이라고 생각해서 절대로 상자에는 넣고 싶지 않았습니다. 이질성이야말로 바로 오카다 선생이 의도했던 바로크라고 이해했던 것입니다. 이것이 도시에서 흔히 볼 수 있는 상자 하나에 담기면 가부키라는 전통예능과 가부키극장이 도쿄에서 발하는 특수성을 잃고 맙니다. 그런 생각은 가부키 배우도, 가극단 쇼치쿠(松竹) 담당자도 마찬가지였습니다.

도쿄에 바로크를

조금 다른 이야기이긴 하지만 도쿄에서 바로크라고 부를 수 있는 건물은 가부키극장을 제외하고는 다쓰노 긴고(辰野金吾)가 설계한 도쿄역(東京駅, 1914)과 단게 겐조가 설계한 국립요요기경기장(国立代々木競技場, 1964), 이렇게 두 가지라고 생각합니다.

다쓰노 긴고는 도쿄대학 공학부 건축학과의 전신인 고부대학(工部大学)의 최초 일본인 교수로 일본은행 본점(1896)의 설계자이기도 합니다. 메이지시대 자체를 설계했다고 해도 과언이 아닌 대 건축가이지만 그래도 일본은행 본점을 보면 부국강병이라는 국책 분위기를 등에 짊어지고 쭈뼛쭈뼛 나서는 느낌이 있습니다. 마찬가지로 그리스·로마식 고전주의 양식에 기초한 건축을 비교해도 오카다 신이치로 선생의 메이지생명관 쪽이 훨씬 당당하고 화려합니다.

그러나 다쓰노 선생도, 만년에 설계한 도쿄역을 보면, 그야말로 무서울 게 없어졌다고 해야 할지, '일본을 능가하는' 당당한 2층 지붕이 나타나고 있습니다. 1945년에 도쿄대공습으로 그 2층 지붕이 소실되고 전후에는 응급수술 같은 복원으로 20세기를 넘겼다가 2012년에 그 2층 지붕이 복원되

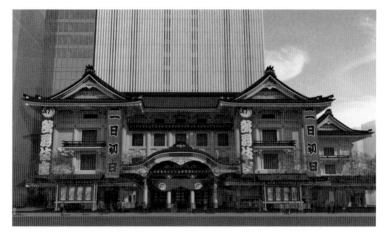

제5대 가부키극장 예상완성도. 헤이세이 25년(2013) 구마겐고건축도시설계사무소
(隈研吾建築都市設計事務所)와 주식회사미쓰비시지소설계(株式会社三菱地所設計)가
공동으로 설계하고, 시미즈건설(清水建設)이 시공했다. 에도시대부터 이어진
가부키의 시간을 계승하는 것이 주된 콘셉트이다. 극장과 오피스타워를 함께 설치해
3,000여 명을 한꺼번에 수용할 수 있도록 했다. 극장의 입구는 하루미도로에,
오피스타워의 입구는 쇼와도로에 있다.

어 도쿄의 새로운 명소로 되살아났습니다. 그것은 도쿄에 바로크가 부활하는 새로운 시대를 예언하는 게 아닐까 생각하기도 합니다.

또 하나, 제가 꼽은 단게 겐조의 국립요요기경기장은 건축양식으로는 모더니즘으로 분류되어 가부키극장과도 도쿄역과도 다른 스타일에 속합니다. 그러나 그 장대한 쓰리야네(吊り屋根, 기둥 없이 천장에 지붕을 매다는 방식°) 덕에 고도성장으로 가는 쇼와시대의 도쿄가 꽤나 격려를 받았다고 생각합니다. 그런 의미에서 국립요요기경기장을 저는 '바로크'라 부릅니다.

단게 선생도 다쓰노 선생과 마찬가지로 도쿄대학의 건축학과 교수였는데, 국립요요기경기장의 설계 과정은 전혀 도쿄대학 교수 같지 않았습니다.

일본에는 메이지시대 이래 국가의 대대적인 건축물은 관청 안에서 설계한다는, 부국강병·후진국가형의 어두운 전통이 있었습니다. 지금의 국회의사당도 그 전통 아래에서 설계됐습니다. 국립요요기경기장도 처음에는 관청 안에서 공무원이 설계하기로 이야기가 진행됐는데, 단게 선생은 그 전통에 단호하게 저항했습니다.

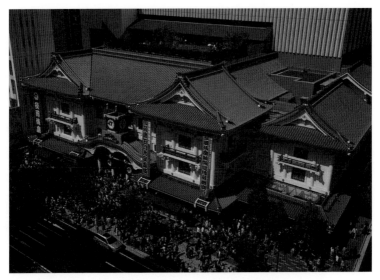

제5대 가부키극장. 극장은 기와지붕, 가라하후, 난간 등의 장식을 비롯해
제4대 극장을 답습하지만, 오피스타워는 일본건축의 네리코렌지격자(捻子連子格子,
가는 나무를 세로로 가늘게 배열해 구성하는 격자º)를 모티프로 유리를 이용해 부드러운
음영을 만들었다. 극장과 오피스타워의 높이 차이를 이용해 극장 옥상에 일본식
정원을 마련했다. 지하철 히가시긴자역(東銀座駅)과 직접 연결되어 있다.

제5대 가부키극장. 객석 수는 1,808석으로 객석 앞뒤와 가로가 3센티미터씩
늘어났다. 화장실을 늘리고 장애물을 없앴으며, 최신 설비로 무대를 구축하는 등
관객이 쾌적하게 공연을 감상할 수 있도록 했다.

세계 어디를 살펴봐도 국가의 중요한 건축물을 관청에서 설계하는 예는 북한 외에는 없습니다. '건축을 건축가의 손에'라는 당연한 논리로, 단게 선생은 그야말로 '사투'라고 할 수 있는 격렬한 싸움을 관청과 벌이면서 결국 설계를 맡게 됐습니다.

그래서 '공무원이 설계하는 지루한 건축과는 수준이 다른 것을 만든다'는 무시무시한 의욕이 반영되어 있죠. 실제로 단게 선생의 그 전후 건축과 비교해도 국립요요기경기장에 출현한 형태, 공간의 수준은 차원이 다릅니다. 무엇과도 비교할 수 없는 건축입니다.

"당신은 언제 건축가가 되기로 했습니까?"라는 질문을 자주 받습니다. 대답은 정해져 있습니다. 1964년, 초등학교 4학년이었던 제가 국립요요기경기장 속에 발을 내디뎠을 때입니다. 그 아름다운 지붕의 곡면을 핥으며 쏟아지는 빛의 모습은 지금도 또렷이 기억합니다. 이후로도 초등학생, 중학생이었던 저는 그 빛 아래에서 헤엄치고 싶어서, 여름이 되면 요코하마에서 전차를 타고 일부러 국립요요기경기장까지 나왔습니다.

가부키극장을 콘크리트 상자 하나로 하자는 외부 압력에 대해서는 끝까지 싸울 생각이었습니다.

그를 위해 모든 방법을 검토했습니다. 건축가는 "상자에 넣는 게 좋지 않겠습니까?"라는 이야기를 들으면 그것이 아무리 자신의 미의식에 반(反)하더라도 열심히 해결책을 생각하고 마는 슬픈 습성을 지닌 인종입니다. 상자에 넣는다는 해결책은 그야말로 상상도 하지 않았지만 '세상에는 그런 생각을 하는 사람도 있구나.' 하는 일종의 신선한 놀라움을 받은 것도 사실입니다.

실제로 상자에 넣는 해결안의 모형도 열 개 정도 만들었습니다. 이를테면 하후지붕을 남기면서 유리 상자 안에 넣는 안이라든가, 지붕을 완전히 없애고 상자로 하는 안까지. 지붕의 방식에 대해서도 결코 한 가지가 아니라 지붕과 상자와의 절충안 같은 것도 모형으로 만들었습니다. 그것을 팀 모두가 보면서 생각을 나눴습니다. 그리고 최종적으로 저도 팀도 확인한 게 '2층 지붕이 결정적인 의미가 있다.'라는 진실이었습니다.

결국 후세를 의식하게 된 겁니다. 여기서 타협하면 후세

에 '가부키극장을 콘크리트 상자에 넣은 건축가'라는 칭호가 기다리고 있었습니다.

건축물이 완성됐을 때 사람들이 하는 험담에 대해서는 어느 정도 무시할 수 있습니다. 무엇보다 완성됐을 때 극찬을 받는 건축물은 이 세상에 거의 없습니다. 새로운 건물은 도시에서 이물질이라는 숙명을 짊어지고 있습니다.

오래된 가부키극장이 익숙했던 사람은 노후화된 건물의 위험이 아니라 세월을 거친 어슴푸레함과 여기저기의 더러움이 친숙해서 새로운 재료에 밝은 조명이 달린 것만으로 "이건 가부키극장이 아니야."라고 거부반응을 보이겠죠.

역사적인 건축의 창조 과정에 참가한 사람이 완성될 때 좋은 평가를 받지 못한 예는 건축사를 보면 수없이 많습니다. 다시 말해 거의 대부분이 호되게 욕을 먹습니다.

이를테면 파리의 오페라극장도 마찬가지입니다. 오페라극장은 '가르니에궁(Palais Garnier)'이라는 별명으로 불리며, 지금은 온 세상 사람들이 "이게 없으면 파리가 아니다."라고 이야기할 정도로 파리를 대표하는 건물입니다. 그러나 완성됐을 때는 말도 안 되는 지독한 건물이라고 엄청난 악평을 들으며 건축가인 샤를르 가르니에(Charles Garnier)는 준공식에

초대받지도 못했습니다. 에펠탑 완성 당시 악평을 받은 이야기는 유명한데, 저렇게 구석구석까지 연구한 것처럼 보이는 오페라극장도 비판의 폭풍우를 피해가지는 못했습니다.

뉴욕의 WTC도 마찬가지입니다. WTC는 뉴욕 항만국 국장이었던 오스틴 터빈(Austin Tobin)이 거의 혼자서 진행한 건물인데 그는 결국 준공식에 참석하지 못했습니다. 건축가로 기용된 일본계의 미노루 야마사키(ミノル ヤマサキ)도 무시에 가까운 취급을 받았습니다. 그 건물이 평가를 받은 것은 유감스럽게도 파괴됐을 때입니다. 9·11테러를 당하고 처음으로 WTC야말로 뉴욕이었다고 모두가 생각했던 겁니다.

하지만 그래도 괜찮습니다. 건축이란 그런 것이고, 도시도 마찬가지입니다. 왜냐하면 도시를 만드는 게 인간이기 때문입니다. 인간은 아무리 긴 안목으로 물건을 보려 해도 결국은 자기가 살 수 있는 짧은 시간밖에 생각하지 못하는 약한 존재입니다. 그 짧은 시간을 기준으로 좋은지 나쁜지를 이야기합니다. 그것이 저를 포함한 모든 인간의 숙명입니다.

세계에서도 찾아보기 어려운 가부키월드

그러나 '가부키'라는 하나의 세계는 그 숙명에서 동떨어진 장소에 존재해왔습니다.

　2012년의 가부키계에서는, 나카무라 간타로(中村勘太郎)의 간쿠로(勘九郎) 이름 세습, 이치카와 가메지로(市川亀治郎)의 엔노스케(猿之助) 이름 세습, 가가와 데루유키(香川照之)의 이치카와 주차(市川中車) 이름 세습 등 큰 화제가 있었습니다(가부키를 비롯한 일본의 전통예술에서 주로 이뤄지는 것으로, 실력을 쌓으면 사부의 이름을 물려받는 체제°). 에도(江戸)시대(1603-1868) 이래 이어져 온 연극이 현대사회 속에서도 양식을 유지하며 지금까지도 이름을 세습하는 제도가 국민적 화제가 된다는 것은 전 세계를 둘러봐도 없는 일입니다. 유럽의 오페라도 중국의 경극노 가문이 그 예술을 계승하는 관습이나 명인의 이름을 대대로 물려주는 관습은 없습니다. 일종의 우연성까지 섞여서 일본에만 살아남은 희귀한 세계가 가부키입니다.

　제5대에 걸쳐 흥행주, 배우, 팬, 그 앞을 지나가는 거리의 사람들이라는 모두의 이야기 속에서 존재해온 가부키극장 건물은 그 세계와 끊으려고 해도 끊을 수 없습니다. '스크

랩&빌드(scrap & build, 낡은 것은 폐기하고 고능률의 새것으로 대체하는 일°)'가 격렬하게 일어나는 도쿄의 중심부에서 오랜 시간의 축 속에 존재하는, 이 또한 희귀한 건물인 것입니다.

계속된다, 이어진다는 것은 결국 긴 안목으로 생각한다는 겁니다. 오늘, 내일의 험담을 신경 써서는 건축이란 장수하는 생물을 탄생시키고 키워낼 수 없습니다. 물론 험담이나 비판을 들으면 마음에 걸리고 고민도 됩니다. 하지만 오랜 시간을 생각하면 정말 소중한 게 보입니다.

가부키극장 프로젝트에서는 선배들과 옥신각신한 덕분에 설계팀의 결속이 단번에 강해졌습니다. "가라하후지붕을 벗겨 내고 알기 쉬운 상자로 해주십시오."라는 생각지도 못한 이야기를 윗사람에게서 들은 덕분에 우리가 정말 무엇을 실현하고 싶은지 보였습니다. 요컨대 우리는 이 도쿄 안에서 완전히 예외적이고 특별한 형태, 특별한 장소를 계승하고 싶다는 것을 분명히 깨달았습니다.

이미 이야기한 대로 저는 축제 공간으로 가부키극장을 재생시키고 싶었습니다. 그것은 선대의 양식을 답습하면 된다고 이야기할 정도로 간단한 이야기는 아닙니다. 선대로부터 화려함과 관능을 계승하면서 헤이세이시대의 프로젝트

운영 계획에 합치하는 채산성과 효율성을 실현해야만 하는 어려운 문제입니다.

원래 쇼치쿠 측은 자신들 안에 있는 전통적인 가부키의 화려한 톤과 추상적이며 단순한 것을 추구하는 건축가라는 존재가 대립하는 게 아닐까 걱정했습니다. 그들에게 가부키란 그야말로 '눈에 띄는' 세계이고, 물론 거기에는 붉게 칠한 기둥으로 대표되는 화려한 요소가 있습니다. 처음 그 붉은색에 저항감이 있었습니다. 그때까지 사용한 적이 없는 색이었고 사용해서는 절대 안 된다고 가르쳤던 색이니까요. 하지만 수없는 회의를 통해 쇼치쿠의 생각, 배우들의 생각을 철저히 들으면서 '그 붉은색이 아니면 가부키가 아니구나.' 하고 생각하기 시작했던 겁니다. 제가 변하고, 제게 무언가가 옮겨온 것 같은, 제가 생각해도 놀라운 일이었습니다. 건축가는 타협을 할 필요는 없지만 계속 변화할 수 있는 유연함은 반드시 필요합니다.

가위에 눌리다

제 안에 있는 건축의 이상을 극대화하고 싶은 마음과 모든
사람의 생각이 들끓는 현실과의 딜레마를 이겨내는 방법은
단순합니다. 만들고 있는 행위 자체를 즐기면 됩니다. 만드
는 일은 즐겁고, 누군가와 함께한다는 것은 더 즐겁습니다.

그래서 세상으로부터 어떤 말을 들어도 "우리는 정말 좋
은 것을 만들려고 한다."라며 가슴을 펼 수 있는 동료를 만듭
니다. "우리를 둘러싼 조건 속에서 이보다 좋은 것은 못 만들
어." 하고 단언하는 노력은 동료가 되는 조건입니다. '내'가
아니라 '우리'가 만든다는 실감. 그 때문에 무슨 말을 들어도
어떻게든 해낼 수 있다고 생각합니다.

가부키극장 프로젝트에서는 당연하지만 가부키 배우들
과 이야기할 기회가 많았는데 모두 아주 유쾌하고 동시에
'강한' 사람들이었습니다.

리엔(梨園, 원래는 중국 당나라의 궁정음악가 양성소를 가리키는
말이었는데, 일본에서는 일반사회와는 동떨어진 특수한 사회인 가부
키 세계를 가리킴°)이라고 불리며 아주 특별한 사람들이라는
이미지가 있는데 실제로 만나보면 뜻밖에 우리 같은, 똑같은
세대를 사는 아티스트 동료라는 실감이 듭니다. 사람들 사이

에서 명성을 얻었다고 해서 안락하게 지낼 수 있는 게 아니라 지명도나 수입 측면에서 매일 끊임없이 뛰어다녀야 하는 동료인 겁니다. 게다가 연기만 하는 게 아니라 프로듀서의 일도 짊어져야 하고, 돈 계산도 하면서 많은 주위 사람을 돌보기까지 합니다. 연기자끼리도 동료이면서 동시에 경쟁자입니다. 모든 방면에서 애쓰고 있다는 점에 크게 공감했습니다.

실제로 제5대 가부키극장은 배우를 포함해 많은 사람이 만들었다고 생각합니다. 지금은 돌아가셨지만 당시 일본배우협회 회장을 맡고 있던 나카무라 시칸(中村芝翫) 씨와 조언을 해주셨던 많은 분이 그들입니다. 그들과 함께 어려움을 이겨낸 겁니다.

그래도 잠을 자다가 가위에 눌렸습니다. 건축이라는 세계에 나서는 것, 큰돈을 움직이는 일, 주변 환경을 몽땅 끌어들이고 그 모든 것에 영향을 주는 것. 그 압박감은 프로젝트의 크고 작음과는 관계가 없습니다. 가위에 눌렸다가 깨어나서는 "꿈이라서 다행이군." 하며 가슴을 쓸어내리는 일을 수없이 되풀이했습니다.

아침에 일어날 때는 늘 식은땀을 흘리고는 합니다. 병이 아닐까 생각할 정도입니다. 앞으로 세계를 돌아다니는 출장

은 피하고 싶었기 때문인지도 모릅니다. 그런데 이상하게도
출장으로 비행기에 있을 때는 땀을 흘리지 않습니다. 도쿄
에 있으면 바로 땀이 흐르지만요.

20세기 건축

주택담보대출이라는 '세기의 발명'

건축에는 세계 최전선의 움직임이 반영됩니다. 세계의 현장을 돌아보면 미디어와 인터넷으로는 전해지지 않는, 마을마다 다른 공기와 기운을 느낄 수 있습니다.

이를테면 한국이 기세를 올리고 있다고 해도 그 질은 서울과 부산이 전혀 다릅니다. 오늘날은 장소의 고유성이 저마다 두드러지는 시대로, 장소가 의미하는 범위가 아주 작아지고 있는 느낌입니다. 저는 그것을 알고 싶어서 어디를 가더라도 직접 제 발로 거리를 걷습니다. 그래서 구두가 금방 닳아 못 쓰게 되죠.

지금 건축 세계에서 움직임이 있는 것은 중국과 한국을 비롯한 아시아 여러 나라입니다. 그에 반해 유럽이나 일본은 그 영향이 낮아지고 있습니다. 2010년대의 유럽 통화위기도 세계의 중심이 이동하고 있다는 것을 나타내는 상징이었을지 모릅니다. 메이지유신 이래 도시나 건축에서 일본인이 따른 모델은 오랫동안 서양이었는데 우리가 신봉해온 '서양적인 것'의 위기가 그곳에 있습니다.

다만 우리 일본인이 서양의 위기를 논하는 경우는 처음부터 유럽과 미국을 완전히 나눠서 생각해야만 합니다. 일

본에서는 '구미(歐美)'라는 단어가 미디어나 아카데미에서도 아무런 의심 없이 사용되고 있는데 이 둘은 완전히 다른 세계입니다. 도시도 건축도, 전혀 다릅니다. 무엇보다 20세기 문화와 경제의 최대 사건은 '유럽적인 것'이 '미국적인 것'에 패배한 것이었으니까요.

건축 세계에서는 20세기 초 유럽에서 출현한 '모더니즘'이라는 스타일이 일세를 풍미하며 세계적인 유행이 됐습니다. 모더니즘이란 콘크리트, 철, 유리를 사용한 기능적이고 투명한 공업사회의 제복 같은 건축양식을 가리킵니다. 르코르뷔지에, 미스 반데어로에(Mies van der Rohe)라는 누구나 이름을 들어본 적 있는 유럽의 '거장'이 모더니즘을 탄생시킨 아버지입니다.

모더니즘을 탄생시킨 것은 유럽이지만 그 양식을 폭발적으로 확대한 건 미국이었습니다. 그 계기를 만든 게 주택담보대출의 발명과 자동차 산업입니다.

전쟁이 끝나면 주택난이 시작되는 것은 역사의 법칙입니다. 제1차 세계대전 뒤, 국민의 주택 부족에 어떻게 대처할 것인지를 놓고 유럽과 미국은 대조적인 정책을 채택했습니다.

유럽에서는 각국 정부가 임대료가 싼 공영주택을 대거

오늘날은 장소의 고유성이 저마다
두드러지는 시대로, 장소가 의미하는
범위가 아주 작아지고 있는
느낌입니다. 저는 그것을 알고
싶어서 어디를 가더라도 직접 제 발로
거리를 걷습니다. 그래서 구두가
금방 닳아 못 쓰게 되죠.

지었습니다. 그 이전부터 유럽 서민에게 집이란 소유하는 게 아니라 빌리는 게 통념이었습니다. 자기 집을 짓는다는 행위는 왕족이나 귀족 같은 일부 사람에게만 허용된 특권으로, 대중에게 집은 원래 거기에 있는 것을 빌리는 겁니다. 이는 목조 임대주택이 도시를 빼곡하게 뒤덮고 있던 전쟁 전 일본도 마찬가지였습니다.

그런데 제1차 세계대전 뒤 미국이 채택한 정책은 유럽과 전혀 달랐습니다.

미국은 도시 밖에 있는 녹지를 개간해서 교외라는 새로운 곳에 집을 지어 사람들이 집을 소유할 수 있도록 했습니다. 그때 함께 내놓은 시스템이 주택담보대출이었습니다. 교외의 내 집과 주택담보대출이라는 정책은 사회의 추진력이 되어 건설 산업은 물론 자동차 산업, 전기 산업, 금융업, 제조업까지 모든 산업을 활성화했습니다. '교외에 내 집을 사들인 보수적인 핵가족이 푸른 잔디밭 위에서 행복하게 산다'는 미국문화는 이렇게 확립됐고, 이 생활양식의 발명으로 미국경제는 유럽경제를 앞지르게 됐습니다.

새하얀 집과 시커먼 석유

20세기의 분기점이 어디에 있었는가에 대해서는 여러 이론이 많습니다. 1803년에 나폴레옹이 프랑스령이었던 루이지애나를 미국에 싸게 넘긴 '루이지애나구입(Louisiana Purchase)'을 놓고 미국의 우위가 확립됐다는 설도 있는데, 저는 '교외 잔디밭 위의 하얗게 반짝이는 우리 집'의 발명으로 미국은 20세기의 패권을 손에 넣었다고 생각합니다.

그 번영을 뒷받침한 게 또 하나 있습니다. 석유입니다. 이상적인 생활의 장을 도시에서 교외로 넓히려고 할 때 거기에는 도시와 교외를 연결하는 교통 시스템이 필요해집니다. 그것을 가능하게 한 게 자가용이고, 그 연료가 된 게 땅속의 석유였습니다. 교외라는 미국에 퍼진 '드림'은 사실은 시커먼 식유와 하나였습니다.

아이러니하게도 유럽에서 탄생한 모더니즘건축은 미국의 교외주택과 도시의 초고층빌딩에 꼭 맞는 디자인이었습니다. 요컨대 그 두 가지가 20세기를 지배할 것을 예지하고 그에 꼭 맞는 디자인을 생각한 두 명의 마케팅 천재가 시대의 총아가 된 겁니다. 그 둘이란 바로 코르뷔지에와 미스입니다.

모더니즘건축은 원산지인 유럽에서 대서양을 뛰어넘어

미국에서 크게 유행하고 더 나아가서는 미국에서 시작한 유행으로 제2차 세계대전 뒤 일본을 석권했습니다. 전후 일본에서는 서민에 이르기까지 내 집 마련이라는 꿈에 완전히 세뇌되어 교외의 단독주택은 자본주의사회를 지탱하는 샐러리맨 가족의 꿈이 됐고, 가여운 샐러리맨은 이 '내 집 마련'을 목표로 미친 듯이 일을 하게 됐습니다.

세계를 제패한 '미국적 시스템'은 내 집을 담보로 돈을 빌리는 허구적인 금융 시스템입니다. 이 허구를 점점 더 쌓아올린 끝에 세계화로 불리는 금융자본이 이끄는 도박적인 자본주의가 출현했습니다. 잔디밭 위의 흰 집에서 모든 허구가 시작된 겁니다.

세계화라는 시스템은 잘 진행되면 흥청망청 하지만, 일단 그 가면이 벗겨지면 강력한 파괴력을 발휘하며 모든 것을 무너뜨립니다. 현재 세계는 유럽과 아시아, 일본만이 아니라 미국조차도 이 힘으로 파괴되고 있습니다. 21세기 유럽의 쇠락, 미국의 부진, 일본의 그늘은 그 결과이며, 어떤 선진국도 자기들이 설 발판을 잃어버리고 있습니다. 아니, 잃어버리기 전에 자기가 서 있을 곳이 애당초 없었다는 것을 발견하고야 만 것입니다.

건축은 시대의 꽃에서 사양 산업으로
역전됐고, 건축의 꿈도 미국에 대한
동경도 사라졌습니다. 그때 '아아, 모든
게 허구였구나.' 하고 생각하며 오히려
후련한 마음이 들었습니다.

오일쇼크로 최초의 좌절

1954년에 태어나 전후 고도경제성장기에 소년기와 청년기를 보낸 제게 미국은 풍요로움과 강함의 상징이었습니다. 그러나 저 자신은 미국의 문제에 민감한, 삐딱한 사람이었습니다. 처음으로 '미국의 가면이 벗겨졌구나.' 하고 생각한 때가 바로 오일쇼크였습니다.

　대학에 입학한 1973년은 제1차 오일쇼크가 일어난 해입니다. 입학 당시는 오사카만국박람회(日本萬國博覽會)의 영향으로 건축학과는 공학부에서 가장 인기 있는 학과였습니다. 제가 다니던 고등학교에서 대학입시 전에 "장래에 뭐가 되고 싶나?"라는 질문에 한 반 가운데 반 정도가 '건축가'라고 대답한 이상한 시대였습니다. 참고로 그다음이 의사였습니다. 이 두 직업이 아닌 다른 것을 지망하는 녀석은 괴짜 취급을 당했습니다.

　그런데 오일쇼크가 일어나자마자 건축계는 단숨에 불황으로 반전합니다. 학교 밖에서는 화장실 휴지를 살 수조차 없게 됐습니다. 대학생활협동조합이라면 구할 수 있는 상황이라 우리는 거기서 산 휴지를 친척에게 보내고는 감사 인사를 받았습니다. 건축은 시대의 꽃에서 사양 산업으로 역전

됐고, 건축의 꿈도 미국에 대한 동경도 사라졌습니다. 그때 '아아, 모든 게 허구였구나.' 하고 생각하며 오히려 후련한 마음이 들었던 걸 기억합니다.

저는 실험도 계산도 좋아하지 않아서 다른 공학계열 학과에 진학할 마음은 전혀 없었습니다. 그림 그리기 이외에 좋아하는 거라고는 수학이라는 사변적인 세계였습니다. 건축이 아닌 다른 학과에 갈 생각은 전혀 없었습니다. 그래서 주위 수재들이 건축의 미래에 대해 회의하고 있을 때 오히려 저는 사양 산업으로 변한 건축이야말로 재미있지 않을까 역설적이면서도 피학적으로 미래를 수정했던 것입니다.

아주 조금 무게를 잡고 이야기하자면 그것이 건축에 대해 맛본 첫 번째 좌절이었습니다. 건축에 대한 좌절이란 미국적인 물질주의, 미국적인 풍요로움에 대한 좌절이기도 했습니다. 이제 앞으로는 '지는 싸움'으로 가자, 비참하더라도 가자고 각오를 다졌습니다.

학부를 졸업한 뒤 저는 대학원에 진학합니다. 그 무렵 일본 건축계에는 마키 후미히코, 이소자키 아키라, 구로카와 기쇼 라는 전후 제2세대라 불린 건축가들이 천하장사처럼 존재 했고 그 뒤를 이어 안도 다다오를 비롯해 이토 도요, 이시야 마 오사무(石山修武), 이시이 가즈히로(石井和紘), 록가쿠 기조 (六角鬼丈), 모즈나 기코(毛綱毅曠)라는 1940년 이후에 태어 난 '떠돌이 무사'라 불린 세대가 등장해 주목을 모았습니다. 저나 세지마 가즈요(妹島和世), 반 시게루(坂茂) 세대의 전 세 대에 해당하는 이른바 제3세대 건축가들입니다.

그들은 저의 한 세대 위로, 그야말로 20세기 시스템이나 미국문명 같은 기존 권위에 대해 떠돌이 무사처럼 반기를 들었습니다. 기존의 권위는 관과 민, 정치가 하나가 되어 제 2차 세계대전 이후의 눈부신 경제성장을 뒷받침하는 구조 입니다. 건축도 당연히 그에 맞춰졌는데 '떠돌이 무사'라 불 린 건축가들은 기존 시스템 자체를 비판했으니 아주 멋져 보 였습니다.

하지만 '그 뒤에 온 세대'인 우리는 연합적군의 아사마산 장사건(무장학생운동그룹이 산장을 점거하고 투쟁했던 사건, 이를

계기로 격렬했던 1960년대 학생운동의 막이 내렸다.°)을 고등학교 때 텔레비전으로 본 게 전부여서 그런 떠돌이 무사의 폭력성이나 박력을 갖추지 못했습니다. 오일쇼크 뒤에 전과는 완전히 다른 나라가 되어버린 일본에서 20세기적인 업무 분배 시스템이 이어질 거라고는 상상할 수 없었고, 그렇다고 떠돌이 무사의 폭력성에는 따라가지 못하니 '우리는 앞으로 어떻게 하지?' 하며 어쩔 줄 몰랐습니다.

동급생 가운데에는 떠돌이 무사의 보스인 안도 씨를 동경해 대학원을 수료한 뒤 노출콘크리트건축을 흉내 내기 시작한 녀석도 있었습니다만, 똑같은 노출콘크리트를 한다면 그를 이길 수 없어서 저는 냉담한 시선으로 봤습니다. 무엇보다 우리는 그렇게 무시무시한 목소리로 장인들에게 호통을 칠 수 없습니다. 우리는 너무 물렀습니다.

게다가 성격이 삐딱한 저는 작은 건축으로는 떠돌이 무사가 될 수 없으니 큰 조직에 들어가 큰 건축물을 만드는 것부터 시작하자는 생각에 건설업체에 입사하기로 했습니다. 그러니까 샐러리맨이 된 겁니다. 독립을 꿈꾸던 동급생들은 큰 조직에 들어가 설계하는 것은 최악이라고 생각했는지 "어째서 너는 체제에 들어가는 거야?"라는 험담을 꽤 들었습니다.

평생 샐러리맨을 할 생각은 없었습니다. 다만 저는 그때, 회사원이라는 입장에서 세상의 거친 파도에 저 자신을 괴롭히며 맞서고 싶었습니다. 대형 건설업체와 종합건설사무소에서 각각 3년씩 샐러리맨으로 근무했습니다.

샐러리맨 생활로 안정을 얻지는 못했습니다. 큰 공사 현장이라면 다부진 일꾼과 장인들이 격렬하게 일하는 곳이니까 많은 것을 배우리라고 기대했습니다. 나는 원래 '아저씨들을 아주 좋아하는 체질'이고 그 박력 넘치는 현장을 동경했습니다.

'도시적인' 건축가 가운데에는 현장에서 애쓰는 아저씨들을 촌스럽다고 깔보는 타입도 있습니다. 하지만 고생하는 아저씨에게는 그들 나름의 경험과 식견이 잘 갖춰져 있습니다. 그들에게 배울 게 많을 것이고 입만 살아 있는 샐러리맨과 달리 현장이 있는 사람이 멋지다고 늘 생각했습니다.

그런데 막상 근무해봤더니, 대형 건설업체도 종합건설사무소도, 빌딩 속의 사람들은 현장과 격리되어 있다는 것을 깨달았습니다. 샐러리맨 생활 6년째에 '큰 조직의 영리한 아저씨들에게 배울 것은 이 정도겠구나.' 생각하고 회사를 그만두었습니다. 그렇다고 가만히 있을 수도 없어서 장학금을

받아 미국이라는 '황야'에 가자고 생각했습니다. 서른 살을 넘기고서야 드디어 '자아 찾기'를 시작한 겁니다.

뉴욕 지하에서 일본 험담

'미국에 가면 뭔가 다른 세계가 펼쳐질지도……' 정도의 가벼운 마음으로 미국 컬럼비아대학교(Columbia University in the City of New York) 대학원 연구원으로 뉴욕에 간 게 1985년. 컬럼비아대학교에는 건축 분야에서는 세계 최고로 알려진 에이버리건축미술도서관(Avery Architectural & Fine Arts Library)이 있는데, 학교 지하의 도서관에 처박혀 『10택론(10宅論)』을 부지런히 썼습니다.

『10택론』은 서품경세 전야 일본에서 유행했던 주택 스타일을 '원룸맨션파' '기요사토펜션(清里ペンション)파' '카페바파' '아키텍트파' 등 열 가지로 나누고 각각의 스타일을 비평한다는 심술 맞은 내용으로, 저의 단행본 데뷔작입니다.

책 내용 가운데에서 아키텍트파를 '노출콘크리트를 유일하고 절대적이며 신성한 양식이라고 믿어 의심치 않는 세상 물정 모르는 나르시시스트'라고 정의했습니다. "오로지 노

출콘크리트만이 신성하다고 믿었지만, 타인의 스타일을 인정하지 않는 광신은 획일적인 시공 판매 주택을 가장 세련된 것이라고 믿는 아줌마들과 같은 풋내기"라고 말입니다. 장래에 대한 전망은 없었지만 그런 것을 지적하는 짓궂은 눈과 험담이라는 정신만은 살아 있었습니다. 그러니까 꽤 어두운 녀석이었죠.

미국에 체류하는 동안에는 프랭크 로이드 라이트(Frank Lloyd Wright)의 건축물을 하염없이 둘러보고 다녔습니다. 그 밖에도 마이클 그레이브스(Michael Graves), 피터 아이젠만(Peter Eisenman)이라는 포스트모던건축의 거장을 인터뷰해 『굿바이 포스트모던(グットバイ・ポストモダン)』이라는 한 권의 인터뷰집으로 정리하는 데 착수했습니다.

그 덕에 거장이라 불린 사람들이 건축물을 만드는 생생한 현장을 접할 수 있었습니다. 사무소에 한 걸음 내딛는 것만으로 활력이 넘치는 사무소인지, 침체한 사무소인지 알 수 있었습니다. 제 건축의 스승인 하라 히로시(原広司) 선생의 명언에 "건축가가 되고 싶으면 건축가 근처에 있어라."라는 말이 있는데 이 인터뷰를 통해 건축계의 최고들 가까이에 다가갈 수 있었던 것은 지금 생각해보면 큰 수확이었

미국 생활은 여행하고 인터뷰를
하는 중간중간 일본 험담을 하는 날의
연속이었습니다. 지구 반대편에서
혼자 이를 드러내고 말이죠. 미국 역시
멋진 곳과 정반대였습니다. 미국이
점점 싫어졌습니다.

다고 생각합니다.

　미국 생활은 여행하고 인터뷰를 하는 중간중간 일본 험담을 하는 날의 연속이었습니다. 지구 반대편에서 혼자 이를 드러내고 말이죠. 미국 역시 멋진 곳과 정반대였습니다. 미국이 점점 싫어졌습니다.

토론을 중시하는 덫

뉴욕에 가기 전까지는 미국 건축 세계의 그 명쾌한 이론성이 일본의 규범이 되지 않을까 생각했습니다. 일본 건축 교육은 나이가 든 대단한 선생이 의미를 알 수 없는 말을 웅얼거리기만 할 뿐 논리가 없는 어둠 속이라 지긋지긋했으니까요.

　하지만 가고 나서 안 사실은 미국에 대한 기대는 과대평가됐다는 겁니다. 미국의 건축 교육 현장에 가서야 '어라? 이 나라는 큰일 난 거 아닐까?' 하고 생각하기 시작했습니다.

　일단 미국의 수업에서는 토론이 가장 중요해서 무슨 일이든 토론을 벌이고 맙니다. 저는 그때도 건축이란 피와 뼈가 필요한 극히 신체적인 행위라고 생각했고 그것이 '장소'와 일치하는 순간이야말로 가장 행복한 순간이라고 믿었습

미국 체류 시절 건축가 필립 존슨(Phillip Johnson)과 함께.

니다. 하지만 미국 건축계는 논리만으로 건축을 취하는 살 벌한 세계였습니다. 최종작품 발표회를 '파이널크리틱(final critic)'이라고 하는데, 여기서는 논쟁을 잘하는 사람의 작품 이 우수작품이 됩니다.

1960년대에서 1980년대까지 이런 미국의 방법이 세계 건축계를 지배했습니다. 다시 말해 논리로 건축물이 만들어 진 시대입니다. 그런데 1990년대부터 갑자기 미국건축이 지 루해졌습니다. 추상적이고 질감이 없어져 퍼석퍼석한 느낌 이 돼버렸습니다. 토론으로 건축을 가르치는 한 미국에는 미 래가 없다고 직감했던 대로입니다.

한편 영국에는 'AA스쿨(Architectural Association School of Architecture)'이라는 1847년에 창립된 건축 대학이 있습니다. 설립 초기에는 프랑스 같은 권위주의적인 건축 교육에 대항 하는 학원 같은 곳이었습니다. 지금도 학교 건물은 런던 블 룸스버리(Bloomsbury)라는 곳에 있습니다. 학교 건물인지 공 동주택인지 알 수 없는 외관으로, 설립 때부터 '클럽' 같은 성격을 여전히 유지하고 있는데, 이 학교가 지금은 영국 최 고의 건축학교입니다.

AA스쿨의 특징은 터무니없을 정도로 워크숍이 많다는

겁니다. 그러니까 손을 움직여 뭔가를 만드는 교육입니다. 원래 AA스쿨은 그 이전인 19세기의 '보자르(Beaux-Arts) 교육'이라는 아름다운 드로잉을 하는 프랑스 교육에 대한 반동으로 태어났습니다. 아름다운 드로잉이 오히려 목적이 되어 권위주의에 빠진 보자르 교육을 AA스쿨에서는 넘어서려고 했던 것입니다. 즉 AA스쿨에는 처음부터 '건축을 배우는 데에는 몸을 써야만 한다'는 신념이 있었던 겁니다.

다른 장소에서 승부해주지

뉴욕에 체류한 것은 1985년부터 1986년까지 1년입니다만, 1985년은 플라자합의가 있던 해로, 그야말로 거품경제가 시작된 순긴이었습니다. 뉴욕에 도착하고 얼마 안 있어서 플라자호텔(Plaza Hotel) 근처에 갔는데 주위 경비가 엄청나게 삼엄했던 게 기억이 납니다.

거품경제는 앞으로 펼쳐질 금융자본이 주도하는 세계화의 전야제이자, 건축계에는 기회가 아니라 건축이 금융에 굴복하는 비극의 시초였습니다. 하지만 거품경제 덕분에 뉴욕에서도 도쿄에서도 무명의 젊은이들에게 쉴 새 없이 일이

들어오는 양상이라, 제 동급생들도 사무소를 열면 일이 쇄도해서 큰일이라고 야단을 피웠습니다.

결국 그 거품 탓에 저를 포함한 젊은 일본 건축가는 공업 시대가 끝나가는 시대에 건축이라는 사양 산업을 생업으로 삼는 어려움을 잠깐 잊어버렸습니다. 거품을 향해 돌진하고 있던 일본은 그만큼 화려하고 들떠 있었죠.

그때 뉴욕에 있으면서 바다 저편의 거품을 차가운 시선으로 볼 수 있었던 것은 제게 행운이었습니다. 모든 것을 토론하는 미국 건축 교육과 제 목표는 달랐고, 영어 능력 탓에 토론에는 도저히 이길 수 없었습니다. 화려하게 영어를 구사하지 못했던 점이 거꾸로 제 생각과 방법론을 단련해주었습니다.

저는 미국식 토론 건축에는 관심이 없었습니다. 일본의 거품은 바다 건너편의 신기루로밖에 보이지 않았습니다. 뉴욕에 있는 제 마음은 어쩔 수 없이 차가웠습니다. 그래서 『10택론』을 써서 열 가지 주택을 죄다 저주했습니다. "건축 따위 다 죽어버려라!"라고.

이때 저주와 함께 건축가가 지녀야 할 마음을 정했습니다. 토론과는 다른 장소에서 내가 믿는 가치를 쌓아올리는

건축물을 만드는 수밖에 없다고.

일단 저는 뉴욕 113번지 아파트에 다다미를 두 장 들여오기로 했습니다. 그런데 다다미를 좀처럼 구할 수가 없었습니다. 당시 뉴욕에서는 이미 일본 음식이 붐이었고 일본식 인테리어를 좋아하는 사람들도 많아서, 장지문이나 병풍을 파는 가게도 있었습니다. 하지만 다다미만은 팔지 않았습니다.

그래서 더 다다미에 집착했습니다. 캘리포니아에 있는 목수가 골풀로 만든 진짜 다다미를 두 장이라면 준비할 수 있다는 말을 듣고, 가난한 생활 속에서도 무리해서 주문을 했습니다. 캘리포니아에서 배달된 다다미 위에서 골풀 향기를 맡으며 빈둥빈둥 책을 읽기도 하고 낮잠을 자기도 했습니다. 미국 친구가 오면 그 다다미 위에 억지로 무릎을 꿇게 하고 쓰디쓴 말차를 마시게 하는, 살짝 심술궂은 짓을 했습니다. 토론을 넘는 다른 가치를 찾는 공부를 단 두 장의 다다미를 통해 시작했다고 하면 그야말로 너무 무게를 잡는 거겠지만요.

르코르뷔지에와 콘크리트

아메리칸드림에 대한 회의적인 시선은 콘크리트로 이어졌습니다. 그전에 건축과 '장소'의 관계에 대해 이야기하자면 건축의 성공 여부는 장소가 80퍼센트 정도를 결정한다고 생각합니다.

예전에, 후쿠시마현(福島県)의 아부쿠마가와(阿武隈川) 강변에 메밀국수 가게를 설계한 적이 있습니다. 원래는 제방 안쪽의 하천 둔치에 있는 오두막을 다시 짓는 것으로 허가를 따냈습니다. 실은 이런 곳은 지금의 도시계획 관련 법률로는 지을 수 없는 장소입니다. 이 가게는 마침 기득권이 있었습니다. 이런 일종의 치외법권에 가까운 조건을 만나자 "야호!" 하고 쾌재를 불렀습니다. 장소의 혜택을 받으면 대개 이긴 거나 마찬가지니까요.

건축이란 그 장소에 뿌리를 둬야 한다고 줄곧 생각해왔습니다. 그러나 20세기는 "얼마나 건축과 그 장소를 분리할 것인가?"가 큰 테마가 된 세기였습니다.

상징적인 존재가 프랑스의 르코르뷔지에입니다. 그의 대표작으로 알려진 빌라사보아는 파리 교외에 있는 아름다운 녹지에 놓인 단독주택입니다. 코르뷔지에는 거기에 '필로티

(pilotis)'라는 가는 기둥이 떠받치고 있는 현대적인 주택을 만들었습니다. 빌라사보아는 대지의 습도가 높아서 고상식(高床式)으로 집을 위로 올리는 편이 좋았다는 게 그의 이론이었지만 현지에 가면 거짓이라는 걸 금방 알 수 있습니다.

실제로 빌라사보아는 예산 초과와 불편한 환경으로 나중에 여러 문제가 일어나, 시공주가 건축가를 고소했습니다. 재판에서 코르뷔지에는 친구였던 아인슈타인을 대동하고 나와 "그 대단한 아인슈타인도 칭찬했다."라며 열심히 항변했는데, 부탁을 받은 입장에서는 두고두고 화가 치밀었을 겁니다. 굳이 힘을 들여 집을 띄우기보다 주변의 푸른 녹음을 그대로 활용해 지면에 세우면 훨씬 좋은 집을 싸게 지을 수 있는 장소였으니까요.

나중에 코르뷔지에는 이 필로티를 사용한 건축기법으로 세계적으로 유명해졌고, 빌라사보아는 20세기 주택건축의 최고 걸작으로 일컬어졌습니다. 19세기까지 특권계급에만 허용된 건축에서 장식을 빼서 시민 개인에 가까운 장소로 건축을 가져온 것은 그야말로 코르뷔지에의 업적인데, 빌라사보아에 부여된 평가는 좀 더 다른 의미를 가지며 이것이야말로 20세기라는 시대를 상징하고 있습니다. 요컨대 20세

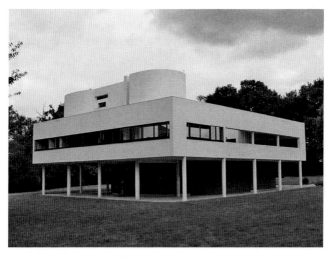

빌라사보아. 르코르뷔지에가 설계한 건물로 1931년 프랑스 파리 교외에
지어졌다. 20세기 주택건축 가운데 최고의 걸작이라 일컬어진다.

기란 장소와 건축을 분리한다는 주제가 건축계를 지배했던
시기였습니다.

왜 코르뷔지에가 빌라사보아에서 필로티 건축 이론을 내
놓았을까요? 그 기법이라면 세계 어디에서나 통용됐기 때문
입니다. 장소와 건축을 분리하면, 미국에서도 인도에서도 어
떤 곳에서든 건물을 세울 수 있는 건축기법을 확립할 수 있

다는 사실을 이른 시기에 그는 예리하게 간파했던 것입니다.

어디에서든 통용된다는 것은, 다시 말해 상품으로 수없이 팔 수 있다는 뜻입니다. 그런 의미에서, 그는 마케팅의 천재이기도 했습니다. 코르뷔지에는 건축에 '상품성'이라는 새로운 개념을 도입한 것입니다.

안도 다다오와 콘크리트

19세기까지의 귀족을 위한 장식적인 건축 대신, 민중을 위한 단순한 건축. 그것이 코르뷔지에가 이끈 20세기 모더니즘건축의 원점이었습니다. 그는 콘크리트라는 소재에 의지해 모더니즘을 발명하고 견인했습니다. 다만 코르뷔지에의 콘크리트건축은 빌라사보아에서도 콘크리트 위에 흰색 페인트를 칠했습니다. 그런 점에서 아직 완성 도중에 있었습니다.

그 뒤 코르뷔지에는 노출콘크리트를 시작해 그것을 전 세계에 유행시켰습니다. 그 기법을 더욱 세련되게 만들어 민중적이고 좌익적인 건축을 표방한 게 1970년대의 일본 건축가였습니다.

1970년대는 제가 대학에 들어간 시대입니다. 그 무렵 대

학 건축학과에서는 그야말로 노출콘크리트가 정의이고 20세기 건축의 귀착점이라는 생각이 지배적이었습니다.

그 노출콘크리트공법을 극대화한 게 안도 다다오 씨입니다. 그의 출세작인 스미요시나가야(住吉の長屋, 1976)가 대표하듯 안도 씨의 노출콘크리트건축은 충격적이고 자극적이었으며 두 말할 필요 없이 멋져서 학생 대부분은 그 뒤를 좇았습니다.

그래서 오히려 저는, 그 멋진 부분을 뛰어넘어야겠다고 생각했습니다. 무엇보다 노출콘크리트를 안도 씨 이상으로 깨끗하고 완벽하게 완성할 수 있는 사람은 없습니다. 제가 노출콘크리트를 한다고 해도 안도 씨를 뛰어넘을 수는 없습니다.

사실, 제게 처음으로 건축가가 만들어지는 생생한 과정을 가르쳐준 사람이 바로 안도 씨입니다.

대학원생 시절, 스미요시나가야의 사진을 건축잡지에서 보고, 친구와 함께 "안도 씨의 건축에 관심이 있습니다."라는 편지를 보냈습니다. 1941년생으로 우리보다 13살 많았던 안도 씨는 일개 대학원생이었던 우리를 곧바로 오사카로 불러 스미요시나가야와 패션디자이너 고시노 히로코(越野順子) 씨의 자택인 고시노주택(コシノ邸)부터 당시 완성한 거의

모든 작품을 정성껏 안내해주었습니다.

그 가운데에서도 스미요시나가야는 충격적이었습니다. 오사카 거리에 있던 나가야(長屋)에 반사회적 냄새가 나는 노출콘크리트건축을 삽입한, 그 과격하고도 게릴라적인 이미지는 1970년대의 반체제적인 분위기 속에서 압도적인 지지를 받았습니다.

그러나 안도 씨의 안내로 보러 간 실물 스미요시나가야는 제 생각과 너무 달라, 젊은 저는 그 차이에 충격을 받았습니다. 상징적이었던 것은 노출콘크리트 벽에 그곳 주인의 테니스라켓이 멋지게 걸려 있던 모습입니다. 주인은 광고사에 근무하는 도시인이었습니다. '이거야 원, 오사카 테니스보이의 우울이잖아!' 저는 삐딱하게 마음속으로 중얼거렸습니다.

이 밖에도 안도 씨의 안내로 다양한 클라이언트를 찾아갔습니다. 찾아가면 모든 사람이 "아이고, 안도 씨, 잘 있었어요?" 같은 분위기로 부드럽게 인사를 나눴습니다. 어디를 찾아가도 게릴라전의 살벌한 긴장은 찾아볼 수 없었기에 젊은 나이의 저는 어쩐지 한 방 먹은 것 같은 기분이었습니다.

안도 씨는 낮 동안 작품을 안내하고 밤에는 고베 차이나타운에서 맛있는 중국음식을 사주었습니다. 학생을 상대

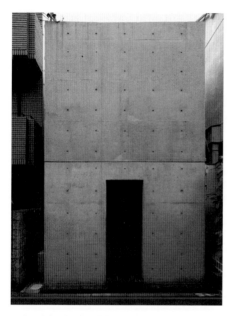

스미요시나가야. 안도 다다오가 설계한 대표적인
건축물로 노출콘크리트의 특징을 보여준다.

로 말입니다. 중국음식을 먹으면서 '이렇게 다정한 안도 씨
어디가 게릴라야?' 하며 혼자 생각했습니다만, 동시에 건
축가라는 존재의 본질을 발견한 것 같은 기분이 들어 압도
됐습니다.

클라이언트의 집 벽에 걸려 있던 테니스라켓과 앞뒤 분간도 못하는 젊은 우리를 귀여워해주던 것. 건축계의 기성세력과 싸우면서도 클라이언트에게는 최선을 다해 대하고, 학생과 미디어도 확실히 자기편으로 만드는 것. '안도 씨처럼 모든 각도에서 사회와 총력전을 벌이는 인간만이 건축가가 되는구나.' 하고 그때의 오사카 방문으로 가르침을 받았습니다. 그것이 진정한 의미에서의 '현대적 게릴라'일지도 모릅니다.

머리가 아니라 완력

모두가 빠짐없이 노출콘크리트로 향하던 1960년대 이후의 일본건축계에서 최종 승자가 된 게 안도 다다오 씨였습니다. 그것은 그가 노출콘크리트만으로 만족하지 않고 그전에 존재하는 건축의 철저한 추상화와 세련됨을 이룩했기 때문입니다.

승자가 되는 데는, 권위 있는 장소에서 멋진 논리만으로는 안 될 일이며 현실 속에서 자기 생각을 실현해가는 완력이 필요합니다. 안도 씨는 그 과정을, 에너지와 금욕으로 싸

워 이겨낸 사람이었습니다. 그 덕에 홀로 앞설 수 있었던 것입니다.

안도 씨뿐 아니라 건축사를 보면 당시의 주류에 대한 비판이 계속해서 다음 세계를 만들어왔다는 걸 알 수 있습니다. '다음 시대의 정통'은 바로 '지금'이라는 시간의 소용돌이 속에서 생겨난다는 감각적인 느낌이기도 한데 안도 씨는 주류 밖에서 온 사람이어서 거꾸로 '지금'에 가장 민감할 수 있었다고 생각합니다. 잘 알려진 사실인데, 그는 일본의 기존 건축 교육을 받지 않았습니다. 대신 복서 출신이라는 경력의 괴짜입니다.

이는 과거 건축사의 거장에도 공통되어 있습니다. 이를테면 코르뷔지에는 프랑스 정규 건축 교육을 받지 않은, 스위스 산간에서 온 촌뜨기 같은 사람이었습니다. 그래서 오히려 그때까지의 정통을 비판할 수 있었고 새로운 정통을 만들 수 있었습니다.

미국 건축사에 찬연한 이름을 남긴 프랭크 로이드 라이트 역시 원래는 위스콘신의 시골에서 온 시골뜨기였습니다. 그도 미국의 정통 건축 밖에서 온 사람이어서 당시 유럽의 영향을 받고 있던 미국 건축계를 무너뜨릴 수 있었습

니다. 그 대표작 가운데 하나인 로비하우스(Robie House)는 그야말로 코르뷔지에의 빌라사보아에 필적하는 혁명적인 작품입니다.

　　서양음악사 속에서 비틀스(Beatles)가 노동자계급에서 탄생한 것과 마찬가지로 코르뷔지에와 라이트는 틀 밖에 있어서 역사를 바꿀 수 있는 창조가 가능했던 것입니다.

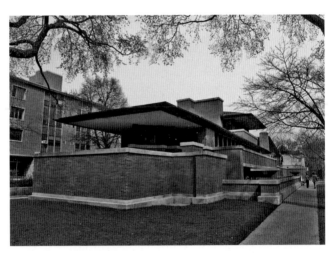

로비하우스. 프랭크 로이드 라이트가 설계한 20세기 건축을 대표하는 건축물로, 1906년 미국 시카고에 지어졌다.

인간심리를 이용한 콘크리트

코르뷔지에와 안도 씨를 포함해서 왜 20세기에 콘크리트가
빛났을까요? 그것은 20세기가 세계화의 시대였기 때문입니다.

'세계화'가 세상에 알려진 것은 일본이라면 고이즈미(小
泉, 2001-2006년까지 재임한 일본 총리°)개혁이 부각된 21세기
초인데, 실은 그전의 20세기야말로 세계화 원리만으로 질주
해온 시기였습니다.

철도, 비행기는 말할 것도 없이 자동차의 보급으로 세계
의 교통은 20세기에 커다란 질적 변화를 이룩했습니다. 교
통 시스템의 전환과 동시에 전화부터 텔레비전까지 거대통
신과 매스미디어의 등장에 따른 정보 전달의 전환도 일어나
세계가 하나로 통합된 게 바로 20세기라는 시대였습니다.

그 과정에는 필연적으로 '공통언어'가 요구됩니다. 그리
고 건축계의 공통언어로 가장 쓰기 쉬운 소재가 콘크리트였
습니다. 그런 의미에서 콘크리트건축은 가설주택 같은 것입
니다. 일단 세계가 하나가 됐기 때문에, 어쨌든 '세계에 공통
되는 건축물을 만들자'는 것으로 각 장소에 유래하는 나무
나 벽돌이 아닌 어디서나 간단하게 만들 수 있는 콘크리트
건축이 부각된 겁니다.

20세기 최대 문제점은 그런 가설적인 콘크리트가 거꾸로 세계 표준이 되어버렸다는 겁니다.

원래 콘크리트는 어떤 걸까요? 간단히 말하자면 그것은 모래와 자갈, 물 등을 시멘트로 굳힌 인조돌입니다. 콘크리트가 세계에 일거에 보급된 것은 건축기법으로서 매우 단순하기 때문입니다. 합판으로 즉석에서 만든 틀에 콘크리트를 넣으면, 콘크리트건축은 전 세계 어디서나 지을 수 있습니다. 합판을 조립하는 기술은 원시적이라고도 할 수 있을 정도로 콘크리트가 등장하기 전부터 이미 있었습니다.

역설적으로 일본이 문제였던 것은 원래 목조로 단련된 일본의 목수들이 합판 조립에 관해서도 우수한 기술을 지니고 있었다는 겁니다. 건축가가 멋대로 그린 망상에 가까운 도면이라도 일본의 목수들은 즉시 합판을 정교하게 조립해 세계에서 가장 아름다운 콘크리트로 만들어줍니다. 일본 건축가는 단게 겐조 씨 이후 구로카와 기쇼 씨나 안도 다다오 씨도 일본의 목수들이 지닌 콘크리트 형틀기술에 큰 덕을 보고 있습니다.

이를테면 돌집과 콘크리트 집을 보게 하고 "어느 게 더 튼튼해 보입니까?" 하고 물으면, 특히 지진이 많은 일본에서는

대다수가 콘크리트집을 고를 겁니다. 돌을 쌓아 만든 건물은 무슨 일이 일어나면 금방 무너지는 이미지가 있습니다. 하지만 콘크리트는 완전히 밀실이 된 일체라서 압도적인 강도가 있는 것처럼 착각합니다. 3·11대지진 뒤에도 수도권에서 초고층맨션이 팔리고 있는 배경에는 그런 '콘크리트 신화'라고 할 수 있는 강도에 대한 환상이 있기 때문입니다.

하지만 콘크리트는 얼마든지 숨길 수 있는 소재여서 사실 그 안은 엉망인 경우도 있습니다. 방심하면 시공 중에 쥐나 고양이도 들어가버립니다. 콘크리트는 겉모습에 약한 인간심리를 이용하는 사기일 뿐입니다.

돌을 쌓는 기술은 돌을 하나씩 찬찬히 쌓아올려야 건축이 성립되기 때문에 거기에는 일정 수준의 기술이 필연적으로 보증되어 있습니다. 하지만 콘크리트는 그 안에 무엇을 숨겼는지 몰라서 거꾸로 신용만으로 성립되고 있습니다. 2006년에는 건축의 '강도 위장'이 일본 사회에서 문제가 됐습니다만, 안에 무엇이 들어 있는지 모르는 콘크리트에는 유감스럽게도 늘 있는 문제입니다. 콘크리트를 건축의 주역으로 삼는 순간 사회의 신용불안도 따라옵니다.

맨션을 소유하는 '병'

일본인은 풍요로운 경관에 대한 감성이 있을 텐데, 분양하는 공동주택, 이른바 맨션의 디자인은 어떻게 그리 지독하냐는 질문을 외국인에게 자주 받습니다. 그때마다 대꾸할 말이 없는 저는 답답함을 느끼는데, 거기에도 콘크리트가 지닌 '강도 환상'이 작용합니다.

도시를 둘러싼 요소는 항상 외부 상황과 상호작용하며 움직이고 있습니다. 그 같은 불확정한 장소에서는 기본적으로는 임대로 그때마다 상황에 맞춰 거주와 생활양식을 바꾸는 게 필요한데, 분양 형태로 자산이 되는 순간 도시는 큰 위험 부담을 안게 됩니다.

분양 방식은 전후 고도성장기에 대형뉴타운을 개발해 주택시를 만들 때 금융 시스템과 발을 맞춰 발전한 구조입니다. 미국 같은 넓은 교외의 토지에 미국인처럼 하얗게 빛나는 집을 소유하고 싶다는 서민의 욕망은 '주택'을 '소유하는 상품'으로 바꾸었고, 나아가서는 일본인을 소비자로 만드는 커다란 원동력이 되어 전후 일본은 경제 발전을 이룩했습니다.

경제성장은 인플레이션을 용인하는 경제정책 아래에서 추진됩니다. 석유가 나지 않는 일본에서 그를 대신할 자산

은 단적으로 토지였습니다. 전후 일본인은 예금이나 저금이 자산을 크게 늘리지 못하고, 토지가 없으면 돈이 줄어들 거라는 '토지 중심'의 환상을 가졌던 겁니다.

분양 방식은 단독주택뿐 아니라 맨션이라는 공동주택에도 미쳤습니다. 공동주택에서는 자원의 원천인 토지소유권이 단독주택보다 더 세분되고 분할됩니다. 그래도 맨션이 계속 팔린 것은 토지의 소유라기보다 그것이 콘크리트로 만들어졌기 때문에 튼튼해서 안심할 수 있다는 이미지가 크게 작용했기 때문입니다. 20세기를 지배한 콘크리트는 무한하고 영원한 강도, 혹은 무한하고 자유로운 조형이라는 다양한 착각을 불러일으킨 재료였습니다.

21세기가 되어 그 이미지는 더욱 보강되어 지난 세기의 맨션 개념을 뛰어넘은 초고층맨션도 늘어나고 있습니다. 3·11대지진으로 재해가 일어났을 때 잠깐 초고층맨션의 위험성이 화제가 됐습니다만, 초고층맨션에 사는 게 새로운 생활양식이라는 개발업자의 전략이 유사 이래의 위험을 뛰어넘었습니다. 초고층맨션 건설과 판매가 부활하면서 그것이 근본적으로 안고 있는 문제는 어느새 논의 저편으로 사라졌습니다.

일본에서는 맨션을 비싸게 파는 기술만은 매우 세련돼서 높은 층에서의 전망이라든가 강변 입지라든가 이미지만이 항상 전면에 나옵니다. 그러나 이미지는 인간의 일상을 지탱하거나 목숨을 지켜주지 않습니다. 자산조차 되지 못합니다. 콘크리트로 만들어진 맨션은 완성된 순간부터 성능이 떨어지기 시작합니다. 커지면 커질수록 재건축도 쉽지 않아서 예전 일본의 목조건축처럼 부분적인 자재나 설비 교체, 혹은 세월에 따라 아름답게 변화하는 재료의 선택을 생각할 수 없습니다. 따라서 자산이 되기는커녕 점점 썩어들 뿐입니다.

콘크리트혁명을 넘어서기 위해

20세기는 특수한 세기였습니다. 그것은 지난 세기까지의 세계 원리였던 구속에서 해방된다는 게 특별한 의미를 지닌 세기로, 해방과 자유에 사람들은 지나칠 정도로 기대를 걸었습니다. 구속에서 자유로의 원리 전환은 역사적인 의미를 가질 것입니다.

20세기 건축가들도 지난 세기까지 세계를 옭아맨 구속을 떨치면 창조가 가능하리라 생각했습니다. 콘크리트가 그

것을 가능하게 할 거라는 꿈을 꿨습니다.

1960년대 안보 투쟁과 학생운동 속에 있던 세대는 가장 강력하게 자유를 꿈꿨던 사람들입니다. 그러나 우리 세대는 그런, 조금 위의 선배가 했던 운동의 한계를 옆에서 지켜본 세대입니다. 우리 세대는 전환점이 아니라 전환 뒤의 세계에 있었던 겁니다. 그래서 저는 혁명이든 해방이든 결국은 그 뒤가 훨씬 힘들고 중요하다는 냉정한 시점을 얻었습니다.

18세기 프랑스혁명도 그 뒤의 혼란이 심했던 것과 마찬가지로 자유를 손에 넣은 뒤가 훨씬 힘듭니다. 혁명에 머물러 있으면 그것은 혁명 이전의 시대보다 훨씬 인간을 불행하게 합니다. 그러기에 저는 다시 한번 자유 이전의, 또는 자유 이후의 제약 속에서 물건을 만드는 힌트를 찾자고 생각했던 겁니다.

다시 콘크리트로 화제를 돌리면, 저는 콘크리트라는 소재를 전부 부정하지는 않습니다. 콘크리트의 자유로운 특성에서 무언가가 생기는 게 아니라, 오히려 제약이 있는 소재라서 뭔가가 생긴다고 비틀어 생각하기 시작했습니다.

포기를 알면 인생이 재미있어진다

자문에 대한 해답은 여전히 찾고 있는 중인데, '콘크리트의 시간'과 '목조의 시간'을 줄곧 생각하고 있습니다.

콘크리트의 시간은 콘크리트가 굳어지면서 완결됩니다. 콘크리트에 불로불사(不老不死)의 이미지가 있어서 비로소 영구히 자산이 되는 것 같습니다.

그에 대해 목조의 시간은 건물이 완성되면서 시작됩니다. 완성된 뒤에도 보수를 계속하지 않으면 썩어서 흙으로 돌아갑니다. 번거로운 것은 사실이지만 보수만 정성껏 잘하면 콘크리트보다 훨씬 긴 수명을 얻습니다. 콘크리트 건물은 불로불사를 손에 넣은 것 같은 착각을 주지만 실은 나무보다 오래 버티지 못합니다. 수선이라는 요소를 포함해서 두 소재 이면에 흐르는 시간 개념의 차이는 실로 큽니다.

애당초 자신을 영원히 행복하게 해주는 자산이란 없습니다. 앞에서 아메리칸드림에 대해서도 언급했는데 유럽인에게는 그런 생각이 없습니다. 프랑스혁명부터 산업혁명까지 역사 속에서 수많은 파란을 겪으며 포기하는 게 인생이고, 혁명이 일어난 뒤가 진짜라는 걸 그들은 잘 알고 있습니다. 미국인은 흰 집을 소유하면 모든 게 해결된다고 태평하

게 단언했지만, 영리한 유럽인은 "집 같은 거 가지고 있으면 보수해야지, 세금도 내야지 귀찮기만 해." 하며 냉소합니다.

그런 의미에서 보면, 일본인은 영원히 세기말을 사는 것 같습니다. 헤이안(平安)시대(794-1185)부터 이미 '포기의 미학'을 만들어냈습니다. 가마쿠라시대 초기의 『호우조기(方丈記)』도 『헤이케이야기(平家物語)』도 그 바닥에 흐르는 것은 '포기'입니다. 포기하면 가모노초메이(鴨長明)처럼 2평 반짜리 방 한 칸, 다시 말해 '호우조'라도 행복하게 살 수 있습니다. 그런 생각을 하고 있는데, 가모노초메이가 호우조를 세웠던 교토의 시모가모(下鴨)신사에서 '현대의 호우조'를 만들어달라는 의뢰가 들어와 비닐하우스 같은 호우조를 만들고 말았습니다.

고등학교 때 요시다 겐이치(吉田健一)의 『유럽의 세기말(ヨオロッパの世紀末)』을 읽었을 때 "문명이란 우아한 체념이다."라는 문구에 눈이 번쩍 뜨였습니다. 저도 포기를 알고 나서부터 건축이 재미있어졌습니다.

어머니의 즐거운 표정을 보게 된 건
당신이 큰맘을 먹고 밖에서 일하기
시작하면서부터였습니다. "바쁘다,
바빠." 하며 불평을 늘어놓았지만
활기차게 일하러 나가는 모습을 보고
처음으로 가슴을 쓸어내렸습니다.
이런 어머니의 존재가 제 건축의
원점입니다.

외로운 어머니

초고층빌딩이 있고, 도로와 고속도로가 있고, 전차와 지하
철망이 거미줄처럼 뻗어 있고, 쇼핑센터가 있는 오늘날 도
시의 존재방식은 세계 공통의 보편적인 것으로 생각하지만,
그것은 미국이 20세기 초에 자동차 산업, 석유 산업과 공모
해 만든 하나의 특수한 모델에 지나지 않습니다. 우리가 지
금, 일본에서 보고 있는 도시 역시 미국식 석유에너지의 대
량 소비에 근거해서 만들어진 불과 1세기 정도의 유형에 지
나지 않고, 역사적으로 단기 모델로 끝날 겁니다.

　일단 시간과 공간의 제약을 피해 세계를 바라보면 도시
의 존재방식은 실로 다양하고 풍부하다는 것을 깨닫습니다.
특히 일본이 예전에 모델로 삼았던 중국과 유럽과는 또 다
른 아랍의 도시는 흥미롭습니다. 저는 이집트 카이로를 무
척 좋아합니다. 카이로에는 '산자의 거리'에 반해 '죽은 자의
거리'라는 구역이 존재하고 그곳에는 죽은 자가 사는 집들
이 늘어서 있습니다. 현대인은 그것을 보고 '큰 무덤'이라고
합니다만, '무덤'이 아니라 '집'이고, '묘지'가 아니라 또 하나
의 '거리'인데 그것은 실로 미국의 교외와 흡사합니다. 카이
로에 가면 아주 새로운 도시관에 도달할 수 있습니다.

아프리카의 초원도 마찬가지입니다. 대학원 시절 연구실 은사였던 하라 히로시 선생과 아프리카 집락조사차 갔을 때 눈이 번쩍 뜨이는 광경을 접했습니다.

그곳은 사막과 열대우림 사이에 있는 초원 속 집락이었 는데, 해에 말려 만든 벽돌을 쌓아 만든 원형의 작은 공간 속 에 스무 명 이상의 사람이 살고 있었습니다. 그들에게 집이 란 사적인 공간이 아니라 그야말로 공공공간입니다. 일단 그 곳에 가면 사람들로 바글바글합니다. 섹스 같은 건 집 밖에 서 합니다. 집 주변에 펼쳐진 초원이 성벽의 역할을 해서 주 민을 지켜줍니다. 집이 곧 사생활이라고 믿고, 사생활과 보 안을 향해 돌진한 나머지 20세기의 집이 빈약해진 것과 비 교해 사바나의 집은 너무나 풍요롭다고 생각했습니다.

그런 광경을 보면 현대의 이른바 도시계획과 인간의 생 활 원점이 얼마나 동떨어져 있는지를 알 수 있습니다. 어쨌 든 누군가 집은 사적이라는 말을 꺼낸 순간부터 다양한 착 각이 시작됐습니다.

'사적'이라는 개념이 더 나아가 사유가 되면 사람은 단순 한 사적인 것에 만족하지 않고 평생 소유하는 재산으로 삼 고 싶다는 욕망을 가속합니다. 내 집만 장만하면 평생 안심

이라는 주택담보대출의 시스템을 발명한 미국은 그것을 동
력으로 20세기 자본주의를 견인했습니다. 그러나 우습게도
그 환상이 가장 잘 먹힌 곳이 전후에서 현재에 이르기까지의
일본입니다. 내 집을 둘러싼 환상은 주택담보대출로 평생 회
사에 매인 샐러리맨과 집에 갇힌 전업주부를 양산했습니다.

제 모든 20세기와 콘크리트의 모더니즘 비판의 시작은
어머니의 모습에 있습니다. 집에서 혼자 쓸쓸하게 지내는 어
머니입니다.

어머니는 아버지보다 훨씬 균형 잡힌 사람으로 현명했습
니다. 하지만 전업주부의 역할을 부여받은 그녀는 집과 가족
에 묶여 때로는 쓸쓸하게, 때로는 지루한 듯 혼자 집에 있었
습니다. 일요일이면 아버지 혼자 신나서 골프를 치러 가는
모습을 보면서 저는 '정말 바보 같고 한심한 집이구나.' 하고
생각했습니다.

어머니의 즐거운 표정을 보게 된 건 당신이 큰맘을 먹고
밖에서 일하기 시작하면서부터였습니다. "바쁘다, 바빠." 하
며 불평을 늘어놓았지만 활기차게 일하러 나가는 모습을 보
고 처음으로 가슴을 쓸어내렸습니다. 이런 어머니의 존재가
제 건축의 원점입니다.

어머니만 쓸쓸했던 게 아니라 사실은 아버지도 쓸쓸했다는 것도 내내 느끼고 있었습니다.

아버지는 메이지시대에 태어난 사람입니다. 원래 메이지의 '강한' 아버지여야 했는데, 어릴 때 아버지를 잃어서 가부장적인 압력을 받지 못한 만큼 오히려 순수하게 가부장적이고 붙임성이 없는 사람이었습니다.

아버지에게는 '○○처럼 해야만 한다'는 정의가 있었는데,

다섯 살 무렵 요코하마의 오쿠라야마에 있었던 본가에서 아버지와.

그것은 매사 아들인 제게도 엄격하게 적용됐습니다. 이를테면 말투 하나라도 발음이 나빠서는 안 됩니다. 아이였던 저는 아버지 앞에서 "아에이오우" 하고 아나운서 발성 연습 같은 훈련을 받았습니다.

서로 이야기가 통하는 새로운 시대의 세련된 아버지와는 거리가 먼 존재로, 학창시절에 운전면허를 따고 싶다고 하자 그 자리에서 "말도 안 된다!"라고 했습니다. 어릴 때부터 무척 엄하게 자라서 일단 아버지가 호통을 치면 항변도 말대답도 할 수 없습니다. 내 명분을 받아들이게 하려면 보고서를 써서 그 정당성을 드러내야만 했습니다. 놀기 위해서가 아니라 학업에 필요하다는 점을 학교 리포트 못지않게 진지하게 써냈습니다.

아버지에게는 복장에 대해서도 소재부터 재봉, 입는 방법에 이르기까지 기준이 있었습니다. 똑같은 면 100퍼센트 셔츠라도 실과 직조에 따라 차이가 생긴다는 점이나 트위드(tweed)의 번수 같은 복장에 대한 교양은 아버지에게 배운 것입니다. 소재, 물질에 집착하는 부분은 아버지의 피를 물려받은 것이겠죠. 아버지는 미쓰비시금속(三菱金屬)이라는, 그야말로 물질을 다루는 회사의 샐러리맨이었습니다.

아버지에게는 복장에 대해서도
소재부터 재봉, 입는 방법에
이르기까지 기준이 있었습니다.
똑같은 면 셔츠라도 실과 직조에 따라
차이가 생긴다는 점이나 트위드의
번수 같은 복장에 대한 교양은
아버지에게 배운 것입니다.
소재, 물질에 집착하는 부분은
아버지의 피를 물려받은 것이겠죠.

아버지는 젊었을 때부터 디자인을 좋아해서 기분 좋은 밤에는 작은 목제 담배상자를 높은 선반 위에서 내려 자랑했습니다. "이건 브루노 타우트(Bruno Taut)라는 대단한 건축가가 디자인한 상자란다." 하는 말씀을 얼마나 많이 들었는지 모릅니다. 그것은 20대의 아버지가 긴자에 있던 브루노 타우트 본인이 열었던 잡화가게에서 적은 월급을 과감하게 투자해서 산 보물이었습니다.

여담이지만 타우트와 저는 나중에 하나의 건축물을 놓고 기이한 인연을 맺게 됩니다. 타우트도 실은 전업주부가 너무 싫어서 어떻게 하면 내 집을 해체할지에 대해 썼던 포스트 아메리카의 예언자 같은 건축가였습니다.

지금 돌이켜보면 아버지는 가족이나 아들과 어떻게 대화하면 좋을지 몰랐던 것 같습니다. 사실은 좀 더 속내를 터놓을 수 있었는데, 마주한 상대와 일상적인 관계를 맺지 못하고 아들에게 오로지 억압적으로 대함으로써 서툰 애정을 드러낸 것일지도 모르겠습니다.

더 외로운 샐러리맨

그런 아버지를 저는 쓸쓸하다고 생각했습니다. 그 쓸쓸함의
바닥에 있었던 것은 20세기라는 쓸쓸한 시대에, 샐러리맨
이라는 인생을 선택했기 때문이 아닐까 나중에 생각하게 됐
습니다.

샐러리맨이라는 새로운 계층을 위해, 교외라는 장소를
준비하고, 그곳에 내 집을 짓게 하고, 노예처럼 일하게 한다
는 미국에서 시작된 '커다란 발명'이 가장 효과를 발휘한 곳
이 일본입니다. 그런 일본은 21세기에 와서, 드디어 샐러리
맨사회의 종착지에 도착한 느낌입니다. 실제로 일본에서 일
을 하면 스트레스가 쌓입니다.

왜냐하면 도시와 건축에 관한 사람들의 사고방식이 샐러
리맨식 마케팅주의에 불들어 있기 때문입니다. 제가 말하는
샐러리맨은 회사원 그 자체가 아닙니다. 어떤 조직 속에서
'무슨 일이 있더라도 위험을 짊어지지 않는다, 짊어지고 싶
지 않다'는 태도에 물든 사람을 말합니다. 내 집을 짊어진 샐
러리맨에게 대출상환계획이 뒤틀린다는 것은 곧 인생의 파
멸과 이어질 우려가 있습니다. 그런 샐러리맨의 정신 상태가
만연하면 건축 프로젝트의 우선순위도 위험 회피가 첫 번째

가 됩니다.

일례를 들어보죠. 일본의 모든 분양 맨션에는 아늑한 회반죽은커녕 페인트칠을 한 벽이나 소재를 그대로 살린 마룻바닥을 거의 찾아볼 수 없습니다. 왜냐하면 벽에 생기는 작은 균열도 엄청난 손해배상청구의 원인이 되기 때문입니다.

이를테면 벽에 페인트를 칠하면 반드시 균열이 생깁니다. 집을 산 사람 입장에서는 '내가 산 맨션의 벽에 금이 있다는 소리는 뭔가 중대한 부실공사를 한 게 아닐까?' 하는 생각이 들게 되고, 파는 사람이 아무리 "표면에 칠한 페인트가 갈라지는 것뿐입니다." 하고 이야기해도 '그 속까지 전부 갈라져 있는 게 아닐까?' 하는 의심에 사로잡힙니다. 결국 맨션 전체를 다시 지으라는 말이 나오면 파는 사람은 더는 항변하지 못합니다.

그 위험을 회피하기 위해 어떻게 할까요? 맨션에는 비닐벽지 외에는 사용하지 않습니다. 비닐벽지라면 균열이 생기지 않으니까요.

벽뿐이 아닙니다. 벽 아래에는 걸레받이라는 게 있습니다. 그 걸레받이와 마루의 틈이 3밀리미터였다가 1밀리미터였다가 하면 그것도 배상 청구의 원인이 됩니다. 파는 사람

은 손해배상청구를 미리 막기 위해 그 틈은 명함 한 장 폭으로 한다는 일률적인 기준을 만듭니다. 이렇게 결정하면 명함이 두 장 들어가면 큰일이고 명함이 들어가지 않아도 큰일입니다. 검사에는 시공관계자가 바닥에 엎드려 명함을 걸레받이와 마루 사이에 넣어 확인합니다.

바보 같은 풍경이지만 샐러리맨의 발상에서 보면 자기 회사가 만든 맨션에서 고객의 손해배상청구가 발생해서 보수공사가 필요해지거나 적자가 나면 최악의 사태가 됩니다. 고객도 자신의 일생을 바쳐 주택담보대출을 받은 맨션에 금이 하나라도 생기면 그것만으로 "내 인생을 돌려줘!"가 됩니다. 그야말로 고객도, 만드는 사람도 모두 샐러리맨이라는 신경질쟁이가 되는 겁니다.

해안에도 난간을 만들고 싶어 하는 공무원들

일본에서는 샐러리맨사회가 진행되는 한편 융통성 없는 공무원도 늘어나고 있습니다. 왜냐하면 공무원이야말로 궁극의 샐러리맨이기 때문입니다.

나가사키현미술관(長崎縣美術館, 2005)을 설계할 때의 이

야기입니다. 대지 한가운데 운하가 지나가는데, 운하의 관리 부서가 보낸 요구는 운하에 아이들이 빠지지 않도록 높이 1미터 10센티미터의 난간을 10센티미터 간격으로 만들어달라는 것이었습니다. 운하를 따라 1미터 10센티미터의 난간을 만들면 아이는 떨어지지 않을지 모르지만, 물과의 친숙성과 경관은 망가집니다. 베네치아의 운하에 전부 난간을 만들면 어떨까요? 그건 일본 해안선에 죄다 1미터 10센티미터의 난간을 만들 수 있느냐는 뜻이기도 했습니다.

그 말도 안 되는 문제를 이렇게 해결했습니다. 운하 바로 앞에 녹지를 만들어 그 녹지의 폭과 난간의 높이를 합하면 1미터 10센티미터가 된다고 설명하고 운하를 따라 설치되는 난간은 되도록 경관을 해치지 않을 정도로 낮게 했습니다.

난간의 높이를 낮추기는 했지만, 건축가의 본심으로는 운하에 난간 따위는 만들고 싶지 않습니다. 그저 거기에 생긴 낮은 난간은 무슨 일이 생겼을 때 관청의 알리바이가 될 뿐입니다. 그런 위험 회피가 일본 전역, 모든 곳에 만연하고 있고 더욱 거세지고 있습니다.

일본 클라이언트는 공무원을 포함해서 90퍼센트가 샐러리맨인데, 세계적으로 보면 건축 클라이언트가 샐러리맨인

나가사키현미술관. 공무원이 요구한 운하 근처의 난간을 녹지를 활용해 해결했다.

비율은 압도적으로 낮습니다. 건축에는 늘 거금이 따라다닙니다. 샐러리맨에게 거금을 건네면 과거 성공 사례를 베끼기만 해서 결국 실패합니다. 고도성장기에는 성공을 베끼면 성공한다는 도식도 성립했지만, 정보가 순식간에 오가는 21세기 세계에서는 과거의 성공이란 곧 오늘의 실패입니다.

베이징과 홍콩, 싱가포르 등 약진하는 아시아의 여러 도시에 비해 일본 도시에 매력이 없는 것은 샐러리맨의 정신 상태가 불러온 위험 회피 탓입니다.

현장이 없는 사람들

해부학자 요우로 다케시(養老孟司) 선생과 대담했을 때 선생이 하신 '샐러리맨은 현장이 없는 사람'이라는 말씀이 인상에 남습니다. 요우로 선생 같은 의사의 세계에서는 환자의 증상은 천차만별입니다. 그런데 거기에 샐러리맨 같은 일률적인 관리체제가 시행되고 현장재량권이 제한되면 환자에게는 지옥입니다. 그런 뒤틀린 상황은 건축 세계에서도 마찬가지입니다. 최근 일본건축의 한심함을 생각할 때 현장에서 권한이 사라지는 것도 큰 요인 가운데 하나입니다.

예전 건축 현장에서는 현장소장에게 권한이 있었습니다. 현장소장은 샐러리맨이 아니라 자영업자로 여러 현장을 거느리고 있었습니다. 그에 따라 이쪽 현장에서 빌려 저쪽 현장에 메우면서 적자와 흑자를 전체적으로 잘 조종하며 '이 현장은 조금 괜찮은 걸 만들자, 이 현장은 돈을 버는 현장으로 하자'고 열심히 셈을 하며 조율했습니다.

그러나 위험 관리가 건축에서도 가장 중요한 덕목으로 거론되기 시작하면서 현장의 권한은 점점 사라졌습니다. 지금의 현장소장은 완전히 샐러리맨 기구 속에 편입되어 현장에서의 재량권도 빼앗겼습니다. 한 단위의 현장에서 적자가 생기면 더는 출세할 수 없는 구조가 되어버린 것입니다.

게다가 일본도 본가인 미국과 마찬가지로 모든 방면에서 보안에 대한 요구가 높아지는 관리사회화가 진행되어 건축 세계도 소송사회로 향하고 있습니다. 이를테면 미국의 의사는 환자에게 고소당할 때를 고려해 말도 안 되는 고액의 보험에 듭니다. 건축가도 마찬가지로 어떤 건물에서 누군가가 부상을 당했을 때 설계에 문제가 있다는 게 인정되면 평생 부담을 짊어지게 됩니다. 미국에서 의사가 의료사고의 보상을 위해 고액의 보험에 가입하는 게 의무화되어 있듯이 일

본 이외의 나라에서는 건축가도 보험에 가입하는 게 표준이 되고 있습니다. 건축가가 설계 실수를 보상하는 보험에 가입하지 않으면 클라이언트가 계약을 해주지 않습니다.

그래도 아직 일본이 미국처럼 되지 않은 것은, 제네콘이라는 존재가 건축가의 책임을 대신 짊어지는 관례가 남아 있기 때문입니다. 보험에 들지 않은 건축가의 디자인 때문에 혹시 비가 새거나 사람이 다치는 문제가 일어나도 대신 제네콘이 어떤 형태로든 보상하는 경우가 많습니다.

그렇다면 건축가 입장에서는 일본이 안심이 되고 좋은 곳이 아닌가 하고 생각할 수도 있지만, 그 또한 너무 성급한 판단입니다. 책임을 질 능력이 없는 일본 건축가에게는 "감수자로서 조언이나 해주세요."라는 마치 아이 같은 취급을 하는 요청이 옵니다. 그것을 받아들이면 언제까지나 아이 취급을 당하는 것에서 도망칠 수 없기에 책임을 지는 세계적인 규모의 프로젝트에서 점점 배제됩니다.

다시 공생을 생각하다

아메리칸드림, 콘크리트, 샐러리맨까지 20세기를 규정하는 이 세 가지에서 도망치겠다는 심정으로 저 나름의 건축을 추구해왔습니다. 하지만 그들에게서 도망치는 것은 실로 지난한 일이었습니다.

이를테면 맨션의 바닥과 벽에 진짜 나무를 사용하려고 합니다. 나무는 세월이 흐르면서 변화하며 질감이 바뀌기 때문에 일정한 보수가 필요합니다. 그것도 단기간이 아니라 20년, 30년 주기로 돌봐야만 합니다. 하지만 30년 뒤라면 맨션의 시공담당자와 판매담당자는 샐러리맨을 그만둡니다. 만약 실수라도 저지르면 10년이면 벌써 담당자는 없습니다. 그런 상황이라 10년이 지나도 나무판자에 격차가 생겨서는 안 된다는 게 지금의 일본 사회입니다. 2밀리미터 격차가 생기면 그것은 이미 '결함주택'이라고 생각합니다.

과연 2밀리미터라는 게 격차라고 할 수 있나요? 물론 2밀리미터 격차에 사람이 걸려 부상을 당하는 경우도 있겠죠. 저는 그것을 무시하려는 게 아닙니다. 문제는, 바닥에는 진짜 나무 대신 균질한 비닐장판을 깔자는 해결책이 일률적으로 정해지는 점입니다.

일본에서는 "2밀리미터 정도의 격차라면 허용할 테니까 편안한 건물을 만들어주세요."라고 말하는 클라이언트가 사라지고 있습니다. 그런 '커다란 공생관계'를 만들 수 없으면 결코 좋은 건축은 있을 수 없습니다.

건축가의 관점에서 말하자면, 시공주가 정말 공생할 마음이라면 이쪽도 절대 나쁜 짓을 하지 않습니다. 시공주와 건축가는 경우에 따라서는 꽤 오랫동안 어울리게 됩니다. 10년, 20년이 지났을 때 시공주로부터 "그 사람과는 말도 섞고 싶지 않아."라고 여겨지기는 싫습니다. 건축가의 임무에는 건물의 설계만이 아니라 10년 뒤, 20년 뒤에도 시공주와 서로 좋은 관계를 유지하는 것도 포함됩니다. 상대와 전향적인 공생관계를 구축할 수 있느냐 없느냐는 건축가의 수완 가운데 하나이기도 합니다.

그러나 말한 대로 일본은 좀처럼 공생관계가 성립되지 않는 사회가 되고 있습니다. 이렇게 말하면 오해를 불러일으키겠지만 '샐러리맨 사회화'가 진행되어 위험 관리가 침투함과 동시에 건축 디자인도 점차 보수적이 되어 단게 겐조의 시대와 같은 반짝임이 일본건축계에서 완전히 사라져버렸습니다.

건축의 평가는 그 위험을 안 다음에야 이루어지는 것입니다. 그럴 수밖에 없습니다. 시공주와 건축가가 공생하기로 마음먹은 다음에야 시간을 견뎌내는 건물이 가능해지고 그것이 역사가 되어 그 장소의 가치를 만드는 것입니다. 어떻게 하면 이런 사실을 세상이 알 수 있을까 고민을 거듭하고 있습니다.

20세기에 반기를 들다

거품 덕에 받은 엄청난 비난

아메리칸드림, 콘크리트, 샐러리맨을 부정하면서 자신의 건축을 모색하는 길은 '격투'라고 해도 좋을 듯합니다. 그래서 저는 '장소'라는 하나의 단어에 도달했습니다. 장소는 20세기 미국식 대량생산이 가장 어려워하는 점입니다.

20세기는 건축 세계도 대량생산, 대량소비의 원리에 따라 누구나 살 수 있는 건물을 만들고, 그것을 전 세계에 뿌리면 돈을 번다는 생각이 주류가 된 시대였습니다. 그 덕분에 일부 특권계급만이 아니라 많은 사람이 건축을 접하거나 소유하며 그 장점을 향유할 수 있게 된 것만은 확실합니다.

그런 20세기의 마지막을 실시간으로 살면서, 저는 '20세기에 반기를 드는 건축'을 내내 생각했습니다. 어디서나 통용되는 게 아니라 그 장소에서만 가능한, 눈에 띄고 특별한 건축을 만드는 것. 그것이야말로 다음 시기에 요구되는 건축가의 행위가 아닐까 느꼈습니다.

시대를 다시 거슬러 올라갑니다. 제가 도쿄에서 건축설계사무소를 시작한 것은 1986년입니다. 그전 해에 뉴욕에서 1년을 살면서 공부하고 귀국했더니 거품경제로 도쿄가 정신이 없어졌습니다. 사무소를 열자마자 제게도 오피스빌

딩이나 맨션 일이 차례차례 들어왔습니다.

바로 그때『10택론』을 읽고 흥미로웠다면서 하쿠호도(博報堂)의 프로듀서가 저를 찾아왔습니다. "자동차기업인 마쓰다(Mazda)의 신규 프로젝트 공모전에 함께 나가보지 않겠습니까?" 하는 제안이었습니다. 그들과 완전히 의기투합한 저는 "해봅시다." 하고 그 공모전에 임했습니다. 프로젝트는 로드스터(Roadster) 등 마쓰다 사내에서 선별한 자동차의 디자인 부문을 'M2'로 명명하고 쇼룸도 겸비한 거점을 도쿄 세타가야(世田谷区)의 환상8대로(環状8通り)변에 세운다는 것이었습니다. 공모전에 무사히 통과해 M2가 완성된 게 1991년입니다.

설계 기간은 그야말로 거품이 정점을 향해 치솟던 시기. 거대한 후키누케(吹抜け, 우물구조)를 갖춘 오피스빌딩이나 장식이 과잉된 상업시설이 거리에 속속 등장해 온 도쿄가 시끌벅적했습니다. 그런 도쿄의 카오스를 저 나름의 방식으로 현대건축으로 번역하려고 했던 게 M2였습니다. 유리를 사용한 쿨하고 모던한 상자로 보이지만, 중앙을 이오니아양식의 거대한 기둥이 관통하고 안을 그대로 드러낸 엘리베이터가 오르내리는 카오스. 그것은 역사의 부활을 진지하게 제

그러나 제가 의도한 비아냥거림은
세상에 전혀 전해지지 않았습니다.
M2는 격렬한 비난을 받으며
'거품의 상징'이라는, 저로서는
완전히 번지수가 다른 비판을
수없이 들어야 했습니다.

M2. 1980년대의 복고주의적 포스트모던건축에 대한 심술궂은 비평이었지만, 많은 사람의 비판을 받았다.

창하는 1980년대의 복고주의적 포스트모던건축에 대한 심술궂은 비평이었습니다.

그러나 제가 의도한 비아냥거림은 세상에 전혀 전해지지 않았습니다. M2는 격렬한 비난을 받으며 '거품의 상징'이라는, 저로서는 완전히 번지수가 다른 비판을 수없이 들어야 했습니다. 건축계의 모더니스트들에게는 역사적인 단어들

ADK쇼치쿠스퀘어. 2002년 도쿄에 지어진 복합시설로 내부에
연극 전문 도서관인 오오타니도서관(松竹大谷図書館)이 있다.

을 맥락 없이 이리저리 사용한 건축은 당치도 않은 일이었고, 포스트모더니스트들에게는 자신들의 '역사 회귀'가 조롱당한 것 같은 느낌이었을 테고요. 그런 탓에 양쪽 모두에서 적대시됐습니다.

그런 탓에 거품이 붕괴한 뒤에는 도쿄에서의 일이 완전히 없어졌습니다. 정말로 이야기조차 없어졌습니다. 이후 ADK 쇼치쿠스퀘어(松竹スクエア, 2002)에 이르기까지 10년, 도쿄에서의 프로젝트는 그야말로 '제로'입니다.

오른손을 못 쓰게 되다

그 직후 병과 부상이 계속됐습니다. 그 끝이 자주 쓰는 오른손을 다친 일입니다.

그날은 밤에 예정되어 있던 강연회를 준비하고 있었는데, 슬라이드가 잘 모이지 않아서 초조했습니다. 그리고 전화가 울려 수화기를 잡으려고 유리테이블에 오른손을 뻗은 순간 테이블이 완전히 두 동강이 났습니다. '어라? 오른손이 없어졌네?' 하며 당황하며 오른쪽 손목을 봤더니 싹둑 베인 상처 속에서 하얀 뼈가 보였습니다.

건축을 발상할 때는 일단
자유롭지 못하게 된 신체를 대지에
살짝 놓아봅니다. 덜렁대고 잽싼
오른손이 어딘가로 가버린 덕에
그 장소가 말하는 목소리와 기운에
귀를 기울이거나 눈을 응시할 수
있습니다. 그렇게 기다리다 보면
마침내 공간이 나타납니다.

응급차로 실려 간 병원에서 전신마취를 하고 네 시간에 걸친 수술을 받았습니다. 다행히 동맥이 끊어지지는 않았는데, 다른 근육과 신경은 전부 절단됐습니다. 테이블은 제가 직접 간단한 다리를 만들고, 그 위에 유리를 얹은 것이어서 누구의 책임도 아니었습니다. 게다가 이때 수술에서 검지와 중지 근육을 잘못 연결했습니다. 이야말로 진정한 착각(筋違い, 일본어에서는 착각을 나타낼 때 근육이 잘못되었다는 한자를 쓰는데, 이에 착안한 농담°)이죠. 오른손은 두 달이 지나도 생각대로 움직여지지 않았습니다.

한참 지나 손에 관해서는 일본 최고라는 외과의사를 찾아가 이번에는 여섯 시간에 걸친 재수술을 받았습니다. 근육은 간신히 회복됐지만 오른손을 자유롭게 움직이고 싶으면 퇴원한 뒤 하루 여덟 시간씩 재활기구를 사용한 손가락 운동이 필요했습니다. 그래서 저는 재활을 완전히 포기했습니다. 왜냐하면 몸의 일부가 자유롭지 못하게 되면서 오히려 해방을 느꼈기 때문입니다. 오른손을 잘 쓰지 못하게 되면서 제 몸이 보다 야성적이고 원시적인 상태로 돌아갔다고 멋대로 해석했습니다.

자주 쓰는 오른손이 자유롭지 못하게 된 것도 제게는 잘

된 일이었습니다. 오른손이 자유롭지 못하면 그것 그대로 잘 이용해보자고 생각하고, 그 이후로는 테니스, 골프, 스케치 등에서 오른손 사용을 완전히 포기했습니다. 사실 스케치는 꽤 자신이 있었습니다. 그때까지는 오른손이 술술 마음대로 움직여 자유자재로 형태를 그려내기도 했습니다. 하지만 스케치를 한다는 것은 어차피 건축의 실루엣을 만들어보는 정도입니다. 그런데 스케치를 하고 있으면 자신이 건축의 모든 것을 주체적으로, 자유롭게 결정하는 것 같은 착각에 빠집니다. 그런 착각에 빠지는 것만큼 설계자로서 부끄러운 일은 없습니다.

오른손은 능동적인 주체의 상징입니다. 스케치를 오른손으로 하고 세계를 생각하는 대로 만들어낸다는 착각은 오른손을 사용하는 것에서 만들어집니다. 그러나 오른손을 움직이지 못하면 스케치도 전처럼 할 수 없습니다. 오른손이 자유롭지 못하게 되고서야 처음으로 자신이 능동적이고 현명하며 민첩한 주체에서 환경에 수동적인 느긋한 존재로, 카프카의 세계와 같은 '변신'을 이룩한 것처럼 느껴졌습니다. 주체와 신체가 분리됨으로써 처음으로 제 신체를 실감할 수 있었던 겁니다.

이 변신이 실은 조금 기뻤습니다. 예전에 조각가인 자코메티(Alberto Giacometti)가 "나는 부상으로 신체가 자유롭지 못하게 되어 정말 기뻤다."라고 쓴 문장을 읽은 적이 있는데, 그가 하고 싶었던 말이 무엇인지 깨달았습니다. 수동적인 존재가 되면 다양한 것에 대해 감각이 열립니다. 이를테면 건축 대지에 갔을 때 이전의 저라면 편안하게 대지를 보면서 스케치를 시작할지도 모릅니다. 하지만 부상을 당한 뒤에 저는 다양한 것이 들리고 보이는 것 같은 느낌입니다.

오른손은 지금도 자유롭게 움직일 수 없습니다. 감각은 반쯤만 남아 있어서 꼭 다른 사람 손 같습니다. 그래서 건축을 발상할 때는 일단 자유롭지 못하게 된 신체를 대지에 살짝 놓아봅니다. 덜렁대고 잽싼 오른손이 어딘가로 가버린 덕에 그 장소가 말하는 목소리와 기운에 귀를 기울이거나 눈을 응시할 수 있습니다. 그렇게 기다리다 보면 마침내 공간이 나타납니다.

몸이 조금 바뀐 저는 마침내 하루라도 빨리 도쿄를 벗어나야겠다고 생각했습니다. 도쿄라는 '작은 마을' 속에서 건축가끼리 서로 험담을 나누는 답답한 공기를 견딜 수 없었습니다.

두 곳 모두 산속에 계곡이 주름처럼
존재하는 토지입니다. 제게 지방이란,
그야말로 '주름'입니다.

지방이라는 주름

도쿄에서 일이 없어진 1990년대는 실의에 빠진 날들일 거라고 많은 사람이 생각하겠지만, 뜻밖에 그 10년은 매우 내실 있는 시간이었습니다. 도시에서 일이 없어졌으니 이때야말로 지방을 돌아다녀 보자고 생각해 사무소 운영 같은 건 내버려두고 취재나 강연 등의 이유를 대고 지방으로 자주 떠났습니다. 아주 즐거웠습니다.

원래부터 제게는 '지방'에 대한 동경이 있었습니다. 도쿄에서 가기 어려운 곳일수록 매력이 있습니다. 그래서 도호쿠(東北)나 시코쿠(四国)에 자주 갔습니다. 두 곳 모두 산속에 계곡이 주름처럼 존재하는 토지입니다. 제게 지방이란, 그야말로 '주름'입니다.

저는 요코하마의 오쿠라야마(大倉山)라는 교외 출신이고 그 뒤로는 줄곧 도시에서 지냈지만 어린 시절에 이즈(伊豆) 반도 끝에 있는 숙모 집에 가서 해수욕을 하거나, 신슈(信州) 산간에 있는 친척집에 놀러갔을 때가 가장 충실한 시간이었습니다. 농업을 하는 친척 아저씨들이 지닌 박력과 설득력은 우리 아버지나 그 친구들의 주위에 맴돌고 있는 샐러리맨의 인공적인 공기와 비교해 압도적으로 강력했습니다. '정말로

땅에 발을 딛고 생활하고 있구나.' 하는 생각에 동경의 존재
가 됐습니다.

시골사람들에 대한 동경과 존경심이 제 뿌리에 있었는데
지방을 여행하던 중에 이번에는 에히메현(愛媛県)의 기로잔
전망대(亀老山展望台, 1994), 미야기현(宮城県)의 숲의 무대/도
요마마치 전통예능전승관(森舞台/登米町伝統芸能伝承舘, 1997)
등 일련의 일이 시작됐습니다.

보이지 않는 건축
기로잔전망대. 에히메현 이마바리시. 1994년.

도쿄에서 버려진 것과 때를 같이 해서 지방에서 상담을 하
고 싶다는 요청이 들어오기 시삭했습니다. 에히메현의 오시
마(大島)에 있는 요시우미정(吉海町)의 기로잔전망대는 지방
에서 맡은 첫 번째 일입니다.

오시마는 이마바리시(今治市)에서 차로 한 시간을 달린
뒤 페리를 타고 30분 정도 걸리는 거리에 있는 섬입니다. 무
라카미수차(村上水車)의 발상지로도 알려졌으며, 세토내해
(瀬戸内海)에서도 섬이 가장 많은 지역입니다. 수군이 거점으

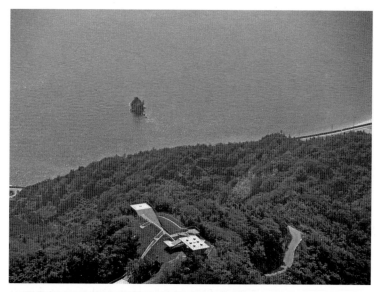

기로잔전망대. 건축물이 지어진 장소와 소통할 수 있도록 전망대가
산속에 감춰져 있다. 1994년 에히메현 이마바리시에 지어졌다.

로 삼았던 곳이어서 은거지 같은 주름이 많아 매력적이었습니다.

의뢰를 한 요시우미정의 촌장(당시)의 요청은 '마을의 기념비가 될 만한 눈에 띄는 전망대'였습니다. 처음에는 나무나 돌, 유리를 소재로 한 기념비를 생각해봤지만 제 안에서 이것이 도무지 확 와닿지 않았습니다. '그렇다면 산속에 전망대를 파묻으면 어떨까?' 그런 생각이 들자마자 힘이 나고 유유히 도면을 그리기 시작했습니다.

앞쪽의 사진은 제가 가장 좋아하는 사진입니다. 거의 건물이 보이지 않습니다. "어디가 건물이지?"라는 말을 들을 것 같죠. 산 위에서 보면 콘크리트건축이라는 걸 알 수 있지만 아래 입구에서 사람의 눈으로 보면 살짝 안으로 들어간 계단밖에 보이지 않습니다. 촌장의 요청과는 정반대로 주위 속에서 '눈에 띄는' 게 아니라 '오히려 눈에 띄지 않는' 점을 추구했습니다. 처음으로 이 안을 촌장에게 보여주자 그는 "음……." 하고 신음을 내더군요.

움푹 팬 계단이 전망대로 통하는 입구가 된 탓이지만, 처음에는 지하로 파고 들어가는 것 같은 감각이어서 입장객은 "어?" 하며 의아하게 생각합니다. 그러나 계단을 오르다

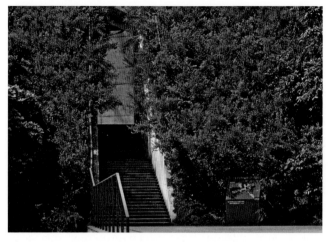

기로잔전망대. 복원된 나무들 사이로 움푹 팬 계단이 보인다.

시야가 확 트이면 '아아, 여기가 전망대구나!' 하는 놀라움을 안고 경치를 발견하는 겁니다.

'눈에 띄는 기념비'라는 촌장의 요청에 제가 가져간 안은 "보이지 않는 게 더 좋습니다."라는 정반대의 것이었지만 촌장은 최종적으로 제 제안을 받아들여 줬습니다. 건물이란 관계자의 자기주장을 위해서가 아니라 주위 자연의 아름다움을 살리기 위해 존재한다는, 도시에서는 결코 할 수 없는 일을 기로잔전망대에서 실현할 수 있었습니다.

보이지 않는 건축의 진화

워터/글라스. 시즈오카현 아타미시. 1995년.

아타미에서 담당한 기업의 게스트하우스 '워터/글라스(水/ガ
ラス)'에서는 유리와 철이라는 근대적인 소재를 사용해 바다
와 인간을 하나로 만들 수 있는 방법을 열심히 탐구했습니다.

이 건물에는 설계와는 별개로 잊을 수 없는 이야기가 있
습니다.

의뢰를 받고 대지를 보러 갔을 때 옆집의 관리를 맡은 부
인에게 "당신, 건축 전문가인가요? 그러면 우리 집을 좀 보
러 와주세요."라는 말을 들었습니다. 그 옆집의 외관은 일반
적인 목조가옥입니다. 그런데 부인의 뒤를 따라 본체에서 아
래로 이어진 급경사의 계단을 내려가자 눈앞에 있는 태평양
의 전망과 방이 하나가 된 것 같은 불가사의한 큰방이 있었
습니다. 그 방 역시 목조였죠. 바로 아는 사람은 아는 브루노
타우트의 작품이었던 것입니다.

이 목조가옥은 무역상이었던 휴가 리베에(日向利兵衛)라
는 사람이 아타미에 지은 별장으로, 절벽 경사면의 정원 지
하에 자그마한 사교용 방을 가지고 싶다고 일본을 방문한

워터/글라스. 멀리 있는 바다와 가까이 있는 수반이 잘 어울린다.
1995년 시즈오카현 아타미시에 지어졌다.

타우트에게 의뢰한 것이었습니다.

브루노 타우트는 모국인 독일에서는 매우 유명한 건축가로, 일본이라면 공단주택 같은 공공의 공동주택도 수없이 담당해 세계적인 평가를 받았습니다. 그런데 1933년에 나치가 정권을 잡자 공산주의자로 몰려 체포를 당하지 않기 위해 미국으로 건너가려고 했습니다. 경유지였던 일본에서 교토의 가쓰라리큐(桂離宮)를 견학하다가 커다란 내적 전환을 얻습니다. 그녀는 "지금까지 나는 환경과 건축은 대립하는 것으로 생각했는데, 가쓰라리큐는 환경과 건축이 동화한다는 생각으로 만들어져 있다. 이것이야말로 이상적인 건축이다."라는 말을 남기며 가쓰라리큐의 담 앞에서 눈물을 흘렸다고 합니다.

이 무렵 일본을 포함해 세계 건축은 모더니즘이 전성기를 맞아 콘크리트로 만든, 흰 두부 같은 건축이 엄청나게 유행했습니다. 그런 시대에 타우트만이 전혀 다른 생각을 하고 있었던 것입니다.

워터/글라스에서 제가 하고 싶었던 것은 자연과 건축의 융합이었습니다. 재료는 유리와 철이라는 근대적인 것이지만, 그 안에 있는 것은 바다, 인간, 건축을 어떻게 하면 하나

로 할 수 있을까 하는 것이었습니다. 거기에 있는 것은 "내가 말이야, 내가" 하는 건축가의 자기주장을 초월한 환경과 건축의 친밀한 관계성입니다.

예산 없음 = 아이디어
숲의 무대/도요마마치 전통예능전승관.
미야기현 도메시. 1996년.

도메시(登米市) 도요마(登米)는 미야기현의 기타카미가와(北上川)강의 상류에 있습니다. 이 마을에서는 60명의 요교쿠카이(謠曲会, 일본의 전통 예술인 노의 일파인 도요마노를 계승하고 보존하는 모임°)가 다테 마사무네(伊達政宗)가 시작한 것으로 알려진 '도요마노(登米能)'의 전승에 힘쓰고 있습니다. 공연은 늘 중학교 마당에서 이뤄져 왔는데, 언젠가는 자신들만의 전용무대를 갖는 게 회원뿐 아니라 마을사람들의 바람이었습니다. 그것을 바탕으로 1억 8,000만 엔의 자금을 모았다며 제게 상담이 왔습니다.

저는 '이 정도 돈이면 가능하겠지.' 하고 안일하게 생각했습니다. 그런데 자료를 이리저리 조사해보니 전통공예인 노

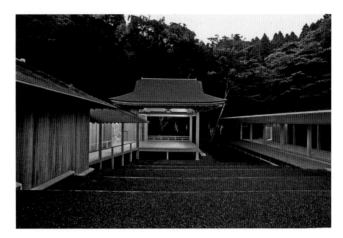

숲의 무대/도요마마치 전통예능전승관. 무대 아래에 깐 검은색 자갈을
바다에 비유했다. 1996년 미야기현 도메시에 지어졌다.

(能)의 부대에는 보통 5억 엔 정도의 예산이 필요하다는 사
실을 알게 됐습니다. 핏기가 가셨습니다.

건축설계에는 매번 어려움이 따릅니다. 그 가운데에서도
돈과 관련된 어려움에서 도망칠 수 없습니다. 건축가는 자
기 안의 창조성과 그 완력을 한계까지 시험하지만 동시에
항상 예산과 싸워야 합니다.

최근의 노 전용 극장은 커다란 건물 안에 스테이지세트

(stage set)처럼 무대를 만듭니다. 싼 목재를 사용해도 그 규칙을 그대로 따르면 5억 엔을 1억 8,000만 엔으로 줄일 수 없습니다. 그래서 과감히 스테이지세트 스타일을 버리고 오픈 에어(open air) 형식으로 하자고 생각했습니다.

'주위 숲을 최고의 무대장치로 끌어들여 공조는 전혀 하지 않는다. 사용하는 목재도 현지에서 나오는 옹이가 박힌 싸구려 나무라도 괜찮지 않을까.' 기존의 원칙에 매이지 않은 결과 1억 8,000만 엔을 목표로 달렸습니다.

지금 생각해도 눈물이 납니다. 아주 사소한 이야기지만 이 노 무대에는 고시(腰)도 없앴습니다. 고시란 무대 아래에 붙은 작은 벽입니다. 고시가 없는 노 무대란 원래 있을 수 없는데, 다양한 문헌을 살펴보다가 고시가 없는 노 무대를 발견했습니다. 도요마의 노 무대도 물에 떠 있는 것으로 설정해 무대 아래에 검은 자갈을 깔고 그것을 바다로 비유했습니다.

고시를 없애면 100만 엔 가까운 돈이 줄어듭니다. 게다가 자갈입니다. 보통 노 무대에 까는 자갈은 색깔이 하얗습니다. 그런데 흰 둥근 자갈은 가격이 높습니다. 자갈 가운데 가장 가격이 싼 게 콘크리트에 섞는 검은 쇄석입니다. "좋았어. 여기는 쇄석이다!" 하고 과감히 한쪽 면에 깔아보니, 오

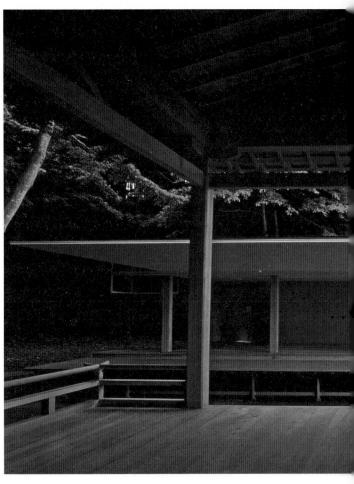

숲의 무대/도요마마치 전통예능전승관. 경비를 절감하기 위해
스테이지세트 형식이 아닌 오픈에어 형식을 택했다.

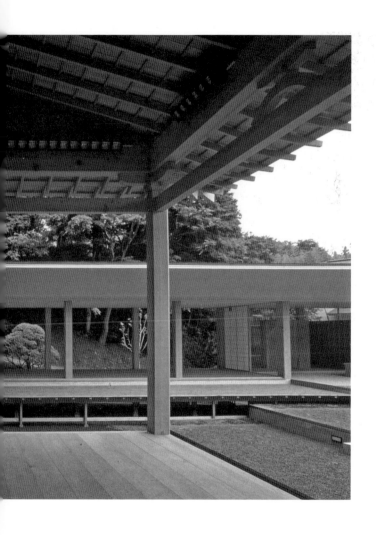

히려 모두가 검은 게 낫다고 감탄하더군요. 그때 '예산이 없어서 사용했다는 말은 하지 않겠다, 검은색으로 하고 싶어서 그랬다'고 해야겠다고 생각했습니다.

숲의 무대에서는 노 무대만이 아니라 그 옆에 자료실도 만들어 도요마노에서 사용하는 가면과 의상을 전시했습니다. 그러자 이곳이 마을의 관광지가 되어 관광버스가 들르게 됐습니다.

자료실이라고 하지만, 그런 방을 만들 예산도 애당초 없었습니다. 실은 이 장소는 대기실입니다. 공연이 없을 때는 대기실이 자료실이 되고, 노의 연습도 이곳에서 합니다. 한 방이 세 가지 역할을 하는 겁니다. 그런 획기적인 방법을 기어이 생각해냈습니다.

돈 때문에 늘 녹초가 됩니다. 하지만 일에 매달려 "이렇게 싼 가격으로 이렇게까지 해냈다!"라는 쾌감의 포로가 되고 맙니다. 그것이 왠지 상대의 노림수 같지만, 제약 속에서 지혜가 생기고 그것이 건축을 다듬어 아름답게 한다고 저는 확신합니다.

최대한 돌을 사용하다

돌미술관. 도치기현 스가정. 2000년.

돌미술관(石の美術館)은 공공건물이 아니라 도치기현(栃木県)의 조그만 석재상이 만든 사설 미술관입니다. 입지는 스가정(須賀町)의 아시노(芦野)라는 곳으로, 예전에는 오슈(奥州) 가도의 여관마을이었습니다. 그 아시노에서 석재업을 하고 있는 시라이 노부오(白井伸雄) 씨가 한때 매매에 나온 낡은 돌창고를 얼마 안 되는 돈에 구매했는데, 그곳을 아시노의 돌을 모은 미술관으로 만들 수 없을까 제게 상담을 요청한 겁니다. 이 역시 예산이 전혀 없었던 터라 처음에는 "돌창고의 인테리어를 부탁합니다."라는 소소한 이야기였습니다.

그러나 이 돌창고를 보러 아시노에 갔을 때, 저는 내부가 아니라 돌창고 사이에 있는 공간에 가장 매력을 느꼈습니다. 머릿속에 이미지가 팍 떠올랐죠. 이 대지에 농업용수를 끌어들인 연못을 만들고, 그곳에 몇몇 작은 돌건물을 흩어놓아 연못을 호위하는 것 같은 미술관을 만들자는 생각이 번뜩 들었습니다.

예산을 줄이기 위해 유리 같은 일반적인 건축자재를 전혀 사용하지 않고 전부 돌로 만들기로 했습니다. 클라이언트

가 석재상이라 돌만은 공짜로 사용할 수 있다고 했던 데다
가 유능한 장인들도 거느리고 있었기 때문입니다.

곳곳에 흥미로운 돌기술을 사용하기로 했는데, 그 하나
가 돌을 얇게 잘라 쌓아올려 만든 돌격자입니다. 돌격자는
돌 사이에 공기가 통하는 공간을 살짝 열어두는 방식입니다.
서양인에게 이런 발상은 없습니다. 그들은 돌을 꼼꼼하고 무
겁게 쌓습니다. 그런 의미에서 건물에 바람과 빛을 통하게
하는 돌격자는 일본 풍토에서 나온 섬세한 기술입니다.

그 밖에 창문 유리 대신 버려진 흰 대리석을 6밀리미터
두께로 잘라 끼워 넣는 방법에 도전했습니다. 이 두께라면
밖의 빛이 안까지 들어옵니다. 이것은 제 독창적인 생각이
아닌 과거 로마인이 생각한 기술입니다. 고대 로마에서는 유
리 값이 비싸 목욕탕 창문에는 얇은 돌을 끼워 넣었습니다.

장인들은 처음 "이런 귀찮은 일은 해본 적이 없다."라며
싫은 내색을 했지만 중간쯤부터는 익숙해져서 적극적으로
나서 작업 속도가 빨라졌습니다. 그런데도 4년이 걸렸습니
다. 4년이라는 시간은 작은 건물치고는 이례적으로 긴 것입
니다. 공사기간은 4년, 건설비는 약 5,000만 엔. 직접 말하기
는 그렇지만 5,000만 엔에 미술관이 생기다니, 보통 있을 수

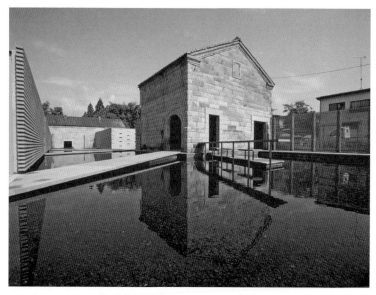

돌미술관. 석재상의 사설미술관으로 돌격자 사이로 스며드는 햇살이 아름답다.
2000년 도치기현 스가정에 지어졌다.

돌미술관. 건물에 바람과 빛을 통하게 하는 돌격자는
일본 풍토에서 나온 섬세한 기술이다.

없는 일입니다. 장인들의 인건비는 계산에 넣지 않았고, 저
도 중간쯤부터는 봉사활동을 하는 마음으로 시간과 노력을
기울였습니다.

　이렇게 손이 많이 가서 힘들기도 했지만, 좋은 일도 있었
습니다. 이 건물이 2001년에 이탈리아의 인터내셔널스톤아
키텍처어워드(International Stone Architecture Awards)를 수상
해 이탈리아에서도 화제가 됐습니다. 제가 돌격자를 통해 의

도했던 일본문화의 섬세함과 돌은 쌓는다는 유럽의 전통이
어울렸다는 평가는 무척 만족스러웠습니다.

라이트의 건축과 이어지다

나카가와마치바토히로시게미술관.
도치기현 나카가와마치. 2000년.

돌미술관에서 그리 떨어져 있지 않은 도치기현의 바토마치
(馬頭町, 지금은 나카가와마치那珂川町)에 우타가와 히로시게(歌川
広重, 일본 풍속화인 우키요에浮世繪 화가°)의 미술관을 만들었습
니다. 바토는 도치기현에서도 가장 가기 어려운 곳으로, 우
쓰노미야역(宇都宮駅)에서 차로 한 시간가량 걸립니다. 히로
시게와 그다지 인연이 있는 곳도 아니지만, 도치기현 출신의
실업가가 수집한 히로시게 컬렉션을 바탕으로 당시의 바토
마치에서 히로시게미술관(広重美術館)을 만들게 됐고, 제가
공모전에 당선됐습니다.

　히로시게의 그림으로는 '명소에도백경(名所江戸百京)'의
'오하시아타케의 소나기(大はしあたけの夕立て)'가 가장 좋습니
다. 세로로 긴 화면의 3분의 1 지점에 스미다가와(隅田川)강

에 걸린 새로운 대교가 그려져 있고, 화면 위에서 비스듬히 빗줄기가 수없이 내립니다. 구도의 아름다움은 말할 것도 없고 쏟아붓는 소나기의 묘사가 일품이라 수면을 치는 빗소리와 비의 냄새까지도 전해지는 듯합니다.

여기에 있는 비의 묘사 방식은 서양회화 연구가들의 말에 따르면 상당히 특수한 것입니다. 우리 일본인은 보통 비는 '선(線)'이라고 생각하는데, 유럽에서 비를 선으로 그린 화가는 19세기 말까지 없었다고 합니다. 그전까지 그림에서 표현된 비는 '안개가 낀 듯 몽롱한' 느낌이었습니다. 확실히 영국의 풍경화가 터너(Joseph Mallord William Turner)의 폭풍우 그림을 봐도 그렇습니다.

비를 직선으로 표현하는 감각은 일본인 특유의 것이며, 또한 직선 너머에 다리와 상 등 여러 풍경을 겹침으로써 히로시게는 일본의 풍토를 표현했습니다. 다시 말해 히로시게의 그림에 등장하는 그 겹침을 나무격자의 중층으로 표현했습니다. 지붕도 벽도 철저히 나무격자입니다.

물론 그것은 간단한 일이 아닙니다. 현재의 건축기준법에서는 지붕은 불연재로 덮어야 하는 것으로 정해져 있습니다. 나무를 사용할 수 없습니다. 그러나 아무리 전대미문이

나카가와마치바토히로시게미술관. 마을 뒷산의 삼나무를 이용한 격자로 지역의
풍토와 건축을 일체화했다. 2000년 도치기현 나카가와마치에 지어졌다.

라 하더라도 나무격자지붕이라는 섬세함에 매달리고 싶었
습니다. 그래서 빈번히 물에 닿아도 썩지 않고 타지도 않는
나무는 없을까 여러모로 조사했습니다. 그 결과 겨우 만난
게 원적외선 처리를 한 삼나무 목재입니다.

삼나무는 도관 속에 막이 있어서 불연처리제와 내구제가
속까지 침투하지 않지만, 원적외선 처리를 하면 도관의 막
이 날아가 막힌 파이프가 청소되는 것처럼 약제가 안을 통과

나카가와마치바토히로시게미술관. 건축재료는 전부 현지에서 나온 것으로
지붕에는 뒷산의 삼나무를, 벽에는 근처 지역의 와시를 사용했다.

합니다. 이같이 전례가 없는 건축재료는 국토교통부의 건축센터에서 안전성 실험을 받은 뒤에 사용허가가 떨어집니다. 실험 당일, 격렬한 불꽃에 싸인 삼나무를 걱정스럽게 지켜봤습니다만, 대단하다 싶을 정도로 전혀 타지 않아 저와 관계자는 가슴을 쓸어내렸습니다.

미술관 입지는 마을 뒷산 옆이라, 뒷산과 건물과의 조화도 중시했습니다. 불연처리 이외는 어떤 인공적인 방법도 더 하지 않은 깨끗한 삼나무 목재가 연달아 이어진 지붕이라면 뒷산과 어울릴 거라고 생각했습니다. 건물이 완성됐을 때 바토 사람들이 "공사는 언제 끝나나요? 이 위에 기와를 얹죠."라고 물었는데, 제가 "아니요, 벌써 완성했습니다."라고 해서 처음에는 모두 놀랐습니다.

재료는 전부 현지에서 나온 것을 사용한다는 것도 처음부터 원칙으로 정해놓았습니다. 지붕에 사용한 삼나무는 뒷산에서 얻은 것입니다. 바토 옆에 있는 가라스야마마치(烏山町, 현재는 스가가라스야마시須賀烏山市)가 와시(和紙, 일본 전통 방식으로 만든 종이°)의 산지여서 미술관 벽에는 와시를 사용했습니다. 공공건축은 다양한 규제가 있습니다. 이를테면 "어린이들이 와시를 찢으면 어떻게 합니까?" 하며 마을 공무원

은 곧바로 건축가를 몰아세우기도 합니다. 물론 그런 일도 일어날 법해서 필사적으로 대책을 마련했습니다. 표면은 진짜 와시로 하고 그 뒤에 와론지(ワーロン紙)라는 플라스틱으로 만든 인공와시를 이중으로 붙이는 방법을 짜냈습니다.

이것은 그야말로, 아주 사소한 아이디어였습니다. 하지만 이 '사소한 아이디어'를 아끼면 콘크리트에 소재를 붙이기만 하는 육중한 건물밖에 완성되지 않습니다. 유지에도 손은 살짝 가지만 크게 어렵지는 않습니다. 그 간격을 어떻게 좁히는지가 가장 어려운 일입니다.

여담이지만 이 히로시게미술관이 프랭크 로이드 라이트의 건축과 닮았다는 사람이 있었습니다. 실은 라이트는 히로시게의 팬으로, 보스턴미술관(Museum of Fine Arts, Boston)의 우키요에 컬렉션은 라이트가 큰 공헌을 했다고 이야기될 정도로 그는 히로시게의 그림을 수없이 수집했습니다.

라이트가 일본을 처음 접한 것은 1893년 시카고에서 만국박람회(World's Columbian Exposition)가 열렸을 때입니다. 우지(宇治)의 뵤도인(平等院) 호오도(鳳凰堂)를 그대로 본떠 지은 일본관을, 아직 20대였던 라이트가 볼 기회가 있었고 그것을 계기로 그의 건축은 극적으로 변했습니다. 그때까

지 라이트의 건축은 유럽 전통을 답습한 무거운 것이었는데, 박람회를 계기로 지붕이 좌우로 죽 늘어나는 느낌의 투명한 건축, 다시 말해 나중에 '라이트 스타일'이라고 불리게 되는 독자적인 작풍으로 바뀝니다.

라이트의 가볍고 투명한 건축은 유럽 건축가들에게 충격을 주었고, 그로부터 자극을 받은 르코르뷔지에와 미스 반 데어로에 등이 20세기 모더니즘을 움직였습니다. 세계 건축을 바꾼 현상의 뿌리를 더듬으면 뵤도인 호오도가 있고, 일본, 미국, 유럽까지 국경을 뛰어넘은 문화 교류가 역사의 바닥에 놓여 있다는 것을 알 수 있습니다. 이에 대해 일본인은 좀 더 자긍심을 가져도 좋다고 생각합니다.

졸부 스타일의 유행

제가 이 시기에 '장소'에 대한 집착과 건축재료로 기울어진 배경에는 모더니즘건축에 대한 비평이 있습니다.

20세기 모더니즘건축에서는 필로티라고 부르는, 가는 기둥으로 건물을 들어 올리는 방법이 유행했습니다. 그렇게 지형이라는 제약을 없앰으로써 자연과의 접점을 잃은 20세

기 건축은 지루한 존재로 추락했습니다. 거꾸로 '지형'의 힘을 연상시킬 수 있도록 디자인한 게 기로잔전망대였습니다.

20세기 모더니즘건축은 재료에서도 '자연'을 무시했습니다. 콘크리트로 형태를 만들고 그 위에 붙이는 반드르르한 텍스처(재료)를 '소재'라고 바꿔 불렀던 겁니다. 이 방법을 컴퓨터그래픽에서는 텍스처매핑(texture mapping)이라 하는데, 돌이나 나무 같은 본래 생생한 모든 '소재'는 얇은 텍스처로 콘크리트 위에 붙여지는 게 됩니다. 이 방법으로 건축시공은 간소해지고 재료라는 날것에서 오는 제약이나 문제는 확실히 사라졌습니다. 그러나 동시에 우리는 환경을 구성하는 가장 소중한 것을 잃고 말았던 것입니다.

현장이란 환경(지형), 소재(물질), 예산(경제)이라는 세 가지 요소로 구성됩니다. 그리고 인간은 건축가뿐 아니라 누구라도 이 세 가지와 싸우면서 현장에서 삽니다. 그러나 그 사실을 잊게 하는 안이한 방식이 세상에 차례로 발명되면서 어느새 현장에서 멀어져 인간으로서의 힘을 잃어가고 있습니다.

제가 재료의 진정한 재미에 눈을 뜬 것은 아까 말씀드린 돌미술관, 나카가와마치바토히로시게미술관과 그 뒤를 이

은 나스역사탐방관(那須歷史探訪館, 2000)까지 세 프로젝트를 체험하면서였습니다. 저는 그 세 프로젝트를 제 맘대로 '도치기 3부작'이라 부릅니다.

나중에 '잃어버린 10년'으로 불리게 된 1990년대에 저는 이 세 프로젝트에 집중하며 도치기와 도쿄를 오갔습니다. 그리고 그날들이야말로 2000년 이후의 제 기초를 만들었다고 생각합니다.

다시 한번 당시로 돌아가보겠습니다. 원래 '돌'이라는 건축재료에 대해 저는 그리 큰 관심이 없었습니다. 오히려 돌을 붙인 건축 자체가 너무 거짓말 같아서 싫다고 생각하기도 했습니다. 19세기 이전까지는 돌건축이라고 하면 기본적으로 돌덩어리를 쌓아올려 만드는 '조적조(組積造)'를 가리킵니다.

그러나 20세기가 되면 콘크리트로 우선 형태를 만들고 그 위에 두께 2, 3센티미터의 얇은 돌을 붙이는 텍스처매핑 방법이 보급돼 일일이 돌을 쌓아 건물을 만들자는 사람은 없어졌습니다. 화려하게 보이고 싶어서 얇은 돌로 화장을 하는 건데, 그 행위가 너무 약삭빠르고 졸부처럼 느껴졌습니다.

20세기 건축계를 지배한 모더니즘건축은 콘크리트와 철

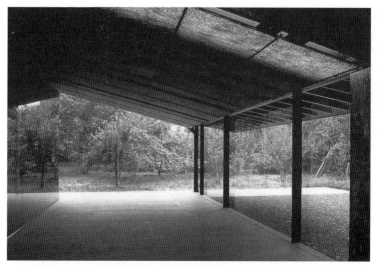

나스역사탐방관. 나스정의 역사 자료를 전시한 박물관으로,
마을의 역사를 길로 표현했다.

이라는 건축의 '본체'를 만들기 위한 공업재료에 대해서는 강한 관심을 보였지만 돌, 나무, 흙이라는 다른 소재에 대해서는 본체에 대한 일종의 메이크업으로, 없어도 되는 조연으로 만들어버렸습니다. 콘크리트와 철을 테마로 건축 디자인을 전개하는 건축가는 많습니다만, 그 이외의 재료에 흥미를 드러내는 건축가는 괴짜 취급을 당하는 풍조가 20세기에 생겨났습니다. 그런 분위기에 저도 모르는 사이 물들었던 게 아닐까요.

그래서인지 처음 시라이 씨를 만나 돌창고를 봤을 때도 예산은 없고, 주위는 휑해서 그리 썩 내키지 않았습니다. 어슴푸레한 돌창고 속에서 소곤소곤 이야기를 나누고 있는 사이에 우리 두 사람은 점점 기운을 잃어갔는데, 마지막으로 시라이 씨의 "예산은 없지만 우리(시라이석재)에게는 솜씨 좋은 장인이 둘 있으니까 그들을 실컷 써주십시오."라는 말만은 왠지 마음에 와닿았습니다.

도쿄로 돌아와 일주일 동안, 매일 시라이 씨와 돌창고를 생각했습니다. 그러자 '장인과 넷이서 팀을 짜자'는 말이 머릿속을 맴돌기 시작했습니다. 도쿄 공사현장에서 돌을 사용할 때라고 해도 현장에 실려 오는 것은 두께 2, 3센티미터의

반드르르한 얇은 '돌'이라 장인과 접하는 게 우선 불가능합니다. 그렇다면 여기서는 먼저, 진심으로 돌과 그 장인을 만나보자, 화장의 방법으로 돌을 사용하는 게 아니라 돌을 쌓거나 짜고 엮는, 문자 그대로의 '돌건축'에 도전해보자는 마음이 솟았습니다.

그 뒤 곧바로 시라이 씨에게 연락해 장인과 협의를 시작했습니다. 장인은 둘 다 70대라고 들어서 그 점이 조금 걱정됐는데, 처음 만난 그들의 그 굵은 점토성이의 검은 얼굴을 보고, 이 사람들이라면 모든 게 잘 될 거라는 확신이 들었습니다.

나는 도대체 무슨 짓을 하고 있었나

그 뒤로는 "무슨 일이든 시키셔도 됩니다." 하는 시라이 씨의 말에 기대서 생각나는 대로 주문과 질문을 그들에게 퍼부었습니다. 이를테면 "돌로 격자를 만들고 싶습니다."라거나 "돌을 틈이 많이 생기게 듬성듬성 쌓고 싶습니다."라는 주문입니다. 도쿄의 현장에서 이런 말을 했다면 "그만 좀 하십시오."라며 차갑게 외면당하거나 혹은 "바보 아니냐!"라며 호

건축가를 꿈꾸는 젊은 학생이
"어떻게 소재와 만나십니까?"라는
질문을 한 적이 있습니다. 이 질문에
대한 대답으로는 "소재의 뒤에
인간이 있습니다."라는 한마디면
충분합니다.

통을 들었을 겁니다. 하지만 아시노의 돌을 잘라내는 곳 옆에 있는 작은 공장에서 시라이 씨와 장인은 제 주문에 속속 응해줬습니다. 덕분에 저는 처음으로 소재와 진심으로 맞설 수 있었습니다. '돌이란 게 이렇게 재미있구나.' 이제까지 건축을 설계하면서도 그런 점을 깨닫지 못했습니다. '나는 도대체 무슨 짓을 하고 있었나.' 하는 생각이 들었습니다.

제 사무소의 스태프는 종종 '왜 내가 이런 한심한 프로젝트를 해야 하나.' 하는 표정을 짓습니다. '저 녀석은 저렇게 재미있는 프로젝트를 담당하고 있는데, 왜 내 프로젝트는 이렇지? 클라이언트는 취향이 형편없는 데다가 구두쇠라 돈도 없고, 대지도 지루해서 재미있는 건축이 도무지 안 나올 것 같아.' 이런 말을 하는 것 같은 불만스러운 표정입니다.

그럴 때 저는 돌미술관 이야기를 합니다. 돌미술관은 훗날 이탈리아에서 국제적인 건축상을 받았는데, 시작은 어디에나 있을 법한 돌창고의, 그 내부에 있는 선반을 디자인해 달라는 정도였습니다. 게다가 예산은 거의 '제로'나 다름없었습니다.

돌미술관에서 주어진 조건과 비교하면 사무소에서 스태프들이 담당하는 프로젝트는 어떤 것이나 천국 같은 것입니

다. 실제로 돌미술관은 모든 부정적인 제약을 발판으로 한 덕분에 그곳에만 존재하는 특별한 건축이 됐습니다. 그러므로 악조건이라고 해도 조건을 활용하지 못하는 것은 클라이언트 때문이 아니고, 모두 나와 네 탓이라고 그들에게 일갈합니다.

다른 사람 탓을 잘하는 사람은 애초 건축이란 일에 맞지 않습니다. 대지가 나쁘다, 클라이언트의 취향이 나쁘다, 머리가 나쁘다, 돈이 없다, 이웃 주민이 까다롭다 등 다른 사람 탓을 할 거리는 한도 끝도 없이 찾을 수 있습니다. 하지만 다름 아니라 그 '다른 사람 탓'이 모두 독특한 건축 작품을 만들기 위한 계기가 된다는 점을 몸에 익히면 상황은 완전히 달라집니다.

건축가를 꿈꾸는 젊은 학생이 "어떻게 소재와 만나십니까?"라는 질문을 한 적이 있습니다. 이 질문에 대한 대답으로는 "소재의 뒤에 인간이 있습니다."라는 한마디면 충분합니다.

우선 현장에 가서 돌아다닙니다. 디지털기술이 진보한 요즘은 현장 영상을 보면 충분하다는 풍조도 있습니다만, 역시 현장까지 직접 가서 녹초가 될 때까지 걸어 다니지 않으

면 핵심적인 부분은 결코 알 수 없습니다. 건축가는 결국 신체감각이 가장 큰 무기입니다.

어렴풋하게나마 그 '장소'가 몸에 익으면 한 걸음 더 나아가 인간관계를 만듭니다. 알게 된 사람들과 차를 마시고 술잔을 나누며 지역이나 특산품 자랑을 듣습니다. 그러고 있는 사이에 동료가 생기고 소재와 만납니다. 소재만으로는 부족합니다. 동료만으로도 부족합니다. 둘을 다 수중에 넣고 교유하면서 그 '장소'에 필요한 건축이 보이는 것입니다.

1990년대에 일본의 지방 프로젝트에서 저는 그렇게 장소와 자신을 연결하는 방법을 발견했습니다. 그리고 그곳으로부터 지금은 해외로 넓어진 무대에서 더 큰 제약을 만나고 부딪치면서 더 나아가 장소를 붙잡고 있습니다.

고생, 각오, 도발, 돌변
대나무집. 중국 베이징 교외. 2002년.
만리장성 기슭의 '코뮌바이더그레이트월(Commune by the Great Wall)'은 베이징의 새로운 세대의 개발업자 판 스이와 장신 부부가 아시아를 대표하는 건축가 열두 명을 기용해서

진행한, 당시 중국에서는 매우 희귀한 프로젝트였습니다. 그
들 가운데 한 명으로 제가 만든 게 중국에서 출세작이 된 대
나무집입니다. 이 프로젝트는 일본 지방에서 담당했던 일
다음으로 저의 전환점이 됐습니다.

이 프로젝트의 예산이 지나치게 적었던 것은 앞에서 말
한 그대로입니다. 그 이전에는 중국 건축에 대해 좋은 이미
지가 전혀 없었습니다. 미국, 유럽에서 유행하는 건축 스타
일의 이류 또는 삼류 복제품이 장소와는 관계없이 지어지는
베이징과 상하이의 모습은 일종의 '악몽'이었고, 시공기술도
형편없었습니다. 중국 시공업체는 도면 그대로 공사할 필요
가 없다고 생각하고, 도면과 '비슷한 것'을 지으면 그것만으
로도 좋아한다는 이야기를 선배 건축가들에게 들었습니다.

그래도 프로듀서를 맡은 상용허가 "이건 지금까지의 프
로젝트와는 완전히 다릅니다." 하며 열띠게 이야기해서 "그
럼 해볼까요?" 했던 것인데, 그 뒤 클라이언트가 제시한 설
계비에 정말 어이가 없었습니다. 금액은 항공료 등 필요경
비 모두를 포함해서 100만 엔이었습니다.

그 뒤 클라이언트로부터 "도면을 몇 장 보내주면, 그다음
에는 우리가 멋지게 지을 테니 걱정하지 마세요."라는 메일

이 왔습니다. 제 성격으로는 이런 경우가 가장 화가 납니다.

건축가를 단순한 브랜드로만 보는 사람들이 종종 이런 형태로 일을 주문합니다. 그리고 그에 응해 몇 장의 도면과 완성예상도만 보내고 그다음은 "안녕!" 하는 건축가도 실제로 있습니다. 일본 개발업자 역시 종종 이런 형태로 해외의 유명(혹은 유명했던) 건축가에게 일을 요청합니다. 요청을 받은 건축가는 모르는 장소에서 모르는 상대와 일하는 위험을 회피하기 위해 과거 자신의 작품을 오려낸 스케치를 보내고, 그 대신 수표를 받고, 그것으로 끝입니다. 나중에는 기껏해야 준공식에 아내를 데리고 가서 복사해 가져다 붙인 자기 작품 앞에서 희희낙락할 뿐입니다.

건축가가 브랜드의 일종이라고 여겨지던 1980년대라면 이런 방식이 아직 통용됐을지도 모릅니다. 그러나 1990년대 중반부터는 이런 방식이 통하지 않습니다. 인터넷으로 정보의 속도와 밀도가 훨씬 높아졌고 또 해외를 자유롭게 오갈 수 있는 사람이 늘어나 어딘가에서 본 적이 있는 것 같은 건축에는 아무도 흥미를 느끼지 않습니다.

만리장성 프로젝트에서도 우리는 몇 장의 스케치로 물을 흐리는 일은 그야말로 사양이었습니다. 그 장소의 지형과 격

그 장소에 독특한 재료와
그곳에서 사는 장인들을 찾아내
그곳에서밖에 할 수 없는 건축을
하자, 눈앞에 있는 사람들을
기쁘게 하자, 그 장소에 힘을 주는
건축을 하자는 생각만 했습니다.

투하고 그 장소의 재료와 장인과 단단히 씨름하지 않으면 그때까지의 '구마 겐고'는 넘어설 수 없습니다. 그러지 못한 다면 아무도 제 작품을 봐주지 않을 것입니다. 그런 가혹한 시대를 맞이하고 있으니까요.

물론 본격적인 격투에 나서는 경우 100만 엔으로는 부족합니다. 사무소를 운영하는 관점에서 본다면 그야말로 비상식적이고 미친 판단입니다. 하지만 저는 받아들이기로 했습니다. 진심으로 받아들여 중국이라는 늪에 완전히 몸을 푹 담그자고 각오했습니다.

고생과 엄청난 손해를 각오하고, 중국에서 일하기로 한 것은 일본을 벗어난 장소에서 일하고 싶다는 바람이 있었기 때문입니다.

1990년대 초 무렵은 도쿄라는 작은 '마을' 속에서 건축가끼리 험담을 하는 숨 막히는 공기가 너무 싫어서 도쿄를 떠나고 싶어 견딜 수 없었습니다. 그래서 떠난 지방 순례는 뜻밖으로 즐거웠습니다.

하지만 지방을 순례하다가 "구마 씨는 지방에 일본식 건축물을 만들어서 보통 시골에서 인기 있는 모양이야."라는 험담이 또 들렸습니다. 저는 '일본식'이란 것에 원래부터 관

심이 없습니다. 그 '장소'에 독특한 재료와 그곳에서 사는 장
인들을 찾아내 그곳에서밖에 할 수 없는 건축을 하자, 눈앞
에 있는 사람들을 기쁘게 하자, 그 장소에 힘을 주는 건축을
하자는 생각만 했습니다. 그것을 '일본식'이라는 말로 결론
내리는 사람들의 마음을 알 수 없었습니다. 그래서 큰 손해
를 보더라도 중국으로 나가 보고 싶었습니다.

　대나무집으로 돌아가죠. 얼토당토않은 의뢰 내용을 들은
저는 그렇다면 오히려 과감하게 '중국'을 자유롭게 해석하
자고 결심했습니다. 거기서 나온 발상이 외벽, 내장, 기둥까
지 되도록 대나무만으로 짓자는, 곤충채집 바구니 같은 대
나무집이었습니다. 그것은 거의 유머에 가까운 번뜩임이었
습니다.

　대나무가 얼마나 문세가 많은, 약한 재료인지에 대해서
는 그때까지의 일본 경험을 통해 잘 알고 있었습니다. 건조
하면 금방 쪼개지고 비를 맞거나 해를 받는 부분은 몇 개월
만에 하얗게 변해버리고 표면은 너덜너덜해집니다.

　하지만 그렇기에 오히려 저는 여기서 대나무집을, 장융
허에게도, 클라이언트인 개발업자에게도, 그리고 중국이라
는 존재 자체에도 들이대보고 싶었습니다. '코뮌(공동체)'이

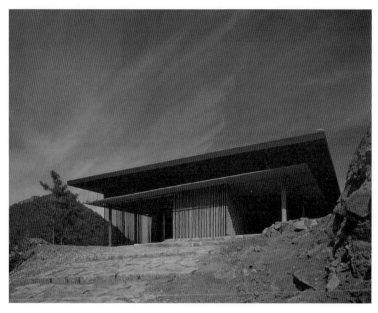

대나무집. 대나무를 통해 중국을 자유롭게 해석했다. 그 결과
곤충채집 바구니 같은 건축물이 탄생했다.

라고 하지만 실제로는 부자들에게 판매할 고급빌라여서 개발업자에게 이런 제안은 장애가 될 수 있습니다. 받아들일 수 있으면 받아들여 보라는 도발적인 마음과 받아들여주지 않으면 그걸로 그만이라는 반항심이 있었습니다.

그런데 예상과 달리 클라이언트로부터 돌아온 것은 "좋은 제안에 감사합니다."라는 답변이었습니다. '정말 중국은 배포가 크구나……. 아니, 잠깐만, 이게 덫일지 몰라…….' 하고 오히려 걱정됐을 정도입니다. 그리고 예상대로 그 뒤로 엄청나게 힘든 날들이 시작됐습니다.

가자, 현장으로

시공업자는 "대나무로 이렇게 선축을 하면 곧 썩습니다."라는 말로 이야기를 시작했습니다. 정말 맞는 말이죠. 하지만 거기서 물러날 생각은 없었습니다. 교토의 목수에게 배운, 대나무를 썩지 않게 하는 방법을 그들에게 전하면서 "중국에서 만든다면 교토의 목수보다 훨씬 아름다운 게 되겠죠?" 하며 그들을 치켜세웠습니다.

열의와 부추김이 통했나 봅니다. 그들은 "대나무를 기름

에 담그면 더 강해질 거야." 하며 기름에 졸인 것 같은 갈색 대나무를 가지고 왔습니다. 그건 우리가 교토의 목수에게 배운 섬세한 방법과는 거리가 멀었습니다. 걱정스러웠지만 걱정을 삼키고 "그 방법으로 해보시죠." 하며 최종적으로 그들의 방식을 시험해보기로 했습니다. 제안을 했다는 건 상당히 마음에 들었다는 소리입니다. 그런 마음에 찬물을 끼었을 수는 없었습니다. 제안해준 사람의 기개를 높이 사서 의욕이 있는 사람에게는 계속 '오케이'를 하는 게 제 방식입니다.

여기서 한 사람, 결코 잊을 수 없는 스태프가 있습니다. 대나무집 현장을 담당한 것은 인도네시아에서 문화청 기금으로 제 사무소에 공부하러 왔던 부디 브라도노였습니다. 그는 인도네시아에 있을 때부터 대나무가 좋았다며, 자기를 꼭 현장에 보내달라고 했습니다. 하지만 아무리 '미친 짓'을 잘하는 저라도 총액 100만 엔의 설계비로 현장 상임까지는 생각할 수 없었습니다. 그래도 부디는 "고베까지는 제게 있는 JR패스로 가니까 공짜, 고베에서 상하이까지는 배로, 베이징에서는 1박에 500엔인 호텔을 찾았으니까 한 달에 1만 5,000엔, 1년이라도 18만 엔밖에 들지 않는다."라는 계산서를 가지고 찾아왔습니다. 의욕을 꺾지 않고 살리는 게 우리

의 방침이라 "그렇다면 끝까지 책임을 지게. 베이징에 다녀와." 하고 등을 밀었습니다.

보통 현장에 상주하는 건축가는 클라이언트가 마련해주는 차로 이동하는데 이곳에서는 그런 배려도 없어 부디는 만리장성 현장까지 매일 버스를 타고 가서 "이 디테일은 안 돼요. 다시 만드세요." 하며 장인을 계속 상대했습니다. 처음에는 아무도 부디를 상대해주지 않고 무시했다고 합니다. 그래도 매일 현장을 오가며 소리를 질러대니 현장 사람들도 그를 무시할 수 없게 됐습니다.

일본인 건축가는 종종 "중국에서는 도면과 다른 건축이 생겨서 중국인은 신용할 수 없습니다."라고 합니다. 그러나 현장에 없었다면 도면과 다른 건축이 만들어져도 어쩔 수 없습니다. 거꾸로 현장에 계속 붙어서 눈을 번뜩이는 사람을 중국인은 무시하지 않습니다. 부디는 그렇게 줄곧 현장을 오가며 그 커다란 눈으로 현장을 노려봤습니다. 그래서 중국인은 그의 말을 듣게 된 겁니다. 그 결과 대나무집은 거의 저와 부디가 꿈꾼 형태로 실현됐습니다. 다시 말해 중국은 건축가가 현장에 있는 게 매우 중요한 곳입니다.

자신의 기준을 뛰어넘다

대나무집은 베이징 교외의 산을 배경으로 멀리서, 혹은 사진으로 보면 매우 섬세한 아름다움이 가득하지만 가까이서 보면 대나무가 구부러져 있거나 마디가 튀어나와 있거나 해서 상당히 지저분합니다.

이를테면 일본에서 대나무를 건축 소재로 사용할 때 6센티미터 직경이라고 발주하면 자로 잰 듯한 6센티미터의 공업제품 같은 대나무가 실려 옵니다. 하지만 중국 현장에 실려 오는 대나무는 곧지도 않고, 6센티미터라고 했는데도 4센티미터거나 10센티미터인 것도 태연히 섞여 있습니다.

처음 현장에 막 들어간 부디는 그것을 보고 창백해져서 "어떻게 하죠? 돌려보낼까요?"라고 제게 물었습니다. 하지만 저는 "아니, 돌려보내지 마. 그게 더 재미있지 않겠어?" 하며 현장의 상황을 즐기기로 했습니다. 자연의 대나무가 원래 그렇지 않습니까? 그래도 우리는 대나무숲을 보고 아름답다고 생각합니다. '그렇다면 자연 그대로 건축으로 만들면 안 될까?' 일본이라면 준공검사가 떨어지지 않을 중국인의 거친 시공기술도 모두 전제하고 디자인에 넣자고 정한 것입니다.

물론 제 생각에 100퍼센트 확신이 있었던 것은 아닙니다

만, 그렇게 만들어진 대나무집은 중국의 전통을 이해한, 편안한 건물로 중국인들에게 받아들여졌습니다.

이 프로젝트에는 해외에서 몇몇 건축가가 참가했는데, 그들도 다른 일본인 건축가들처럼 중국식의 거친 시공에 질려서 "다음부터 중국에서는 더는 일하고 싶지 않아." 하는 사람이 대부분이었습니다. 하지만 저는 반대로 '이거라면 만리장성보다 더 오지에도 갈 수 있겠구나.' 하고 생각했습니다. 더 나아가 지독한 현장에서 건축가 같은 사람과 일한 적도 없는 장인들을 대하며 일하면 더욱더 재미있는 건축이 될지도 모른다고 다시 생각할 수 있게 됐습니다.

돌이켜보면 제가 받은 일본의 학교 교육은 정밀도와 정확성, 또는 추상성 같은 것을 추구하는 것으로, 좋게 이야기하면 그것은 인간의 제품화와 같은 것이었습니다. 제가 받은 그런 공업사회 방식의 교육을 사회에 나간 뒤에 부정해가는 게 진정한 건축가가 되는 것으로 생각했는데, 대부분은 받은 교육에서 그대로 멈춰 있습니다. 일본건축이 시시해지는 과정에 있다면 그것도 한 원인이라고 생각합니다.

대나무집이 완성되고 뜻밖의 반응이 있었습니다. 제게는 복제해서 옮겨놓는 중국인, 브랜드제일주의의 중국인에게 "대나무집의 장점을 아시겠습니까?"라는 마음으로 일종의 도발을 담은 작품입니다. 그런데 클라이언트가 설문을 받았더니 '코뮌바이더그레이트월'에 참가한 열두 명의 건축가 작품 가운데 대나무집이 가장 인기였습니다. "그 집에 들어가면 마음이 편해지고 진짜 중국을 느낀다."라고 말해주는 사람을 많이 만났습니다. '중국에서 할 일이 아직도 많구나.' 하고 생각하기 시작했습니다.

　같은 무렵에 유럽에서 건축상 두 개를 받았습니다. 하나는 전술한 대로 도치기 3부작의 하나인 돌미술관에 대한 인터내셔널스톤아키텍처어워드 돌의건축상이고, 또 하나는 핀란드에서 주는 스피릿오브네이처 나무의건축상(Spirit of Nature Wood Architecture Award)입니다. 둘 다 '일본전통'이나 '일본'과는 전혀 관계가 없는 상을 받았다는 게 제게는 무엇보다 기뻤습니다.

　돌의건축상, 나무의건축상을 수상한 뒤로 유럽과 미국에서 다양한 요청이 들어왔습니다. 일본이라는 틀 속에서, 답

예술을 좋아하지 않는 사람,
예술에 관심이 없는 사람도 그 추운
겨울에 모일 수 있는 건축을 만들고
싶습니다. 그래서 로비를 최대한
크게 했습니다. 몸이 얼어붙을 것 같은
추운 날에도 음악회를 열고, 연극도
상연할 수 있고, 그곳에 시민이
모일 수 있도록이요.

답하고 비좁은 인간관계에 시달리고 있던 저로서는 대환영이었습니다. 해외공모전에 초빙되면 아무리 바쁠 때라도 가장 우선으로 또 적극적으로 응모했습니다.

그리고 프랑스의 브장송 예술문화센터(Besançon Art Centre and Cite de la Musique)와 엑상프로방스 음악원(Conservatoire de musique, Aix-en-Provence), 맥도날드 공공복합시설(Macdonald Public Facility Complex of General Education and Sports), 리옹 HIKARI 프로젝트(HIKARI Project in Lyon), 스페인 그라나다의 다목적홀 그라나다퍼포밍&아트센터(Granada Per-forming Arts Center Architectural), 영국 던디의 빅토리아&앨버트미술관 스코틀랜드분관까지 이어서 따냈습니다.

돌이켜보면 저의 유럽 프로젝트에는 '중앙을 싫어하는 비뚤어진 사람'이 요청을 해왔다는 공통점이 있습니다.

마르세유와 스코틀랜드 사람들은 그 대표선수입니다. 그들은 중앙에서 강제되는 것을 너무 싫어하는 독립적이고 독보적인 반골의 자유인입니다. 마르세유 사람은 파리에 라이벌 의식을 드러냈고, 스코틀랜드 사람은 영국에서 독립하고 싶다고 늘 이야기합니다. 그런 사람들과 저는 왠지 파장이 맞습니다. 서로 비뚤어져 있기 때문이죠. 그들과는 자주 새

벽까지 술을 마시면서 "런던과 파리의 잘난 체하는 녀석들을 납작하게 눌러버리자!" 하고 기세를 올립니다.

21세기 건축을 이끄는 것은 '중심'이 아니라 '변경'입니다. 중앙에 영합하지 않는 변경의 기개가 21세기 건축을 이끌어가는 것입니다. 그리고 건축가는 그 변경 곳곳에 얼마만큼 빠질 수 있느냐는 질문을 받습니다.

빅토리아&앨버트미술관 스코틀랜드분관의 공모전 최종 심사 때의 대화는 지금도 잊을 수 없습니다. 날카로운 질의응답이 이어진 뒤에 마지막 질문이 심사위원장으로부터 날아듭니다.

"많은 말이 있었지만, 요컨대 당신은 이 건축으로 무엇을 가장 하고 싶습니까?"

어떻게 대답해야 좋을지 몰라 온몸이 실짝 굳어졌습니다. 스코틀랜드 절벽에서 영감을 얻은 외벽 디자인 이야기. 얼마나 친환경 건축인지에 대한 이야기. 그런 대답들이 몇 초 동안 머릿속을 맴돌았지만 제 입에서는 갑자기 다음과 같은 말이 나왔습니다.

"스코틀랜드의 겨울은 무척 춥습니다. 예술을 좋아하지 않는 사람, 예술에 관심이 없는 사람도 그 추운 겨울에 모일 수

빅토리아&앨버트미술관 스코틀랜드분관. 이 일을 맡게 된 것은 스코틀랜드인의
생활을 이해하고, 그것을 담는 건축을 제안한 결과였다.

있는 건축을 만들고 싶습니다. 그래서 로비를 최대한 크게 했
습니다. 몸이 얼어붙을 것 같은 추운 날에도 음악회를 열고,
연극도 상연할 수 있고, 그곳에 시민이 모일 수 있도록이요."

심사위원들은 마치 파도가 너울거리듯 일제히 고개를 끄
덕였습니다. "스코틀랜드는 무척 춥다." 그 한마디로 그들은
저를 자신들의 동료로 인정해주었습니다. 심사위원들의 얼

굴에 떠오른 미소를 보고 '아, 나는, 지금, 이 장소의 일원으로 인정받았구나.' 하는 생각에 순간 심장이 떨렸습니다.

불황에 고마워하다

학창시절의 저는, 어쨌든 콘크리트로 규정된 건축에서 비약하고 싶었습니다. 노출콘크리트건축은 멋집니다. 그토록 멋진 건축을 어떻게 넘어설 수 있을까 생각하는 게 인생의 기준이 됐고, 그래서 미국에서도 모색을 계속했던 것입니다.

1980년대 후반에 일본으로 돌아와, 도쿄에서 사무소를 열었더니, 거품의 도래로 순식간에 개발 일을 시작했습니다. 거품시대의 프로젝트도 재밌었습니다. 꿈과 책임을 짊어지고 상상력을 쥐어짜서 그린 도면이 제 눈앞에서 정말로 착착 만들어져서 가슴이 설레었습니다.

그러나 1990년대가 되자 정말 갑자기 일이 없어졌습니다. 제게는 아픈 좌절의 시간이었습니다.

그때까지의 저는 건축이나 도시개발이란 것은 일종의 게임이고, 저는 그 게임을 잘한다고 생각했습니다. 그것은 그런대로 질주감이 있고 거품시대는 나름대로 즐거웠지만, 당

시 제가 시대를 바꾸려고 시도했던 방법론은 결국 제 머릿속에서 고속회전을 했을 뿐이었습니다. 거품붕괴를 경계로 일이 없어진 도쿄에서 게임 같은 방법론은 이 진흙탕 같은 무거운 현실에는 더는 통하지 않는다는 걸 깨달았습니다.

그래서 거꾸로, 그 뒤의 불황은 제게는 감사해 마지않는 귀중한 시간이었습니다. 도쿄에서의 일이 없어진 덕에 지방의, 그야말로 흙냄새와 땀냄새가 나는 현장에서 각각의 바람과 흙을 실감하면서 건축에 나설 수 있었으니까요. 좌절은 인간에게 가장 필요한 것입니다.

원점에 있는 낡은 집

1990년대, 다시 말해 20세기 마지막 10년에, 저는 일본의 지방과 철저하게 맞설 기회라는 혜택을 받았습니다. 지방에서의 일은 도쿄의 대기업이 관련된 일과 비교하면 작았지만, 1990년대에 지방에서 서두르지 않고 느긋하게 일할 수 있어서 제가 태어나고 자란 전쟁 전의 목조가옥을 다시 발견할 수도 있었습니다.

이 집은 도쿄의 오이마치(大井町)에서 의사를 했던 할아

234

나, 건축가 구마 겐고

초등학교 4학년 시절 요코하마의 오쿠라야마에 있었던 본가에서.

버지가 주말에 농사일을 위해 구한 밭에 세운 작업 오두막 같은 작은 집이었습니다. 제 어린 시절의 오쿠라야마(大倉山)는 미국형 교외에 익숙해지기 전 일본의 농촌 풍경이 아직 남아 있어서 뒷산에는 꿩이나 뱀이 널려 있었습니다.

어린 시절은 맨발에 장화를 신고 노는 일이 가장 좋았습니다. 당시의 오쿠라야마는 전답, 대나무숲은 물론이고 비료 더미도 있어서 맑은 날이나 비 오는 날도 장화를 신고 인근을 탐험하고 돌아다녔습니다. 한편 집에서는 메이지시대에 태어난 아버지가 토목 일을 좋아해서 가족 공통의 취미가 집을 뜯어고치는 것이었습니다. 원래 오두막처럼 작았기 때문에 조금씩 키우면서 방이 늘어갔습니다.

가족회의를 열면 아버지는 물론 어머니, 여동생, 할머니까지 더해 시끌벅적 의견이나 희망을 쏟아냅니다. 저도 제 주장을 통과시키기 위해서 아이였지만 자료를 모으거나 논리를 세우는 등 다양한 준비를 했습니다. 그러니까 그때부터 지금과 같은 일을 하고 있었던 겁니다.

돌이켜보면, 이 낡은 목조 단층집의 연장선상에 히로시게미술관도 있고, 돌미술관도 있습니다. 소재의 사용방식이나 공간이 닮았습니다. 학교에서 배운 콘크리트와 철의 건축

을 버리고 저의 원점인 낡은 집으로 점프할 수 있었던 것은 1990년대 덕분입니다.

2009년 런던의 왕립건축가협회(Royal Institute of British Architects, RIBA)로부터 명예펠로우(Honorary Fellow)라는 지위를 받았을 때 했던 연설에서도 "제가 이런 건축을 할 수 있었던 것은 1990년대 불황 덕분입니다."라고 말했습니다. 위기라는 게 눈앞에 있으면 건축가는 모두 그것에 감사해야 한다고 생각합니다. 게다가 "지금은 100년에 한 번이라는 불황이라서 이토록 고마운 기회는 없다."라고 이야기하면 무척 잘 먹힙니다.

일본은 왜 세계적인 건축가를 배출하는가

해외에서 자주 받는 질문 가운데 하나가 "왜 일본은 이토록 많은 세계적인 건축가를 배출했나요?"입니다.

전후 제1세대로 칭해지는 단게 겐조, 마에카와 구니오(前川国男), 제2세대인 마키 후미히코, 이소자키 아라타, 구로카와 기쇼, 그리고 제3세대인 안도 다다오, 이토 도요. 1954년에 태어난 저와 세지마 가즈요, 반 시게루는 제4세대로 칭해

집니다.

국제사회에서의 국가 존재감이나 경제 규모와 비교해 일본 건축가의 두드러진 활약은 확실히 보통은 넘습니다.

오늘날만 놓고 봐도 중국 출신 건축가는 미국에서 교편을 잡은 장융허와 항저우 출신의 왕슈(王澍) 등이 세계적으로 주목을 받고 있지만, 해외 프로젝트에 척척 불려와 일하는 상황은 아닙니다. 아직은 세계와는 인연이 없는 것입니다.

한국도 삼성, 현대, LG 등의 대기업이 국제사회에서 지니고 있는 존재감과 비교하면 건축가의 존재감은 없습니다. 왜 일본에서만 이렇게 해외에서 활약하는 건축가가 나오는지 의아하게 생각하는 게 자연스러운 일이겠죠.

하나의 이유는, 20세기 공업사회 속에서 성립한 세계적인 규모의 건축 시장에서 시장 구조를 분석하는 미디어적 시각과 자기가 서 있는 장소를 깊이 파내려가는 장인적 근성을 겸비할 수 있는 토양이 일본에 있었다는 점입니다. 미디어적인 시각만 있다고 세계적인 작품이 되는 건 아니고, 그렇다고 장인적인 근성, 장소를 파내려가는 것만으로도 세계적인 작품이 되지는 못합니다.

이를테면 제1세대의 단게 겐조, 마에카와 구니오와 제4

일본이 약해져서 반짝이고 예리한
공업적인 것이 후퇴하는 바람에 오히려
새롭게 파내려갈 가치가 있는 장소를
발견한 것입니다.

세대 가부키극장의 설계자로 현대 스키야의 아버지라고 불린 요시다 이소야를 비교해보죠. 장인적인 근성이라면 이 세 사람 모두 대단합니다만, 결과만으로 세계적인 작품을 만든 사람은 단게 겐조뿐입니다. 왜일까요?

단게 겐조는 자신의 장인적인 탐구를 건축의 실루엣과 직결시킬 수 있었던 사람이었습니다. 사진이라는 미디어가 지배한 20세기 세계 시장에서 실루엣은 중요했습니다. 단게 작품의 국립요요기경기장과 도쿄주교좌성마리아대성당(東京カテドラル聖マリア大聖堂, 1964) 등은 그 아름다운 실루엣으로 해외에서도 주목을 모을 수 있었습니다.

단게 겐조는 영어도 유창하지 않았고 비사교적인 사람이었지만 세계가 무엇을 요구하는지를 볼 수 있었던 기겠죠. 전쟁 전 매우 국제적이었던 상하이에서 자랐다는 점과 어머니의 편애에서 도망치고 싶어서 고등학교 때부터 이마바리의 본가를 떠나 반대편인 히로시마의 고등학교에서 유급을 계속하며 놀았던 경력도 관계가 있을지 모릅니다. 요시다 이소야의 건축은 미디어가 찍은 사진의 질에 따라 건축을 판단하는 20세기 관습에서 탈피한 지금이라면 좀 더 세계 시장에서 주목받았을지 모릅니다.

제2세대인 이소자키 아라타와 구로카와 기쇼는 장인이라기보다 프로듀서로서의 성격이 강한 타입이었습니다. 그들은 일본인 같지 않은 미디어적인 시점을 가지고 많은 국제적 이벤트를 담당했습니다. 구로카와 씨가 중심이 된 메타폴리즘운동(Metapolism, 1959년 사회변화와 인구성장에 맞춰 유기적으로 성장하는 도시와 건축을 제안한 운동°)도 20세기 건축사에 남을 커다란 운동입니다. 그때 일본에는 이 같은 운동을 일으킬 수 있을 정도로 기운이 있었습니다. 그들 제2세대는 '강한 일본'을 배경으로 세계적인 프로듀서가 된 것입니다.

제3세대 건축가의 시대에는 당사자들이 깨닫지 못하는 사이에 일본은 조금씩 약해졌습니다. 그 시대에 안도 다다오 씨도, 이토 도요 씨도 20세기 공업사회의 우등생이었던 일본의 기술을 철저히 파내려감으로써 세계적인 건축가가 된 것입니다. 이를테면 안도 씨의 노출콘크리트건축의 질을 실현할 수 있는 나라는 일본밖에 없고, 이토 씨의 철과 유리도 공업사회의 리더였던 일본만의 표현입니다.

제4세대인 우리 시대는 일본의 약함이 누구 눈에나 분명해진 시대입니다. 실제로 '잃어버린 10년'이라 불린 1990년대에, 저는 도쿄에서 일이 하나도 없어 공업화에서 버려진

일본의 지방을 돌았습니다. 그래서 우연히 만난 재료와 경관, 장인기술을 파내려가다가 21세기와 이어진 일본의 공업화와는 다른 가능성을 발견할 수 있었습니다. 일본이 약해져서 반짝이고 예리한 공업적인 것이 후퇴하는 바람에 오히려 새롭게 파내려갈 가치가 있는 장소를 발견한 것입니다. 그것이 또 중국을 탐구했던 대나무집과 이어져 세계의 주목을 받게 된 것도 행운이었습니다.

재해와 건축

건축가의 임사체험

3·11대지진이 일어났을 때는 일 때문에 타이완에 있었습니다. 마침 도쿄 사무소의 스태프와 전화를 하던 때였습니다. 처음에는 "아, 지진입니다."라며 평범하게 이야기하던 스태프의 목소리가 "엄청나게 흔들립니다. 큰데요."라고 점점 절박해지더니 마지막에는 전화가 끊어져버렸습니다. 해외에 있었던 터라 무척 불안했는데, 그 뒤로 더는 일본과 전화가 되지 않았습니다. 한 시간 뒤쯤부터 타이완 텔레비전에서도 지진 피해 뉴스가 속속 방영됐는데, 현실에서 일어난 일이라고는 도무지 생각할 수 없었습니다.

이틀 뒤 일본에 돌아왔습니다. 도호쿠에는 미야기현 이시노마키시(石巻市)의 기타카미가와 강변의, 바다에서 5킬로미터밖에 떨어지지 않은 장소에 제가 설계한 기타카미가와운하교류관(北上川·運河交流舘)과 그곳에서 북쪽으로 더 간 도메시에 숲의 무대/도요마마치 전통예능전승관이 있었습니다. 특히 기타카미가와운하교류관은 지진 해일이 20킬로미터나 거슬러 올라간 기타카미(北上)강에 접해 있었고 전화도 전혀 되지 않아서 완전히 포기했습니다. 지진 피해로부터 2주 뒤에 갑자기 전화가 연결돼 두 건물이 무사하다는

사실을 알고 겨우 현지에 들어간 게 3주 뒤였습니다.

믿을 수 없었지만 이시노마키는 주변의 지면 전체가 내려앉은 탓에 기타카미가와강의 수위가 1미터나 올랐습니다. 저는 '노아의 방주'를 떠올렸습니다. 그만큼 세계가 끝난 것 같은 광경이라고 느꼈습니다. 기타카미가와운하교류관은 건물 바로 뒤까지 지진해일이 밀어닥쳐 대지 전체가 액체 상태가 됐고 주변 인도는 엉망이 되어버렸습니다. 건물에는 기적적으로 물이 들어오지 않아 큰 피해는 없었지만, 우연히 운이 좋았던 거라고 생각합니다.

한신아와지(阪神·淡路)대지진 때는 2주 뒤에 현지를 돌아다녔는데 미디어에 보도된 사진이나 영상과 실제 상황에 그다지 차이가 느껴지지 않았습니다. 그러나 3·11대지진은 방문하는 장소에 따라 전경이나 피해 상황이 완전히 달랐습니다. 실제 눈으로 보는 광경과 미디어를 통해 전해주는 것과의 격차가 매우 컸던 것입니다. 특히 지진해일이 일으킨 '면(面)'의 재해는 실제 눈으로 보기 전까지는 상상조차 할 수 없었습니다.

제가 가장 충격을 받은 것은 고지대에 있는 주택가에서 피해를 당한 시가지를 내려다봤을 때입니다. 고지대에서는

정리된 것과 쓰레기, 선과 악,
또는 삶과 죽음을, 우리는 나눠서
생활해왔지만, 그곳에는 그것을
초월한 모습이 있었습니다.
인간 생활의 세부적인 모습이
사라졌을 때의 파편이 자연물로
보일 정도로 분쇄된 모습에
말을 잃은 저는 건축가로서
일종의 임사체험에 가까운 경험을
한 것 같았습니다.

3·11대지진 이후 도호쿠에서. 그 현장은 정리된 것과 쓰레기, 선과 악 등
이분법의 세계를 초월한 모습이었다.

전형적인 20세기형 주택이 아무 일 없었던 것처럼 늘어서
있었습니다. 도로에는 금 하나 가지 않았습니다. 하지만 그
곳에서 아래를 보면 도시 그 자체가 적갈색 파편으로 철저
하고 완전하게 분쇄되어 있었습니다. 그 두 경관 사이에 격
렬한 격차가 있었고 모든 게 비연속적이었습니다.

앞에서 말씀드린 기로잔전망대를 설계했을 때는 언덕 위

에서 '보는 것'과 그곳에서 '보이는 것' 가운데 어느 쪽에 강도
가 있는지, '보는 것'과 '보이는 것'의 관련성을 제 안에서 꽤
열심히 생각했습니다. 하지만 이시노마키의 언덕에서 내려
다봤을 때 그런 생각도 무력감 저편으로 모두 날아갔습니다.

　보통, 인간 생활의 장은 기본적으로 지저분해서 관념적
이나 로맨틱한 것 등이 개입할 여지가 없습니다. 자신의 침
상 주위를 생각해보면 그렇죠. 마을도 마찬가지입니다. 정연
하고 아름다운 거리란 환상이고 사람이 밀집한 시가지라면
생활이 쌓여 깨끗할 수가 없습니다. 하지만 언덕 위에서 거
리를 두고 본 이시노마키 시가지의 와해는 전혀 더럽게 보
이지 않았습니다. 오로지 조용했을 뿐입니다.

　정리된 것과 쓰레기, 선과 악, 또는 삶과 죽음을, 우리는
나눠서 생활해왔지만, 그곳에는 그것을 초월한 모습이 있있
습니다. 인간 생활의 세부적인 모습이 사라졌을 때의 파편이
자연물로 보일 정도로 분쇄된 모습에 말을 잃은 저는 건축가
로서 일종의 임사체험에 가까운 경험을 한 것 같았습니다.

3·11대지진 이후 재건을 위한 영화제에서.

인류사를 바꾼 리스본대지진

이시노마키에서는 피곤함에 절어 도쿄로 돌아왔습니다. 그 산산이 부서진 풍경이 눈에 선했습니다. 건축이 이렇게 약하고 허무한 것이라고는 생각하지 못했습니다. 우리가 만들어온 건축이란 게 무엇이었을까 매일 생각하게 되어 과거의 대지진을 여러모로 조사해봤습니다. 그리고 건축 역사가 대지진을 전환점으로 크게 선회했다는 점을 발견했습니다.

인류사를 훑어보는 속에서도 역사를 크게 바꾼 것은 1755년 11월 1일에 일어난 포르투갈의 리스본대지진입니다. 리스본대지진의 사망자는 5-6만 명으로 전해지고 있습니다. 당시 세계 인구 규모가 7억 명이라고 알려진 상황이니 현재로 치자면 50-60만 명이 사망했을 정도의 충격이었죠. 이 정도의 사망자가 나온 재해였으니 신이 인류를 버린 게 아닐까 할 정도의 충격을 줬습니다. 그 절망으로부터 근대과학과 계몽주의가 시작됐고, 같은 세기 후반에 일어난 프랑스혁명조차 그 근원이 리스본대지진에 있다고 생각하는 사람도 있습니다.

재해로부터 인류를 지키기 위해 인류가 발명한 '대(對)재해 시스템'의 별명이 '문명'이 아닐까 생각하기 시작했습

니다. 다시 말해 재해가 없다면 사람들을 지키는 데는 '신'이면 충분합니다. 사실 리스본대지진 이전의 중세 유럽은 신이인간의 생명과 인생을 규정하는 시대였습니다.

대 재해 시스템으로서 '문명'의 중추를 담당해온 게 다름아니라 '건축'입니다.

재해로 생명의 위기를 느꼈을 때 사람들이 우선 의지하려고 하는 것은 생명의 위기를 확실히 물리쳐주는 쉼터로서의 건축입니다. 인간 본성이 '강한 보금자리를 만드는 것'에목숨을 거는 거겠죠. 같은 문명이라도 과학과 사상, 철학은건축과 비교하면 즉각적으로 드러나는 효과가 적고 간접적이어서 그곳에 담긴 생명 유지 기능은 알기 어렵습니다. 재해로부터 생명을 지키기 위해 우선 강하고 합리적인 건축이한시라도 빨리 필요로 했습니다. 리스본대지진의 공포에서근대건축과 근대도시계획이 시작됐다는 주장은 3·11대지진이 일어난 뒤의 우리에게는 무척 설득력을 가졌습니다.

그 공포에 가장 민감하게 반응한 게 건축 세계이고, 그 가운데에서도 '비지오네르(Visionnaire, 환시자)'라 칭해진 프랑스인 전위 건축가 일군이 있습니다. 그들은 당시도 그리고지금 봐도 극히 독창적이고 새로운 건축과 도시의 드로잉을

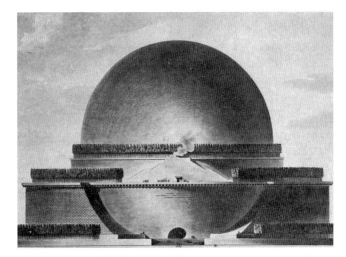

뉴턴기념당 계획안. 비지오네르파의 에티엔느 루이 불레(Étienne-Louis Boullée)의
1784년 드로잉.

그렸습니다.

　비지오네르는 기존 도시에서 동떨어진 토지에 그때까지
세계의 건축을 옭아맨 바로크양식과 로코코양식의 장식을
배제한 단순한 상자를 발상했습니다. 오늘날이라면 이런 단
순한 상자형 건축은 특별할 게 없습니다만, 바로크양식과 로
코코양식이 건축의 규칙이었던 시대에 그 전위성은 두드러

질 수밖에 없었습니다.

바로크와 로코코시대까지 건축의 장식이란 일종의 주술, 액막이 같은 것으로, 장식에는 신이 자신을 지켜주리라는 인간의 애매한 희망이 담겨 있었습니다. 그러나 비지오네르가 그린 구체와 직방체의 건축은 그 같은 희망과는 대조적으로 엄밀한 기하학에 지배됐습니다. 다시 말해서 그들은 신 대신 '과학'이라는 새로운 지혜를 이용해 강한 건축으로 약한 자신들을 지키려는 것이었습니다.

그렇다고 비지오네르의 합리적이고 과학적인 건축이 곧바로 실현될 수는 없었습니다. 실현까지는 과학, 사상과 철학, 정치 등 여러 조건의 성숙이 필요했습니다. 그런 탓에 200년의 세월이 걸렸고 마침내 20세기 초에 르코르뷔지에와 그 일단에 의해 콘크리트와 철로 만들어진 모더니즘건축이라는 형태로 지상에 모습을 드러낸 것입니다.

죽음을 잊고 싶은 도시

일본에서는 1923년의 간토대지진이 리스본대지진과 같은 역할을 담당했습니다. 목조 단층집과 2층집으로 가득 메워

진 도쿄는 이때 불바다가 되어 10만 명이 희생됐습니다. 이 비극을 계기로 일본의 도시는 '불연(不燃)도시'를 향해 크게 선회했습니다.

마침 유럽과 미국에서는 모더니즘건축이 욱일승천의 기세였습니다. 간토대지진에 이어 제2차 세계대전의 패전으로 일본인은 더욱 자신을 잃었습니다. 콘크리트와 철을 사용하면 미국을 쫓아갈 수 있다는 콘크리트신화가 사람들을 지배해 그때까지의 목조문화를 버려버렸던 것입니다. 건축가 모두가 콘크리트와 철의 신자가 됐습니다.

강하고 합리적인 건축은 도시의 물가까지 대지를 찾아 확장을 계속했습니다. 강하고 합리적인 건축물을 계속 짓기 위해서는 원자력발전소도 필요했습니다. 그 끝에 대지진이 일어나고 지진해일이 우리를 덮친 것입니다. 그러나 강해야 했던 콘크리트와 철의 건축은 3·11대지진 앞에서는 잠시도 버티지 못했습니다. 게다가 방사능 앞에서는 완전히 무기력했습니다.

우리가 경험한 3·11대지진은 리스본대지진의 근대건축의 무력함을 결정적으로 드러냈다고 생각합니다. 방조제와 콘크리트 매립, 호안(護岸) 등 '강한' 건축을 함으로써 재해

로부터 인간을 지키려는 건축 의존형 사고회로가 전혀 도움이 되지 않는다는 것을 기어이 알아버린 것입니다. 근대는 합리적이고 강한 건축을 하기 위해 진화해왔다고 해도 과언이 아닐 텐데, 인간이 머릿속으로 만들어낸 합리성도 자연 앞에서는 압도적으로 무력했습니다. 피해지 현장을 보고 저는 생각했습니다. '임사체험을 거친 뒤의 건축가는 어떻게 해야 좋을까. 아직도 무언가를 지어야만 할까.'

3·11대지진 뒤 "앞으로 어떤 건축을 하고 싶은가?"라는 질문을 여러 인터뷰를 통해 받았습니다. 어느 날 제 입에서는 "종교건축을 하고 싶다."라는 답이 나왔습니다. 물론 그것은 신사나 절과는 조금 다릅니다. 제가 짓고 싶은 것은 '죽음'을 생각하게 하는 건축입니다.

간토대지진 이전의 일본 목조마을은 '죽음'을 공유하고 있었습니다. 왜냐하면 나무의 건축은, 생물은 반드시 죽는다는 것을 가르쳐주기 때문입니다. 변색하고 썩어가는 나무를 보면서 '아아, 나도 이렇게 죽겠구나.' 하고 느긋하게 느낄 수 있습니다.

한편 콘크리트와 철로 만들어진 번쩍이는 건축물을 보고 있으면, 생물이 죽는다는 것, 자신이 죽는다는 것을 잊고 맙

니다. 20세기 미국인은 죽음을 잊게 해주는 디즈니랜드 같은 건축으로 도시를 메우려고 했습니다. 일본인도 그것을 흉내 내 죽음과 가까이 있던 일본의 마을도 지금은 완벽하게 죽음에서 멀어져버렸습니다.

죽음을 잊는다는 것은 자연을 두려워하지 않는다는 것과 같은 의미입니다. 죽음을 잊고 자연을 두려워하지 않으면 아무리 위험한 바닷가에도 태연하게 콘크리트와 철의 건축을 짓게 됩니다. 원자력발전소가 아무리 늘어나도 신경도 쓰지 않게 됩니다.

저 스스로가 '죽음을 생각하게 하는 건축'에 대해 분명히 의식한 것은 도쿄농업대학의 식과농의박물관(食と農の博物館, 2004)을 만들었을 때입니다. 당시 학장이었던 신지 이소야(進士五十八) 선생으로부터 "구마 씨가 낡은 건물을 지어줬으면 좋겠습니다."라는 요청을 들었을 때 '역시⋯⋯.' 하고 생각했습니다.

"건축가가 설계하는 건물은 지나치게 낡지 않아요. 하지만 생물로 말하자면 낡지 않은 건 괴물밖에 없어요."라는 신지 선생의 말은 생물을 다루는, 과연 도쿄농업대학만의 사고방식이라고 생각해 감격했습니다.

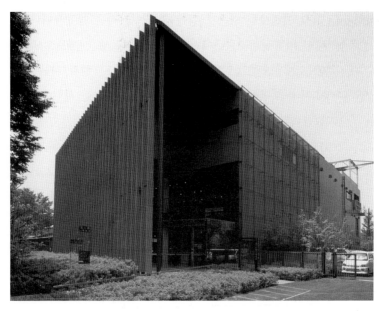

식과농의박물관. 낡은 건물을 지어달라는 도쿄농업대학의 의뢰에 대한 회답이다.
2004년 도쿄농업대학에 지어졌다.

그 이전부터 낡은 느낌이 좋다는 감각은 있었습니다. 그래서 히로시게미술관에서는 변색하는 것을 전제로 나무 지붕을 설계했던 것인데, 신지 선생의 말로 '그런가, 나는 건축에 죽음을 돌려주고 싶은 건지도 모른다.'라는 생각을 하게 됐습니다.

수없이 말한 대로 저는 미국적인 '깨끗한' 것에서 되도록 먼 건축을 찾아 헤맸습니다. 건물에 기꺼이 나무를 사용하는 게 그 일례 가운데 하나인데, 그럴 때도 결코 완성된 직후의 새것 같은 상태를 목표로 한 게 아니라 시간이 지나 색이 변해가는 상태, 썩기 직전의 모습까지 떠올리며 설계에 임했습니다. 그래도 자신이 해온 일이 충분하지 못했고, 아직도 미국적이라는 사실을 이번 경험으로 깨달았습니다.

죽음 가까이 있는 건축가

죽음을 잊으려고 했던 20세기 미국에서도 딱 두 사람, 죽음의 냄새가 나는 건축가가 있습니다. 프랭크 로이드 라이트와 루이스 칸(Louis Kahn)입니다.

라이트는 '유기적 건축'을 제창하고 코르뷔지에의 모더

니즘건축을 비판한 건축가인데, 그가 제창한 유기적 건축이 야말로 죽음을 생각하게 하는 건축이라고 저는 생각합니다. 유기적 건축을 생물의 신체처럼 구불구불한 커브로 만들어 진 건축으로 오해하고 있는 사람이 있는데, 생물의 본질은 구불구불한 게 아니라 '죽음'에 있습니다.

애당초 라이트 자체가 죽음과 가까운 인생을 보낸 사람 이었습니다. 첫 결혼에서 아이 여섯을 얻은 라이트였지만 마 흔둘에 클라이언트의 부인이었던 체이니(Chaney) 부인과 사 랑에 빠져 신용과 일을 잃었습니다. 체이니 부인과 유럽을 전전하다가 2년 뒤에 고향 위스콘신으로 돌아와 일을 재개 했지만, 이번에는 정신착란을 일으킨 고용인이 집에 불을 지 르고 도끼로 체이니 부인과 그녀가 데려온 두 아이, 제자들 까지 모두 일곱 명을 참혹하게 살해하고 맙니다.

홀로 살아남은 그는 스캔들에 휘말린 가운데 데이코쿠호 텔(帝国ホテル)의 설계를 위해 일본으로 오지만 여기서는 예 산 초과 등 여러 일로 경영자들과 잘 지내지 못해 완성을 보 기도 전에 일본을 떠납니다. 그 뒤의 인생도 거장의 이름과 는 어울리지 않는 파란만장의 연속이었습니다.

라이트 외에 또 한 사람, 죽음을 느끼게 하는 건축을 한

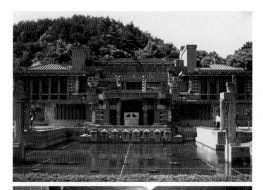

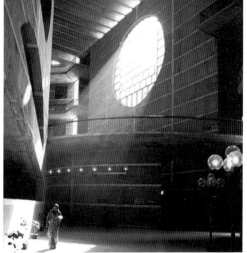

위: 데이코쿠호텔.
아래: 방글라데시국회의사당.

루이스 칸은 부모가 에스토니아에서 미국에 이민을 온 유대인이었습니다. 그 자신의 풍모도 어릴 때 당한 화상으로 젊을 때부터 이미 원숙한 박력이 있었습니다.

20세기 미국건축이 코르뷔지에와 미스가 완성한 모더니즘건축을 번쩍번쩍 갈고 닦고 표백해서, 건축으로부터 죽음을 연상시키는 일체의 더러움을 제거한 것에 반해 칸은 콘크리트를 사용해도 완성된 순간에도 나이가 들어 있었습니다.

칸은 미국에서 대표적인 작품을 몇 점 만든 뒤 인도와 방글라데시에서 중요한 일을 담당합니다. 현지 기술로는 당연히 번쩍거리는 미국식 건축은 불가능했는데 오히려 그것이 미국의 작품보다 좋습니다. 대표작 가운데 하나인 방글라데시국회의사당(Bangladesh Parliament)과 인도경영대학(Indian Institute of Management, Ahmedabad, IIMA)은 완성됐을 때부터 유적 같은 건축입니다. 방글라데시국회의사당에서는 소재로 콘크리트와 대리석을, 인도경영대학에서는 콘크리트와 벽돌을 조합해 그 장소에서 '살아온' 것 같은 건축을 만들었습니다.

세상에는 시공기술이 아직 발달하지 못한 장소에서 건물을 지을 때 파탄 나버리는 건축가와 오히려 더 좋아지는 건

축가라는 두 종류가 있는데, 칸과 인도에서 활동한 만년의 코르뷔지에는 그야말로 후자의 건축가였습니다. 그것은 그들이 인간의 삶과 죽음을 초월한 세계를 봤기 때문입니다. 번쩍번쩍하고 반들반들한 것으로 죽음을 은폐하려 하지 않고 모든 삶, 다시 말해 현지의 낮은 시공 수준도 포함해 받아들일 수 있는 사람들이었기 때문입니다.

이 두 사람과 같은 발상을 하지 못하고, 시공기술의 수준이 낮은 곳에서 파탄 나버리는 건축가는 현지의 시공회사에 대해 "어째서 당신들은 벽돌을 들쑥날쑥하게 쌓습니까? 어째서 이렇게 더러운 것밖에 못 만듭니까?" 하며 화를 내고, 자신이 만들어온 깨끗한 공업화 문명을 밀어붙이려고 합니다.

그런 말을 해봤자 듣는 사람은 어쩔 도리가 없어서 결국 파탄이 나는 것인데, 칸과 코르뷔지에는 인도와 방글라데시에서 일할 때 "여기서는 건축이 더러운 것이다."라는 전제를 받아들인 뒤에 건축의 아름다움으로 엮어냈습니다. 그랬을 때 건축가의 인간적인 본질이 드러납니다. 그것은 인격이라고 해도 좋습니다.

작은 것에서 출발한다

칸과 코르뷔지에는 인도와 방글라데시에서 만든, 죽음의 냄새가 나는 '더러운 건축'을 통해 20세기 공업사회를 뛰어넘는 길을 모색했습니다.

3·11대지진으로 공업사회의 한계를 그야말로 눈앞의 현실로 체험한 뒤, 제가 무엇을 할 수 있을까요.

"부흥을 위한 마스터플랜을 생각해주세요." "부흥을 위한 에코시티를 구상해주세요." 다양한 곳에서 말을 걸어옵니다. 하지만 제가 그림을 제출해도 실현을 목표로 추진되진 않습니다. 도호쿠의 부흥도, 일단 번쩍이는 주택을 지진해일이 오지 않는 고지대에 모아 짓는다는 기존의 미국식으로 이루어지고 있습니다.

냉정하게 이야기하자면 부흥을 하며 건축가에게 말을 걸어오는 이유는 알리바이를 세운다는 의미도 있습니다. 그런 의미에서 재해는 개발을 위한 절호의 알리바이입니다. 그러나 우리가 해야 할 일은 알리바이를 만드는 게 아니라 생활을 제안하는 것입니다. 그를 위해서는 부흥을 돈으로 해결하는 게 아니라 시스템을 이야기해야만 합니다. 고지대의 번쩍거리는 집에 고립되어 살 것인가, 옛날처럼 바닷가에서

serto

sta

서로가 도우면서 살 것인가, 삶의 방식에 대해 이야기해야만 합니다. 그런 이야기를 하고 싶어서 이토 도요, 야마모토 리켄(山本理顯), 나이토 히로시(內藤廣), 세지마 가즈요 씨와 다섯이 모여 머리글자를 딴 '기신노카이(帰心の会, KYSYN)'라 이름을 붙인 모임을 만들었습니다.

그러나 정치도 행정도 "얼마를 낸다."라는 돈 이야기만 해댈 뿐, 아무리 시간이 흘러도 '앞으로의 삶의 방식'에는 도

기신노카이. 동시대 여러 건축가와의 교유를 통해 어떻게 살 것인지 생각한다.

세로쓰기 측면 텍스트: 나, 건축가 구마 겐고

달하지 못하고 있습니다. 목숨을 빼앗기는 사태를 당했는데, 그렇다면 생활방식을 어떻게 바꿀 것인가. 사실은 그것이 가장 소중한데, 그 말을 할 수 없습니다. 가설주택 옆에 '모두의 집'이라는 작은 집회소를 만드는 게 최선으로, 스트레스만 쌓여갈 뿐입니다.

건축가가 그리는 '큰 그림'이 전혀 이루어지지 않는, 현실에 적용되지 않는 상황은 현대의 숙명일지 모릅니다. 물론 정치가 약해지고 불안정해진 일본의 특수한 사정도 있겠지만, 이 포스트공업사회는 점차 '계획 불가능' '도시계획 불가능'의 단계에 들어섰는지도 모릅니다. 3·11대지진 같은 큰 위기를 당해도 곤란한 상황을 타개하지 못하고 오히려 곤란이 더욱 분명하게 드러나는 느낌입니다.

그런 실망 속에서 3·11대지진 뒤에 저는 건축과는 다른 프로젝트를 시작했습니다. 도호쿠의 장인들을 응원하는 'EJP(East Japan Project)'입니다. 큰 그림을 그리는 대신 사무소의 젊은 스태프와 함께 작은 프로덕트디자인부터 시작하기로 한 것입니다.

EJP는 도호쿠 장인들과 함께 현지 재료를 사용해 작은 것을 만드는 프로젝트인데 단순히 아름다운 공예품을 만들

부수는 방법 역시 단 한 가지가
아닙니다. 수없이 많습니다.
지금 살아 있는 저는,
다른 말로 하면 서서히 죽어가고
있는 것이기도 합니다.
그처럼 서서히 죽어가는
건축물을 만드는 일을 제대로
생각하고 싶습니다.

어서는 안 된다고 처음부터 생각했습니다. 그 제품 중에 공업사회를 다음 사회로 전환하는 아이디어가 담겨 있어야만 합니다. 그것은 '불사(不死)'라는 픽션을 '죽음'이라는 리얼리티로 전환하는 아이디어입니다. 그렇다고 대단한 건 아닙니다. 에너지를 철저하게 아낀다거나 하나의 물건을 소중하게 끝까지 사용해본다는, 3·11대지진이 일어난 뒤의 새롭고 소박한 일상생활을 제시하는 것입니다.

부수는 방법도 하나가 아니다

도호쿠의 장인 수준이 높다는 것은 1990년대 도호쿠에서의 설계 경험으로 실감하고 있었습니다. 그것은 도호쿠가 계곡의 집합체인 점과 관련이 있습니다. 도쿄라는 공업사회의 중심에서 운반된 다양한 디자인, 다양한 상품도 작고 깊은 계곡까지는 들어갈 수 없었습니다. 그렇기에 오히려 작은 주름 같은 계곡 깊은 곳에서 장인들은 자신의 장소를 지켜올 수 있었습니다.

　이를테면 미야기현 시라이시시(白石市)의 손으로 뜬 재래식 와시를 만드는 엔도 마시코(遠藤まし子) 씨. 나라(奈良) 도

2013년 와시 장인과의 만남.

다이지(東大寺)의 물 긷는 의식은 매우 유명한데 그 14일에
걸친 의식에 참가하는 수도승은 '가미코(紙衣)'라는 종이로
만든 의상을 입습니다. 돌아가신 많은 사람의 유지를 이어
1995년부터 강하고 깨끗하며 새하얀 종이옷을 만들어온 게
그녀입니다. EJP에서는 엔도 씨에게 부탁해 에어컨을 켜지
않고 여름을 지내기 위한 작은 부채를 만들었습니다.

이와테(岩手)의 목공 장인들과는 '지도리(千鳥)'라는 이름
의 프로젝트를 진행하고 있습니다. 이것은 가는 나무 막대

인테리어디자인 전시회 〈밀라노살로네〉에서 만든 파빌리온.

기를 바늘이나 풀을 사용하지 않고 서로 물려 조립하는 것만으로 삼차원의 격자를 만드는 방법입니다. 옛날부터 '지도리의 격자(千鳥の格子)' '삼방 굳히기(三方固め)'라는 이름으로 일본 각지에 전해진 전통적인 기법입니다.

이탈리아 밀라노에서 이루어진 인테리어디자인전시회 밀라노살로네(Milano Salone)에서는 이 기법으로 작은 파빌리온을 만들었습니다. 그 뒤 아이치현(愛知県)의 가스가이시(春日井市)에는 GC 프로소뮤지엄 리서치센터(GC Prostho Museum Research Center, 2010)라는 치과재료를 전시하는 박물관도 설계했습니다. 기법 자체는 가는 막대기 세 개를 조합하는 단순한 원리인데 그것을 끊임없이 되풀이함으로써 큰 건축물까지 만드는 것입니다. 이론적으로는 이 작업을 한없이 계속하면 세계라는 존재에까지 도달할 수 있다는 뜻입니다.

건축물을 만들고자 하면 보통은 건축가나 건축회사라는 '프로'에 의존해야만 합니다. 콘크리트가 일반적인 재료가 되고 나서부터 프로에 의존하는 경향은 더욱 강해졌습니다.

그러나 벽돌을 쌓는 방법이라면 좀 더 간단히, 아마추어라도 건축을 할 수 있습니다. 일본의 옛날 목조건축도 콘크리트와 철로 만드는 건축과 비교하면 훨씬 간단했습니다. 모

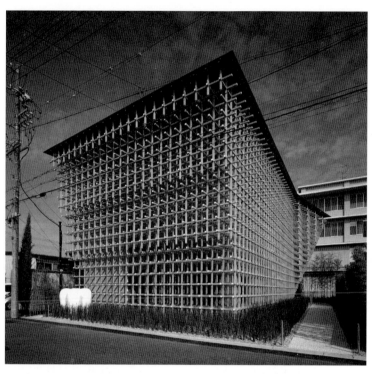

GC프로소뮤지엄 리서치센터.

양을 바꾼다며 기둥의 위치까지 움직여 칸막이를 바꾸는 것은 일상적인 행위였습니다. 저도 아버지와 함께 종종 집을 뜯어고쳤는데 애당초 목조건축은 너덜너덜해서 실컷 주무를 수 있는 겁니다.

그런 의미에서 지도리는 일종의 건축민주화라고도 할 수 있습니다. 콘크리트가 만드는 건축은 돌이킬 수 없는 건축입니다. 한번 만들면 고치는 게 무척 어려워 약해지기를 기다리는 수밖에 없습니다. 그러나 지도리에서 만드는 건축은 보수를 계속하는 건축입니다. 계속 만들기도 하고 부수기를 반복하는, 다시 말해 '죽음으로 이어지는' 건축인 것입니다.

사람이 건축물을 만들 때 의식적으로 자신들을 100퍼센트 지켜주기를 요구하는 것은 어쩔 수 없지만 실제로 우리는 그 건물이 썩어가는 과정과 함께 살아가는 깃입니다.

일본인은 오랫동안 그런 자연관을 가지고 자신들의 역사를 살아왔습니다. '그 역사적이고 풍토적인 자연관을 수용할 수 있는가, 없는가.' 또는 '다양한 재해에 응해 부수는 방법을 어떻게 디자인할 것인가.' 부흥에 대한 논의는 그런 것을 논점으로 해야 하는 게 아닐까요.

부수는 방법 역시 단 한 가지가 아닙니다. 수없이 많습니

다. 지금 살아 있는 저는, 다른 말로 하면 서서히 죽어가고 있는 것이기도 합니다. 그처럼 서서히 죽어가는 건축물을 만드는 일을 제대로 생각하고 싶습니다.

약한 건축

허무를 넘어

저는 청년 시절 지독한 비관주의자였습니다. 그 시절 제 말 버릇은 "아니지, 그건 말이야……."였습니다. 누군가가 뭐라고 이야기하면 늘 반대하는 뒤틀린 서생 같은 점이 있었습니다. 스스로 말하긴 그렇지만 단행본 데뷔작 『10택론』 같은 책도 삐뚤어져 있지 않았다면 쓸 수 없었겠죠.

건축가에게 20세기는 큰 건물을 만들면 "자, 이제 끝!"이라는, 어떤 의미에서 간단하고 느긋한 시대였습니다. 건축가는 사회에 기능과 권위를 제공하면 그걸로 되는 겁니다. 그것을 제가 비관적으로 봤다는 것은 그런 단순한 틀 속에서 20세기형의 '강한 건축'을 반성 없이 양산한 선배들의 섬세하지 못한 점을 용서할 수 없었기 때문입니다.

그러나 비관은 일종의 모라토리엄, 어리광을 부릴 수 있는 상황의 변명일 뿐입니다. 건축 현장에 던져지고 나서 제 속의 비관주의는 어느새 사라졌습니다. 현장 속에서 모든 곤란에 휘말리면서 어떻게든 해결책을 발견하고 프로젝트를 근근이 마지막까지 끌고 간다는 그 생생한 과정을 몸으로 경험하자 건축을 대하는 방식이나 삶의 방식부터 모든 게 크게 바뀌었습니다.

현재 건축가에게 요구되는 것은 건물의 형태를 만드는 게 아닙니다. 물론 자기표현 같은 사소한 것도 아닙니다. 이 힘든 시대에 대한 해결책 그 자체입니다. 가부키극장의 프로젝트도 과거부터 현재까지 모든 게 관여하는 가운데 제게 주어진 것은 '조금이라도 나은 해결책'의 제시였습니다. 최선의 해결책은 아무도 모르지만 조금 더 나아지는 것만으로도 지금의 시대에는 커다란 달성입니다. 조금이라도 나아질 수 있다면 어떻게든 건축이라는 형태가 됩니다. 그것을 위해 저는 다양한 사람의 이야기를 듣고 돌아다니고 뛰어다닙니다. 그것이 지금 시대의 건축가입니다.

건축혐오

건축의 원경(遠景)에 해당하는 '시대'와 관련된 패러다임의 전환이 명백해진 것은 21세기가 되고 나서인데 저는 1985년 거품 전야에 이미 전환이 시작됐다고 생각합니다.

　20세기에서 21세기로의 전환, 공업사회에서 탈공업사회로 세계가 전환하는 과정에서 무슨 일이 일어났는가. 공업사회의 리더로 20세기 경제를 이끌었던 건축이라는 존재가

그녀는 "프랑스어로 '건축가'라는 말은
세상 물정 모르는 바보를 뜻해요.
잘 기억해두세요."라고 얼굴을 맞대고
말했습니다. 놀랐지만 동시에 저도
모르게 "저도 그렇게 생각합니다."라고
중얼거리고 말았습니다.

이번에는 사회의 적대적인 역할로 추락한 것입니다. 20세기 건축 만능 시대에 대한 반동이 더해져 사회는 과잉이다 싶을 정도로 '건축'에 혐오감을 안게 됐습니다.

프랑스 동부 브장송의 브장송 예술문화센터는 제 사무소가 유럽 공모전에서 처음으로 따낸 프로젝트입니다. 처음 발주자였던 프랑슈콩테(Franche-Comté)의 남성 주지사는 건축에 조예가 깊은 사람으로, 공모전에서 우리가 뽑혔을 때 뱅 존느(Vin Joune)라는 현지에서 생산된 노란색 와인을 새벽까지 함께 마실 정도로 의기투합했습니다. 그런데 그때 그는 말기암 환자였던 터라 몇 개월 뒤에 세상을 떠났습니다.

뒤를 이어 취임한 여성 주지사와 처음 만났을 때를 잊을 수 없습니다. 그녀는 "프랑스어로 '건축가'라는 말은 세상물정 모르는 바보를 뜻해요. 잘 기억해두세요."라고 얼굴을 맞대고 말했습니다. 놀랐지만 동시에 저도 모르게 "저도 그렇게 생각합니다."라고 중얼거리고 말았습니다.

그녀의 말에는 오늘날의 전형적인 감정이 담겨 있었습니다. 저는 이것을 우에노 지즈코(上野千鶴子) 씨의 뛰어난 논고 『여성혐오를 혐오하다(女ぎらい ニッポンのミソジニ-)』에서 힌트를 얻어 '건축혐오'라는 이름을 붙여봤습니다. 눈치 빠른 정치

가는 이것을 능숙하게 활용해 자신의 인기를 높입니다. 이를테면 일본에서는 고이즈미 준이치로(小泉純一郎)와 민주당 정권이 이 방식으로 단번에 대중의 지지를 얻었습니다. 공공사업을 과감하게 줄여 '건축'을 적으로 돌림으로써 대중을 자기편으로 삼으려 했던 것입니다.

브장송의 여성 주지사의 말도 날카로운 프랑스식 블랙유머라고 생각해서는 안 됩니다. 그런 안일한 의견이 아니라 명확한 정치적 견제였습니다. 우선 정치가가 전임자의 업무를 부정하는 태도는 세계 어디나 마찬가지입니다. 나아가 그녀는 건축혐오를 표명함으로써 동시대 유권자에게 어필하는 것입니다.

때를 같이 해서 현지 신문은 "설계자로 선발된 일본인이 디자인을 중시해 논을 뻥뻥 쓰고 있다."라고 비판했습니다. 겨우 따낸 프랑스 프로젝트였는데 '큰일이네, 이거 끝까지 갈 수 있으려나.' 하는 생각에 제정신이 아니었습니다.

다만 건축혐오도 수시로 변하는 정세 속에서 고양이 눈처럼 격변하는 게 지금의 시대입니다. 리먼쇼크를 필두로 세계적 금융위기가 일어나자 상황은 또 변했습니다. 당시 프랑스 대통령이었던 사르코지(Nicolas Sarkozy)가 프랑스 국내

에서 이뤄지고 있는 공적 프로젝트를 100건만 우선적으로 추진하고 나머지는 전부 동결한다고 표명한 것입니다. 다시 말해 프랑스식 국정감사였습니다.

그 뉴스가 나오자마자 브장송에서는 "애써 시작된 프로젝트가 동결되는 것은 아쉽다."라는 이야기가 대다수를 차지하며 현지 여론의 태도가 바뀌었습니다. 저도 "프로젝트를 계속할 수 있도록 일본대사와 사르코지 대통령에게 편지를 써달라."는 요구를 받았습니다. 그래서 이리저리 편지를 쓰기 시작하려고 했을 때 다행히 브장송 프로젝트가 그 100건 안에 들었다는 소식을 들었습니다.

이를 계기로 여성 주지사의 태도도 확 달라져 협조적이 됐습니다. 그녀도 저희도 공통의 적이라고까지는 할 수 없지만, 공통의 문제에 부딪치자 비로소 동료가 된 겁니다. 동료가 생기지 않으면 건축 같은 큰 프로젝트는 절대로 앞으로 나아가지 못합니다. 그런 구도는 프랑스도 일본도 마찬가집니다. 건축 프로젝트란 시시각각 변화하는 세계를 반영해 계속해서 위상이 바뀝니다.

세계의 모든 정세가 관여하기 때문에 일단 모든 프로젝트에 대해 옥신각신하는 것은 피한다는 일종의 달관된 자세

가 어느새 몸에 익었습니다. 다시 말해 옥신각신하기보다 거꾸로 '이 어려운 상황이 어떤 기회가 될지도 모른다.' '이 걸로 인간관계가 강해질지도 모른다.' 같이 한두 번 더 뒤집 어 생각하게 됐습니다.

물론 프로젝트가 정말 끝나버린 경우도 있습니다. 정치적 상황이나 거래, 인간관계 등은 어차피 제 의사나 힘이 미치 지 못하는 이야기이기도 합니다. 다만 거기서 세상과의 거리 를 느끼고 모두 싫다고 던져 버리는 게 아니라 누군가의 탓 이 아니라 어떻게 해서든 마지막까지 해결책을 찾습니다. 그 런 끈질긴 습성을 몸에 익히면 오히려 옥신각신하는 과정이 재미로 여겨지기도 합니다. 이 역시 일종의 직업병이죠.

이야기가 잘 진행될 때는 '절대 이대로 끝나지 않을 거야.' 하고 늘 의심하게 되는데 실제로도 잘 끝나지 않습니다. '아, 이렇게 매끄럽게 진행되는 것은 곧 파탄이 날 조짐이다.' 같 은 직감은 적중합니다. 파탄이 어떤 형태로 올지까지는 예상 할 수 없지만 위기가 찾아오면 '아아, 역시!' 하며 안심합니 다. 그리고 "어째서 이런 일을 당해야 하는 거지?" 하고 투덜 거리면서도 그 순간부터 열심히 해결책을 생각합니다. 거기 서 재미를 느낀다는 건 역시 직업병이네요.

그래도 해외 프로젝트는 이야기가 복잡해지면 우리가 잘라내고 끝내면 된다는 일종의 단순함이 있습니다. 한편 일본은 저 자신이 그곳에서 계속 살아야 하고, 클라이언트도 일본이라는 좁은 장소에서 살기 때문에 좀처럼 딱 잘라낼 수가 없습니다. 그런 의미에서 일본 프로젝트가 가장 스트레스 쌓이는 일입니다.

　그것은 일본이 직면하고 있는 내리막길의 경제 상황만이 아니라 일본만의 '마을공동체적'인 인간관계에 기인하는 부분이 큽니다. 그래서 더 해외 프로젝트에 열성적인 부분도 있습니다. 해외 프로젝트와 일본 프로젝트를 동시에 추진함으로써 건축가로서의 정신적인 균형을 유지하는 거겠죠. 일본 프로젝트만 하면 아마도 어렵지 않을까요.

　그래서 제 일상은 하루걸러 체류 국가가 바뀌는, 평범함과는 거리가 먼 생활의 연속일 수밖에 없습니다. 이를테면 2박 3일로 프랑스에 갔다가 일단 일본에 돌아온 다음 날 다시 프랑스로 입국, 다음 날부터 이탈리아, 크로아티아에서 각각 2박을 하고 일본으로 귀국, 그다음 주에는 칠레, 미국, 캐나다를 거쳐 알바니아와 마케도니아에서 1박씩 하고 일본으

2박 3일로 프랑스에 갔다가 일단
일본에 돌아온 다음 날 다시 프랑스로
입국, 다음 날부터 이탈리아,
크로아티아에서 각각 2박을 하고
일본으로 귀국, 그다음 주에는 칠레,
미국, 캐나다를 거쳐 알바니아와
마케도니아에서 1박씩 하고 일본으로
귀국, 낮에는 나라의 현장을 보고
오사카에서 회의를 하고 밤에는
교토에서 강연회, 신칸센 막차를
타고 도쿄로 돌아와 다음 날 새벽에
중국으로 출발……

로 귀국, 낮에는 나라의 현장을 보고 오사카에서 회의를 하고 밤에는 교토에서 강연회, 신칸센 막차를 타고 도쿄로 돌아와 다음 날 새벽에 중국으로 출발……. 저 자신도 아득할 지경입니다.

'직접 만나는 것'이 필요한 이유

왜 그렇게까지 격렬하게 이동할까요. 결국 저는 영상이나 문장으로는 부족해서 생생한 것, 진짜 인간과 진짜 장소를 만나고 싶기 때문입니다. 여행을 하지 않으면 결코 진짜를 만날 수 없습니다.

해외 프로젝트에서는 상대 담당자로부터 직접 만나 이야기하고 싶다는 요청이 자주 옵니다. 그때는 만사를 제치고 현지로 달려갑니다.

이를테면 지금 스코틀랜드 던디(Dundee)에서 설계를 추진하고 있는 빅토리아&앨버트미술관 스코틀랜드분관 프로젝트는 경비를 조정하는 중요한 국면에 직접 만나고 싶다는 요청이 왔습니다. 상대는 우리 사무소가 제출한 새로운 경비 절감 안에 다름 아닌 저 자신이 만족하고 있는지 확인하고

싶었던 겁니다. 클라이언트 입장에서는 경비는 낮춰도 질은 떨어뜨리고 싶지 않습니다. 그럴 경우 "가격은 이렇게 낮추지만 그래도 설계 의도는 변하지 않습니다."라는 말을 제 입으로 직접 들어둘 필요가 있습니다.

일본에서는 일본어라는 공통 플랫폼이 있어서 전화로 해결하는 경우가 많은데 해외 클라이언트는 언어가 근본적으로 다릅니다. 저라도 안심할 수 없을 테니 더더욱 대리인에게 맡겨 놓을 수는 없을 겁니다.

커뮤니케이션을 중요하게 생각하는 것은 클라이언트뿐 아니라 스태프에게도 마찬가지입니다. 2009년에 파리 사무소를 열었는데, 그곳 스태프의 정신적인 일체감을 높이기 위해 파리 출장을 갈 때마다 꼭 함께 거리에 나가 먹고 마십니다. 사무소가 위치한 10구는 도쿄로 치면 우에노나 아키하바라 경계와 비슷한 섬유 거리로, 인도나 파키스탄 사람, 중국인 등 다양한 인종이 모인 흥미로운 장소입니다. 파리는 택시 사정이 나빠 차로 이동하려면 시간이 걸려 상당한 스트레스를 받기 때문에 파리에 있을 때는 사무소를 중심으로 걸을 수 있는 범위 안에서 호텔도 식사도 모두 마칠 수 있도록 합니다. 단골 가게는 근처 이탈리아 레스토랑으로 정

해져 있습니다. 이곳은 파리에서는 보기 드물게 아르덴페파스타(국수 속이 바늘 끝만큼 익지 않은 상태의 파스타°)를 내놓는 곳으로, 장 누벨(Jean Nouvel)이라는 프랑스 최고의 거물 건축가가 혼자 와서 자주 파스타를 먹고 갑니다.

출장 일정은 도쿄 사무소의 비서가 짭니다. 앞에서 말한 세계일주 같은 일은 선택한 항공사에 따라 갈 수 있는 도시와 갈 수 없는 도시가 나뉘기 때문에 상당한 기술이 필요한 일입니다. 저는 비서가 열심히 짜준 일정을 수행하는 것뿐입니다. 전체적인 일정을 머릿속에 넣지 않고 아침에 눈을 떴을 때 "오늘은 베이징에 있군." "오늘은 파리에 있네." 하고 최소한의 정보만 아는 식입니다. 전날 다음 날을 생각하거나 준비하지도 않습니다. 하루의 모든 일이 끝난 뒤에 결정합니다.

초속으로 판단하다

전에는 작은 수첩을 가지고 다니며 대강의 일정만 적어놓고, 하루가 끝나면 연필로 수첩의 그날 칸을 쫙 그어버리는 게 스트레스 해소법이었습니다. 1년 전부터 그 수첩조차 가

지고 다니지 않습니다. 뭘 들고 이동하는 게 부담이 되어서입니다.

컴퓨터를 가지고 다니지 않는 게 기본입니다. 꽤 많은 사람이 이 사실에 놀라는데, 컴퓨터가 없기에 오히려 저 자신을 유지하고 있는 부분이 있습니다. 제가 현재 출장지에 가지고 가는 것은 지갑과 아이패드(iPad), 그리고 스마트폰이 아닌 일본 사람들이 즐겨 사용하는 일반 휴대전화입니다. 그런 의미에서 제 업무 스타일을 바꾼 건 아이패드입니다. 2010년 봄에 아이패드가 나올 때까지는 도면을 휴대전화 화면으로 체크했는데 상당한 스트레스였습니다.

건축 도면처럼 '커다란' 걸 휴대전화 화면으로 확인할 수 있느냐는 질문을 받기도 하는데 완성예상도는 작은 화면으로도 괜찮습니다. 디자인이 괜찮은지 아닌지 정도는 알 수 있습니다. 오히려 작은 화면에서라도 즉시 알 수 있는 강한 캐릭터가 없으면 건축은 성립하지 못합니다. 하지만 도면이나 입체의 확인은 솔직히 말해 괴롭습니다. 아이패드를 쓴 뒤로는 그 화면을 보면서 휴대전화로 상대와 대화할 수 있게 돼 부담이 없어졌습니다.

노트북 컴퓨터를 사용하지 않는 게 기본 방침이어서 아

이패드도 메일이나 도면을 체크하는 데만 사용하고 적극적으로 사용하지는 않습니다. 아이패드에는 도면에 이런저런 사항을 적어 넣을 수 있는 애플리케이션도 설치되어 있지만 실제로 사용하지는 않습니다. 왜냐하면 스태프가 보내온 도면에 제가 '이를테면' 하고 넣은 선이 그들에게는 절대적인 게 되기 때문입니다. 그래서는 아이디어가 고정돼버립니다. 비즈니스 자리에서 파워포인트가 회의를 유형화해버린 것과 마찬가지 이치입니다.

같은 이유로 스태프가 지나치게 세련되고 깨끗한 드로잉을 보내오면 저는 기분이 나빠집니다. "깨끗한 그림 말고 좀 더 지저분하고 생생한 발상을 보내게. 그림으로 얼버무리지 말게!" 이렇게 호통을 칩니다.

또 하나, 생생한 것은 모형입니다. 모형을 보면 1초 만에 좋은지 나쁜지 판단할 수 있고 5초면 다음으로 넘어갈 수 있습니다. 그 속도가 아주 중요합니다. 만약 도면이라면 5초 만에 돌려보낼 수는 없습니다. 일은 초속으로 판단하고 있습니다.

스태프가 보내오는 도면을 아이패드로 열어보면 메모가 붙어 있는 경우도 있는데 저는, 읽지 않고 바로 전화를 합니

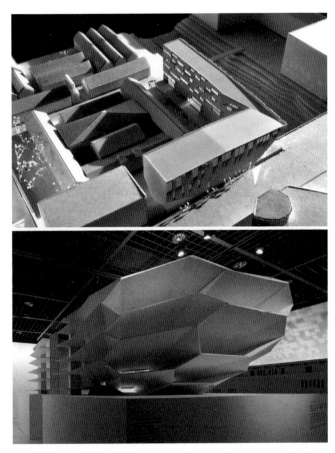

위: 엑상프로방스 음악원 모형.
아래: 그라나다퍼포밍&아트센터 모형.

다. 일일이 읽으려고 하면 응답이 점점 늦어져 시간이 흘러가 효율적으로 진행되지 않습니다. 그래서 정답이 아니더라도 일단 곧바로 의견을 던지고, 그 뒤에 의문이 남으면 또 생각합니다. 그래서 자신이 틀렸다는 것을 깨달으면 군자표변(君子豹變, 군자는 허물을 고쳐 올바로 행함이 아주 빠르고 뚜렷하다는 말°)까지는 아니지만 "조금 전에는 이렇게 이야기했는데 아무래도 아닌 것 같네." 하며 정정해갑니다.

건축은 팀플레이라서 패스를 하는 게 중요합니다. 현대 축구 역시 한 선수의 예술적인 드리블이 아니라 전체의 패스로 승부가 결정되는 시대 아닙니까.

패스 연결은 응답을 '선문답'으로 하지 않는다는 것이기도 합니다. 선문답이란 "이봐, 건축은 이런 게 아니네." 같은 말이나 "건축이란 말야······."로 시작하는 말입니다. 우리 스태프는 스태프끼리도 추상적인 논의는 거의 하지 않습니다. 그렇다고 제가 도면에 선을 그으면 발상이 굳어져버려서 "여기는 좀 더 떨어진 느낌이 좋지 않을까?" 혹은 "뚝뚝 떨어진 느낌이 부족하지 않나?" 같은 생생하지만 조금 바보 같은 지시를 계속 내립니다.

동시에 스태프에게는 설명의 훈련을 요구합니다. 제가

응답에 사용할 수 있는 시간은 택시 안이나 공항의 대기 시간, 자기 전의 시간으로 한정되기 때문에 질문의 요점을 줄이기를 바랍니다. 보고하지 않으면 안 되지만 보고가 너무 긴 사람도 안 됩니다. 제게 무슨 말을 듣고 싶은지 정리해 간결하게 연락하는 스태프는 일을 잘 합니다. 사람에게 뭔가를 '듣는다'는 것은 보고의 하나이고, 그것을 잘 쌓아서 상대를 끌어들이는 게 우수한 사람입니다.

뛰어난 인재를 간파하는 면접, 당일 설계

도쿄 사무소의 스태프는 120명입니다. 파리 사무소 외에 베이징에도 2007년부터 사무소를 뒀는데, 그곳 스태프가 각각 15명으로, 저희 스태프는 모두 150명입니다.

해외를 하루걸러 전전하는 가운데 커뮤니케이션을 유지하는 기본은 '사람을 믿는 것'입니다. 저는 사무소 스태프의 능력을 믿습니다. 믿기에 충분한 인재를 모으기 위해 저 스스로 짜낸 '당일 설계'라는 면접 방법이 있습니다. 스태프는 모두 제가 면접합니다. 지원자에게 "아침 10시까지 오게." 하고 하나의 과제를 내서 열두 시간 뒤에 그 답을 프레젠테

아틀리에에서. 빛이 잘 드는 창가에 자리가 있다.

이선하게 하는 방식입니다.

이를테면 "도쿄 오모테산도에 이런 대지가 있습니다. 그곳에 미술관이든 노인요양시설이든 건물을 설계하십시오."라는 과제를 냅니다. 답은 모형이든 그래픽이든 3D 화면이든 상관없습니다. 열두 시간이라는 시간 안에 어떤 사고를 하고 표현으로 드러내는지가 중요합니다. 당일 설계는 스태프가 급격히 늘어난 2000년 중반부터 도입했는데, 이 방법을 도입한 뒤로 스태프를 잘못 뽑는 경우가 압도적으로 줄어들었습니다.

그전에는 실패한 적도 있습니다. 건축설계사무소 면접에는 지원자가 포트폴리오를 가지고 오는 경우가 일반적입니다. 포트폴리오는 2차원 작품집인데, 요즘에는 다른 사람의 작품을 복사해서 베낀 것을 가지고 오는 사람도 있어서 정작 본인의 진짜 능력을 알 수 없습니다. 인터넷이 발전한 지금은 복제에 대한 죄책감이 옅어진 것 같습니다.

포트폴리오로 면접을 보면 설명을 잘하는 사람에게 저도 잘 속아 넘어갑니다. 설명이 뛰어난 미국인을 채용했더니 그야말로 손과 발이 움직이지 않았던 적도 있습니다.

제 마음을 움직이는 사람은 과제로 제시한 '장소'와 정면

으로 마주해 '장소'에서 문제를 추출하고 답을 이끌어내는 사람입니다. 각각의 '장소'를 출발점으로 할 수 있는 사람은 문자 그대로 땅에 발을 딛고 있습니다. 뭔가를 볼 때 위에서가 아니라 아래에서 보는 습관이 있어서 실제 프로젝트에서도 유용합니다.

반대는 평소의 망상을 그 과제에 억지로 대입시킨 사람입니다. 결국 자기중심적인 사람입니다. 학문의 세계라면 멋진 망상도 용서할 수 있을지 모르지만 현장에서는 아무 도움이 되지 않습니다.

극단적으로 이야기하자면 당일 설계에서는 그날 하루만에 만든 모형을 가지고 서 있는 모습만 봐도 채용 여부를 판단할 수 있습니다. 자기 손으로 만들어낸 모형의 존재감은 어떤 장황한 프레젠테이션보다 강하고 틀림없습니다.

조직 운영도 능력 가운데 하나

저희 같은 '아틀리에(개인 이름으로 운영하는 건축설계사무소)'는 스태프의 국적도 다양합니다. 채용시험은 수시로 이루어지고 있는데 그래도 경력자보다 대졸자를 우선시하고 있습

아틀리에에서. 스태프와의 회의.

니다. 경력자는 아무래도 그전에 일했던 회사에서의 경험을 내세우며 으스대는 느낌이 있기 때문입니다. 그러면 사무소 안에 이상한 상하관계가 생기고 아랫사람이 윗사람에게 자유롭게 이야기할 수 없게 됩니다.

　건축설계사무소에서는 '매사를 자유롭게 이야기하는 게' 가장 중요하다고 생각하기 때문에 그것을 훼손하는 사람은 들이고 싶지 않습니다. 다만 경력자에도 예외가 있습니다.

해외 사무소에 있던 사람의 경우는 일본 사무소가 처음이라서 참신한 마음으로 시작할 수 있고, '나는 다 알고 있다'는 분위기도 풍기지 않습니다. 일본 조직을 경험하면 자기도 모르는 사이에 일본 특유의 샐러리맨적인 성격이나 상하관계 같은 감각을 익히게 되는지도 모릅니다.

또 최근의 경향인지 당일 설계를 할 때 모형을 두 개나 만들어오는 사람도 있습니다. "나는 이런 것도 가능하고, 저런 것도 가능합니다. 그러니 구마 씨가 좋아하는 것을 선택하세요."라는 것인데, 이 또한 조금 이상한 경향입니다. 그것은 서비스 정신이라기보다는 모든 것에 책임을 지지 않으려는 마음의 표현으로 일본 사회의 위험 회피 관습이 여기까지 침투했나 싶어 어이가 없습니다.

건축이란 '최종적으로 나는 이렇게 생각한다'는 책임을 질 각오가 있어야 성립합니다. 채용하는 쪽도 그 사람의 최종적인 판단과 각오를 보려는 겁니다. 그런데 두 가지 안을 가지고 와서 "어느 쪽이 좋나요?" 하고 물으면 이미 그것만으로 이쪽은 차갑게 변하고 맙니다.

아틀리에에서 일하고 싶은 사람은 종신고용이나 안정성을 바라는 게 아니라 언젠가 독립한다는 마음이 있는 사람

입니다. 그런 의미에서는 스태프 모두는 회사원이 되지 않는 걸 지망하는 것입니다. 그래서 "배우러 왔습니다." 같은 태도로 오는 것도 곤란합니다. 우리는 클라이언트를 위해서도 물론이지만, 후세에 남을 건축을 만들기 위해 자신들의 한정된 시간을 바치는 것이기 때문에 항상 엄격한 시간 운영과 큰 책임이 생깁니다.

일본인은 '공부하는 자세'를 존중하지만 건축설계사무소는 학교가 아닙니다. 이를테면 우리 사무소에서 5년 동안 있으면 그동안에 스태프로서 책임을 가져야 한다는 사실도 확실히 자각해야 합니다.

그런 동기를 확립시키는 것이야말로 제 책임입니다. 끊임없이 높은 목표를 제시하고 건축을 대하는 자세를 보여야만 합니다. 보이는 것만 아니라 그 높은 목표를 말로 전해야만 합니다. 미디어 취재에 응하거나 책을 내거나 사무소와 현장 어딘가에서 중얼거리든 모든 기회를 통해 내 자세를 말로 되풀이해야만 합니다. 마오쩌둥(毛泽东)도 어딘가에 "혁명가는 이상을 끊임없이 이야기해야만 한다."고 적었죠.

욕먹고 싶지 않아요

저는 지금 학교에서 학생들을 가르치는데, 건축계 후학들에게는 계속 "일본에 있으면 안 된다."라고 말하고 있습니다. 학생은 세계화의 흉포함과 관리사회의 엄혹함도 아직 피부에 와닿지 않습니다. 일본에서 대학을 나오면 자동으로 과거의 스타처럼 자유롭게 그림을 그릴 수 있는 건축가가 될 것처럼 생각하게 됩니다. 수없이 이야기했듯이 그런 시대는 이미 먼 과거로 사라졌습니다. 건축 교육을 받으면 자동으로 건축가가 된다는 생각 자체가 애당초 안일한 환상인데, 일본사회의 결정적인 변화에 젊은 친구들은 아직 눈뜨지 못했습니다.

요즘 학생에게는 두드러지는 경향이 있습니다. 건축이라는 분야를 선택한 사람조차 표현에 나서려고 하지 않습니다. 자기 내면을 슬쩍 드러낸 과제를 제출해 선생에게 조금이라도 비평을 받으면 그 자리에서 상처를 입고 "이젠 됐습니다." 하며 물러납니다. 하지만 건축뿐 아니라 어떤 직업이든 한 분야를 끝까지 파고들 생각이라면, 어떤 시대라도 다른 사람의 비판을 받는 일은 필연입니다. 게다가 현실의 모든 부분과 연결된 게 건축입니다. 그런 다양한 것을 받아들이는

부분에 대해서는 모두 엉거주춤합니다.

그래서 그들에게는 "브장송이 이렇게 되고 말았지."라거나 "가부키극장이 이렇게 힘들어."라고 저 자신이 당한 지독한 일을 수시로 이야기하고 있습니다. 그에 따라 건축가에게 상처를 받고 입히는 게 얼마나 중요한지를 전하고 싶습니다.

선생이 되면 대체로 자랑을 하고 싶다고 해야 하나, 아무래도 자신을 성인처럼 여깁니다. 너덜너덜한 부분은 감추고,

호샤쿠지역을 위한 스케치.

자신이 얼마나 영리하게 성공했는지를 잡지 기사처럼 말하고 싶어집니다. 그래서 건축을 지망하는 학생도 눈이 멀어 세상이 알아주는 건축가는 모든 게 자연스럽게 성공의 계단을 올랐다고 착각하고 맙니다.

사실 제 앞세대에서 활약한 건축가들도 자신에 대해 이야기할 때 힘든 부분도 드러내놓고 말합니다. 건축을 한다는 행위는 확실히 표현이나 창조의 발로지만, 한편으로 환경에 대한 짐이자 장소의 기억을 소멸시키는 일종의 범죄성도 있습니다. 그런 자기 행위에 대한 회의를 조금도 가지지 않은 채 세상을 향해 발언하면 말도 안 되는 해악을 끼치는 게 됩니다.

건축가의 현실이란 무용담처럼 이야기할 게 아닙니다. 혹시 클라이언트나 세상으로부터 어려운 일을 당한다면, 그것은 건축가에게도 원인이 있기 때문입니다. 저는 착각하고 싶지도 않고, 젊은이들에게 착각을 불러일으키고 싶지도 않아서 "자네들이 목표로 하는 건축가라는 직업은 이미지와는 전혀 달리 엄청나게 힘드네."라고 말하며 저 스스로 겪은 어려운 경험과 다른 사람을 곤경에 몰아넣었던 경험을 되도록 구체적으로 전하려고 합니다.

행복한 자기회의

전공투(1960년대 일본학생운동을 이끌던 전학공투회의의 준말°)
세대 뒤에 등장한 세대인 제 앞에는 강력한 베이비붐세대가
있습니다.

그들은 20세기 공업사회에 대한 비판을 시도했지만, 일
방적으로 이타적인 것들을 주장한 그들의 논리 구조는 실
은 지극히 미국적입니다. 우선 인간의 약함을 인정하지 않
는 부분이 미국적입니다. 저는 학생 때부터 그들이 주장하
는 유토피아적 사회관에는 도무지 따를 수가 없다고 생각했
습니다. 유토피아는 모든 사람을 구원할 것처럼 이야기하지
만 실은 또 다른 배제와 차별을 동반하며 새로운 약한 사람
들을 생산합니다.

전공투의 유토피아주의에 대해 저는 고등학교 때부터
'세상을 대충 놔두는' 방식으로 약한 사람들을 위한 사회를
만들 수 없을까 막연하게 생각했습니다. 그들의 좌절을 보고
이기와 이타로 이분하는 게 아니라 훨씬 복잡하게 얽혀 있
는 것이야말로 사람이 사는 본질이라고 이해했습니다. 같은
세대이고 대학 때부터 친구인 세지마 가즈요(妹島和世) 씨와
도 그런 포스트전공투적인 감각을 공유하고 있습니다.

논쟁을 하면 대체로 유토피아론이 이깁니다. 세상을 대충 놔두자고 이야기하면 "그게 뭐야?" 합니다. 그래서 젊은 시절의 저는 비관주의로 전공투세대에 대항했던 겁니다. 그 비관주의가 현장과 만나 '세상을 대충 놔두는' 방식으로 변한 것인데, 그 방식은 근성이 없으면 좋은 건축을 할 수 없습니다. 이상하게도 전공투세대에는 건축가가 없습니다. 논쟁이나 토론에는 강해도 실제로 건축을 하는 데는 적합하지 않은 겁니다.

반대로 요즘의 젊은 건축학도는 논쟁에도 그다지 흥미를 보이지 않고, 건축 일을 할 때 직면하는 어려움도 버리고 '눈에 띄는 작품을 하나 만들어 예술가가 되어 세계에서 잘 팔리면 그만'이라는 간단한 꿈을 꾸고 있습니다. 젊음에서 오는 낙천성이라고 하면 그럴지도 모르지만, 거기에는 전공투세대와는 또 달리 자기회의가 부족하다는 게 느껴집니다.

애당초 자기회의 자체가 어떤 과도기의 산물 같다는 생각도 듭니다. 우리 세대로 말하면 전공투적인 것들이 무너져가는 걸 봤기 때문에 자기회의도 자기부정도 생겼습니다. 그런 시대적 조건이 자기회의의 발상에 필요한 게 아닐까 생각합니다.

그런 의미에서 요즘 젊은 사람들은 공업사회의 틀이 무너지는 가운데 필사적으로 살아남기 위해 자기회의를 할 틈도 없겠죠. 아이러니한 말이지만 자기회의가 가능했던 저는 고도경제성장기에 자랐으니 아직은 여유가 있던 세대였을지도 모릅니다.

지금의 저는 지독한 낙천주의자인데, 이 복잡하고 가혹한 현실에서 살아남기 위해 비관주의를 통과한 것은 쓸모없는 일이 아니었다고 생각합니다.

반상자의 집대성

아오레 나가오카. 나가오카시. 2012년.

제 이야기도 이제 거의 끝나갑니다. 그 가운데에서 최근 일본에서 담당한 건축, 나가오카시(長岡市)의 시청사 시티플라자 아오레 나가오카(シティホールプラザ·アオーレ長岡, 이하 아오레 나가오카)에 대해 이야기하고 싶습니다.

아오레 나가오카는 제가 몰두한 반(反)상자, 반콘크리트가 집대성된 건축으로, 건물 자체만이 아니라 그 과정까지 포함해 매우 흥미로운 경험이었습니다.

입지는 나가오카역(長岡駅) 앞입니다. 이전의 나가오카시
청은 마을에서 벗어난 곳에 세워진 콘크리트 상자였습니다.
20세기 공업시대의 공공건축은 마을 중심에서 밖으로, 밖
으로 나갔습니다. 확대의 시대와 함께 커진 공공건축을 위
해서는 마을 밖의 넓은 대지가 필요했던 것입니다. 논밭을
없애고 큰 주차장을 만들고, 그 가운데 콘크리트 상자를 만
든다는 방법이 일본 전국에서 채용됐고, 물론 나가오카시도
그 예외는 아니었습니다.

그러나 그 상자로 마을의 삶은 파괴됐습니다. 시청과 마
찬가지로 마을 외곽에 지어진 슈퍼마켓도 상가의 공동화를
초래해 중심부는 언제부터인가 쇠퇴해버린 서글픈 장소로
변해버렸습니다.

그 이전으로 거슬러 올라가도 나가오카는 역사상 여러
차례 뼈아픈 일을 당한 땅입니다. 막부 말의 보신전쟁(茂辰
戦争)에서는 막부 소재지인 나가오카번(藩)이 관군과 처절
한 싸움을 벌여 참패합니다. 메이지시대가 되면 제재의 의미
로 나가오카성은 해체되고 그 유적지는 역이 됐습니다. 나
가오카 사람들에게 얼마나 슬프고 고통스러운 과정이었을
지 상상이 갑니다.

2004년에 일어난 주에쓰(中越)대지진에서도 이곳은 큰 피해를 받았습니다. 야마코지(山古志)에 가면 지금도 땅이 갈라진 채 방치되어 있습니다. 시커먼 흙이 드러난 땅의 갈라진 틈을 봤을 때 왠지 과묵하고 맷집 강한 나가오카 사람들이 떠올라 절로 눈시울이 뜨거워졌습니다.

이 과묵하고 맷집 강한 나가오카 사람들은 시청을 재건축하면서 이런 시대의 흐름을 반전시키겠다고 결심했습니다. 우선 입지를 마을 외곽에서 중심부로 되돌려 마을 자체를 재생하려고 마음먹은 겁니다. 새로운 입지로 선택된 나가오카역 앞은 예전에 나가오카성이 있었던 유적지입니다. 마을 가운데 있던 에도시대의 나가오카성은 마을 사람도 자유롭게 드나들 수 있는 개방적이고 민주적인 성으로 유명했다고 합니다. 나가오카시청의 재건축은 그런 나가오카의 역사를 재생한다는, 나가오카 사람들의 자긍심이 걸린 부활 프로젝트였습니다.

우리가 공모전에 제안한 안은 그야말로 외관이 없는 건축이었습니다. 무슨 소리인가 하고 생각할지도 모르지만, 요컨대 건물을 인접한 땅과 딱 붙여 지어서 어디에서도 외관이 보이지 않는 것입니다.

그것은 외관이 두드러지는 게 중요했던 20세기 공공건축에 대한 일종의 이의 제기입니다. 20세기 공공건축에서는 위의 권위를 드러내기 위해 건축의 자기주장이 중요했는데, 그런 것은 더는 필요하지 않습니다. 오히려 부끄러운 일일 뿐입니다.

그러면 21세기 건축에서 가장 중요한 것은 무엇일까요? 가부키극장과 마찬가지로 나가오카에서도 저는 자문자답을 되풀이했습니다. 시청사라는 '물질'을 통해 그곳에 어떤 '인연'을 쌓을 수 있을까. 이를테면 지진 피해가 일어나 물질이 산산이 부서져 시들어버린 뒤에도 더더욱 그 땅에 남을 인연을 구축할 수 있는 건축에 대해 내내 생각했습니다.

아래에서 보는 시선에서 생기는 인연

아오레 나가오카에서는 외관을 없애는 대신 커다란 중정(中庭)을 만들어 그곳에 '보이지 않는 온기'를 실현하는 게 우리의 도전이었습니다. 사진으로 찍히지 않는 온기, 영상에 찍히지 않는 걸 만들고 싶었습니다. 구체적으로는 시청사라는 큰 공간 안에 내장과 같은 봉당(封堂)을 만들었습니다.

나, 건축가 구마 겐고

아오레 나가오카. 아리나, 나카도마, 시청이 하나가 된 시민교류의 거점. 아오레는 지역 사투리로 '만나자'는 뜻이다. 2012년 니가타현 나가오카시에 지어졌다.

'나카도마(ナカドマ)'라는 이름이 붙여진 그곳 바닥은 흙을 굳혀서 만들었습니다. 흙을 통해 대지와 연결되는 감각은 인간의 정신 자체를 바꿉니다.

벽에는 최대한 나무를 사용했습니다. 그것도 시청사가 자리 잡은 곳에서 15킬로미터 범위 안에 있는 숲에서 가져온 에치고스기(越後杉) 삼나무만 사용하겠다고 우리는 선언했습니다. 그 나무는 마디가 많고 표면에 거친 껍질이 붙어 있는데다 폭도 저마다였습니다. 거칠고 저마다인 그 질감이야말로 건축을 따뜻하게 하고 사람들의 인연을 환기합니다. 거만한 건물 외관이 사라지고 중정에 있는 흙과 나무의 질감만이 남는다. 그것이 제가 의도한 것이었습니다.

중정을 만들고, 봉당을 설치하고, 현지에서 생산된 나무를 사용하면 인연이 생기느냐고 물으면 그리 간단하지 않습니다.

이 프로젝트에서는 시민이 건물 어디에서 무엇을 하고 싶은지, 그를 위해서는 어떤 공간, 어떤 장소가 필요한지에 대해 현지 사람들과 수없이 워크숍을 했습니다. 워크숍을 할 때는 실제 크기의 50분의 1이라는 상당히 큰 모형을 준비했습니다. 보통 이 정도 규모의 건축이라면 모형은 100분

아오레 나가오카. 건축물에 생긴 인연은 그것이 사라진 뒤에도
사람들의 마음속에 계속 살아 있다는 것을 보여준다.

숙제를 하는 중학생과 고등학생,
매일 수다를 떨러 오는 할아버지와
할머니. 나카도마에는 이미 이런
단골손님이 생겼습니다. 건축물이라는
물질은 언젠가는 썩어서 못 쓰게
됩니다. 그러나 이곳에서 생긴
인연은 사람들의 마음속에 계속
살아 있습니다.

의 1, 또는 200분의 1 크기를 만듭니다. 50분의 1은 이례적인 크기로, 가지고 오는 것도 어려웠지만, 논의가 추상적이 되지 않기 위해서는 이 크기가 필요했습니다.

모형이 없는 워크숍에서는 아무래도 논의가 추상적이고 형이상학적이 됩니다. "원래 시민은 이런 것이다."라거나 "원래 공공건축이란 이래야 한다." 같은, 눈앞에 펼쳐진 나가오카역 앞의 흙냄새 나는, 피할 수 없는 현실을 지나쳐 논의만 멋있게 흘러가는 겁니다.

하지만 모형이 있으면 "이 중정에서 미니콘서트를 하고 싶다.", "이 방에서 다도교실을 열고 싶다." 같은 구체적인 이야기가 나옵니다. 당사자들의 요구가 논의의 추상성과는 관계없는 생생하고 현실적인 말로 이루어집니다. 그 현실적인 말이 집적된 끝에 생생한 건축이 생기는 것입니다. 그것이야말로 3·11대지진 이전부터, 모든 게 없어져도, 사라질 수 없는 인간끼리의 유대감을 창조하는 방식이 아닐까 조용히 모색해왔는데 나가오카의 시민워크숍에서 그 힌트를 배웠다고 생각합니다. 건축은 위에서 만들어지는 게 아니라 아래부터 만들어가는 것, 그 가장 중요한 것을 나가오카에서 설계를 하면서 배울 수 있었습니다.

대화가 쌓이고 쌓인 덕분인지 아오레 나가오카는 완성한 뒤에 우리의 기대를 훨씬 넘어 시민의 사랑을 받았습니다. 시청사가 4월에 완성된 뒤 나가오카 시장으로부터는 매일 밤 전화가 옵니다. "구마 씨, 오늘도 시청에 많은 사람이 모였습니다. 이유는 모르겠는데, 나카도마에 사람들이 잔뜩 모여 돌아가질 않네요."

숙제를 하는 중학생과 고등학생, 매일 수다를 떨러 오는 할아버지와 할머니. 나카도마에는 이미 이런 단골손님이 생겼습니다. 건축물이라는 물질은 언젠가는 썩어서 못 쓰게 됩니다. 그러나 이곳에 생긴 인연은 사람들의 마음속에 계속 살아 있습니다.

디스커뮤니케이션이야말로 커뮤니케이션이다

나가오카에서는 '시'나 '시장'과 파장이 잘 맞았습니다. 프로젝트 리더였던 모리 다미오(森民夫) 시장은 1급 건축사이자 철저한 현장주의자, 리얼리스트였습니다. 그런 점이 저와 비슷해 서로 맞았던 것 같습니다.

1990년대부터 20년 이상의 교류 속에서 네 채의 건축물

을 설계했던 고치현(高知県)의 유스하라정(檮原町)과도 정말 파장이 잘 맞습니다.

유스하라정을 방문한 계기는 1948년에 세워진 목조 연극 오두막 유스하라극장(ゆすはら座) 보존운동의 협력을 고치현 출신 친구에게 부탁받았기 때문입니다. 보존운동에 관여하면서 마을 사람들과 사이가 좋아져 그곳에서 마을 건축을 하게 됐습니다. 구름위의호텔(雲の上のホテル, 1994)을 시작으로 지속적인 교류 속에서 유스하라정마을사무소(檮原町役場, 2007), 우든브리지뮤지엄(木橋ミュージム, 2010), 마르셰유스하라(マルシェ·ユスハラ, 2010)가 이제까지 완성됐습니다. 지금도 유스하라정을 방문할 때마다 친척집에 올 때처럼 환대를 받으며 마시러 다닙니다. 불가사의한 인연이라고 느낍니다만, 고치현 출신의 할머니가 맺어준 인연이 아닐까 합니다.

그렇다고 파장이 맞는 게 좋은 건축의 절대적인 조건은 아닙니다. 관계자와 파장이 맞지 않아도 재미있는 건축이 되기도 합니다. 그런 의미에서 디스커뮤니케이션(discom-munication)의 효용이 확실히 있다고 느낍니다. 이야기가 잘 맞지 않는 프로젝트에서 "스트레스 쌓이네." 하고 말하면서도 다름 아닌 저 자신이 디스커뮤니케이션 상태를 즐기는

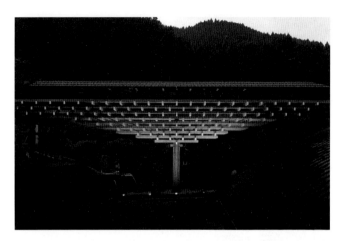

우든브리지뮤지엄. 각 공공시설을 연결하는 통로 겸 갤러리로 숙박시설을
포함하고 있다. 2010년 고치현 유스하라정에 지어졌다.

부분도 있습니다.

　디스커뮤니케이션에 부딪혔을 때는 그 상황을 문장으로
바꿔보면 자기 생각을 정리할 수 있고 그것을 미디어를 통
해 발표하면 생각지도 못한 공감을 불러일으키기도 합니다.
디스커뮤니케이션은 건축가만이 아니라 세상 사람 모두가
일상적으로 체험하는 일인데, 그에 따라 건축가라는 얼핏 세
상과는 관계없어 보이는 존재도 갑자기 친근하게 느껴지는

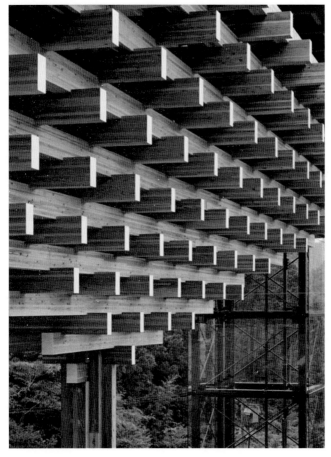

우든브리지뮤지엄. 아래에서 올려다본 것.

모양이겠죠.

디스커뮤니케이션이 아니라 유토피아나 '세상을 대충 놔 두는' 방식의 대립도, 이기와 이타의 대립도 그 뿌리에 있 는 명제는 같습니다. 명제에 따른 갈등은 건축을 하는 사람 도 하지 않는 사람도 익숙해서, 제가 경험하는 곤경 속에서 탄생한 건축은 제 안의 다양한 갈등과 극까지 치달은 대립 의 기념비 같은 겁니다. 세상을 향해 내심을 표명하는 것은 무척 부끄러운 일이지만 결국 저라는 건축가는 그런 행위에 관심이 있는 사람입니다.

진지하게 즐거움을 즐기다

제 말이나 글은 아무래도 조금 어려워서 건축 쪽이 아닌 사 람들, 다시 말해 압도적인 다수에게는 이해하기 어렵다는 소리를 듣습니다. 하지만 지금은 조금 바뀌었습니다. 이를 테면 가부키를 이야기해도 '추상론이 아니라 가부키극장을 배우의 집으로 생각하면 어떨까.'처럼 좀 더 현실적으로 다 가갔습니다.

문화성이나 예술성 같은 유산도 있지만, 배우가 가장 신

경 써야 하는 것은 '결국 자신이라는 브랜드를 어떻게 확립할 것인가.'라고 생각합니다. '자신이라는 개인 브랜드를 어떻게 확립하고 어떻게 활동할 것인가.' 저는 그 점에 강하게 공감했습니다.

자기 브랜드를 확립하고, 그것을 죽을 때까지 보수하며 활동하려고 할 때 그 모범이 되는 하나가 가부키 배우의 생존방식이 아닐까요. 그들은 무대를 끝내고 완전히 녹초가 돼도 대기실을 찾은 손님이 있으면 깊이 고개를 숙이며 "감사합니다." 하고 말합니다.

세상을 떠난 나카무라 간자부로(中村勘三郎) 씨와는 함께 술을 마시면서 새로운 가부키극장의 상태에 대해 다양한 이야기를 나눴습니다. 그때 보고 들은 모습을 통해 '아아, 가부키 배우는 건축가와 똑같구나.' 하고 수없이 생각했습니다.

개인의 확립은 앞으로 샐러리맨사회가 무너진 뒤 일본인 모두가 나서야만 하는 큰 과제입니다.

가부키라고 해도 과거의 커다란 유산이 있는 가운데 개인을 일으켜 세운 사람들이 다음 바통을 이어받는 것이지, 본래 과거의 유산에 의존해 벌어먹을 수 있는 세상이 이미 아닌 겁니다.

저 같은 사람도 강연이 끝나면 학생들이 사인을 원하는 데 중국 같은 곳이라면 그것도 큰일이 됩니다. 노트에 사인을 해달라는 말은 아직 그런대로 괜찮습니다. 더 심한 일은 메모지를 쭉 찢어 내놓거나 강연회 입장권을 가지고 와서 "여기에 사인해주세요." 하기도 합니다. '야, 이거 정말!' 하고 마음속으로 한마디 하지만, 그런 학생들을 상대로 강연하고 함께 사진을 찍고 악수합니다. 도대체 어디까지 요구할지 모르겠지만, 팬서비스를 하면서 세계를 돌아다니는 게 우리가 하는 일의 높은 비율을 차지합니다.

건축이란 자기 재산을 아낌없이 내놓아도 부족한 일의 연속입니다. 아니, 자기 재산을 모두 내놓는 정도라면 아직 괜찮을지 모르지만, 이를테면 자기 설계로 어떤 사람에게 수백억 엔의 손실을 입히면 그야말로 돌이킬 수 없습니다. 그런 프로젝트를 되풀이하다 보면 "제 표현은 이렇습니다."라고 고집하고 있을 수 없습니다.

대신 자신을 움직이는 엔진으로 '오랜 시간 견딜 수 있는 해결책을 발견한다'는 목적을 향해 전력을 다하는 것입니다. 지금 제 안에는 내 이름을 남기기보다는 후세에도 계속 사랑받을 수 있는 건축물을 만들고 싶은 마음, 즐거운 사람들

과 함께 즐겁게 일하고 싶다는 마음이 가장 강합니다. 건축은 형태를 분명하게 보여주기 때문에 건축가는 결과지상주의자로 보일지도 모르지만, 세상 속에서 몸부림을 치는 가운데 '즐거움'이라는 기본이 가장 중요하다는 사실을 요즘 들어 깨달았습니다.

물론 전문가로서 결과의 완성도에는 집착합니다. 하지만 어차피 그것은 형태에 지나지 않습니다. 무언가가 탄생하는 과정을 진지하게 생각하는 사람들과 공유하는 즐거움이 훨씬 더 큽니다. 그것과 완성도는 표리일체(表裏一體)라서 과정이 즐거우면 결국 완성도도 높습니다. 즐거운 상태를 만들지 않으면 그다음의 완성도도 기대할 수 없습니다.

그런 만남을 찾아 세상을 돌아다니고, 그렇게 잘 마시지도 않은 술을 마시고 허심탄회하게 이야기를 나눕니다. 그러면 상대도 마음을 열고 서로의 약점을 밝히며 진정한 신뢰관계를 쌓습니다.

인간은 매우 약하기 때문에 건축을 합니다. 동료와 함께 말이죠.

'구마 겐고'라는 이름의 여정

건축가 구마 겐고의 지금을 '바쁘다'는 한마디만으로 표현할 수 있을까요? 잡지 인터뷰를 통해 내가 그와 처음 만난 것은 20여 년 전으로 거슬러 올라갑니다. 그 뒤 그의 궤적을 바라보며 도쿄를 둘러싼 대화집인 『신·도시론 TOKYO(新·都市論 TOKYO)』『신·마을론 TOKYO(新·ムラ論 TOKYO)』를 함께 집필했습니다. 그를 바라본 시간은 한 개인이 자신의 한계까지 질주하는 모습을 바라본 시간으로 바꿔서 말할 수 있습니다.

그 바쁜 틈틈이 잠깐씩 시간을 내서 인터뷰를 진행했습니다. 지인으로부터 "저녁 때 지하철 플랫폼에서 구마 씨를 봤어."라는 이야기를 들으면 '아, 도쿄에 있구나.' 하면서 자동응답기에 용건을 녹음합니다. 다음 날 아침, 그에게 전화가 오죠. "지금, 어디 계세요?" "음, 아스펜(Aspen)." "거기가 어디예요?" 이 같은 대화가 자주 오갔습니다.

1980년대 후반, 거품경제 아래에서 그때까지 본 적 없는 건축물이 일본 전역에 지어지는 시대에 건축계에 젊은 논객으로 혜성처럼 등장한 이가 바로 그, 구마 겐고였습니다. 건축은 공학, 수학, 경제, 문학, 정치, 외교, 사교라는 모든 아카데미즘과 세속의 힘이 균형을 이룬 위에 존재합니다. 그러나 그 중심에 만드는 사람의 사상과 철학이 없으면 결국 성립할 수 없습니다. 그런 의미에서 비평 능력과 감각은 건축을 형성하는 중요한 요건입니다.

당시의 스타 건축가가 내놓은 몇몇 거품 건축을 야유를 섞어가면서 쿨하고 날카롭게 비평하는 그의 모습은 그야말로 차세대 스타가 될 만한 반짝임으로 가득했습니다. 그 직후 오랜 시간을 기다려 설계에 임한 대형 프로젝트로 세상의 비난을 한 몸에 받고 큰 좌절을 맛본 것은 이 책에서 밝힌 그대로입니다.

흔히 상상하는 도시파의 모습과는 반대로 그의 본령은 거품이 꺼진 뒤 20세기의 마지막 10년을 보낸 일본의 지방에 있습니다. 도쿄의 일에서 제외된 구마에게는 에히메현, 도치기현, 미야기현, 고치현 등 도쿄 이외의 장소에서 속속 의뢰

가 들어와, 입지와 예산의 제약에서 '그 땅만의' 건축을 발견했습니다.

평범한 건축가는 '그 땅만의' 건축을 '토착'과 결부시킵니다. 그러나 그가 그곳에 만든 것은 토착건축이 아니었습니다. 이를테면 한 기업의 게스트하우스로 아타미의 언덕 위에 지은 워터/글라스. 그 건물의 주 공간을 봤을 때의 충격은 지금도 잊을 수 없습니다. 유리로 만들어진 원뿔꼴 공간 주위에 얕은 연못이 있고, 반짝반짝 빛을 내는 수면이 그대로 눈앞의 웅대한 태평양과 이어집니다. 건물도, 그 외부도, 더 나아가 그 외부인 자연도 전부 하나로 융합되는 섬세한 그러데이션. 만드는 사람의 한없는 상상력의 비약 속에서 자신이라는 '물질'도 주위에 녹아 흐르는 감각.

한없는 비약은 그뿐이 아닙니다. 그전에 완성한 에히메현의 기로잔전망대에서 구마는 건물을 언덕 속에 감췄습니다. 그 후 도치기현의 나카가와마치바토히로시게미술관에서는 커다란 맞배지붕을 일반적인 건축재료와는 동떨어진 나무로 만들려고 했습니다. 그 이유는 본문 속에 있는데, 지방이라는, 합리성보다 인간관계가 훨씬 우선되는 장소에서 자기의 이상을 추구하는 것은 쉬운 일이 아닙니다. 둘 다 좀

더 쉽게 그럴듯한 건축을 할 수 있었을 겁니다. 그러나 구마는 지방이라는 느긋하고 감칠맛 나는 곳에 있으면서도, '그와 비슷한 것'을 끊임없이 거부했습니다. 어디를 가더라도 역시 도시적이고 예리한 비평가임에는 변함이 없었던 거죠.

일본은 세계적인 건축가를 배출하고 있습니다. 그의 뛰어난 점은 데뷔를 한 1980년대부터 일관적으로 시대의 최첨단에 서 있다는 것입니다. 1990년대의 일본의 지방은 반(反)20세기라는 의미에서 최첨단이었습니다.

그 뒤 2002년에 완성한 ADK쇼치쿠스퀘어를 시작으로 그는 다시 도시파로 돌아와 ONE오모테산도(ONE表参道), 산토리미술관, 네즈미술관까지 21세기 도쿄를 상징하는 프로젝트를 연속해서 담당합니다. 그리고 2013년 가부키극장의 재건으로 명실상부 일본건축사에 이름을 남깁니다. 그러나 이 책에서 드러나는 그의 본모습은 그 영광과는 달리 자신을 규정하는 다양한 근거에서 일탈하며 계속해서 흔들리는 '약한 나'입니다.

우선 집에서는 메이지시대에 태어난 아버지가 보여준 전쟁 전의 가부장적인 가치관에 길들지 않았습니다. 그렇다고

전후 일본을 지배한 미국적 가치관에도 물들지 않았습니다. 전공투세대보다는 늦은 세대였습니다. 게다가 르코르뷔지에와 프랭크 로이드 라이트, 안도 다다오라는 건축계의 변혁자와 달리 주류의 엘리트 교육을 받았습니다. 에이코학원(榮光学園)에서 도쿄대학, 같은 학교 대학원이라는 코스는 일본의 대표 선수로서 한 점의 오점도 없는 것인데, 그와 동시에 틀 밖의 힘이 주는 혜택을 받지 못했습니다.

어디에도 자신이 있을 곳이 없다는 습관적인 자기혐오는 어린 시절부터 구마 겐고를 관통해온 원리입니다. 그런 원리를 지닌 인간이 인간 최상의 미덕부터 최악의 본성까지 모든 요소가 들끓는 건축계라는 세계를 건너려고 할 때, 길은 아무래도 좁고 고독할 수밖에 없습니다.

그래서 구마는 '길'을 일찌감치 단념했습니다. 서퍼가 파도 끝에서 보드를 타고 균형을 유지하듯, 시대라는 파도 속에 몸을 둠으로써 항상 방향 회전이 가능하고 자기회의에서 자기갱신으로 비약해왔습니다.

천재는 시시각각 자신을 갱신합니다. 지난번에는 이렇게 이야기했는데, 이번에는 전혀 다른 말을 꺼냅니다. 평범한 사

람이 생각할 수 없는 곳으로 사고를 비약합니다.

　이 책의 원고에도 마지막 순간까지 수정과 가필이 이루어졌습니다. 그 의도를 음미하고 문맥에 담는 작업은 건축에 관여하는 사람이 현장에서 흙과 땀범벅이 되면서도 벽돌을 하나씩 쌓아올리는 것과 통하는 기분이 어렴풋하게나마 듭니다. 작업은 신이 나고 즐거운 일이 아닙니다. 다만 완성된 하나의 이미지를 향해가는 그 달성의 예감에 자신을 다독입니다.

　성취감을 드디어 맛보게 됐구나! 하지만 최종 마감이 임박해 구마는 가필을 해왔습니다. 듣기로는 이동 중인 국제선 비행기에서 알코올을 마시면 쓰고 싶은 기분이 든다는 겁니다. 비행기 속의 어둠은 지상에서 빛을 받으며 지내는 시간과는 다른 망상을 마음속에 불러일으킵니다. 건축가의 갈등이 담긴 글을 읽고 저는 구마 겐고라는 천재가 그냥 싫어졌습니다. 아무리 이야기를 듣고 쓰는 일이라고는 해도 한계가 있는 법이니까요.

　그러나 한숨 돌리고 마음을 가라앉히면 '진흙탕 같은 현실'에 맞서는 이 천재가 무엇을 정말 소중하게 여기는지를, 전보다 더 잘 알 수 있었습니다.

구마가 지적한 것은 듣는 사람의 작위가 들어간 부분이었습니다. 정신을 바짝 차렸는데도 기어이 사용하고 마는 낡은 관용구와 평범한 전개와 결론. 그 대신 약하고 섬세한 '진정한' 자신을 문장의 주체로 들이댔습니다. 그것은 듣는 이의 한계를 넘어서려는 자기갱신의 일종이었다고 저는 생각합니다.

때때로 생기는 작은 의문이나 문의에 대해서는 런던, 에든버러, 파리, 베이징, 방콕, 세계의 모든 장소에서 빠른 응답이 왔습니다. 채 10초도 되지 않는 대화도 많았지만, 감기 기운이 있는 목소리를 들으면 그의 바쁜 일상이 걱정됐습니다. 그래도 기억에 남는 것은 늘 느긋하고 여유 있는 분위기여서 불가사의했습니다.

한 건축가의 궤적은 '무인가가 생기는 과정을 진지하게 생각하는 사람들과 공유하고 싶다.'라는 단순한 하나의 문장으로 귀결됩니다. 내부에 프리즘 같은 굴절이 있는 사람이 만들어낸 알기 쉽고 일관된 경지를 글로 옮기면서 멀게만 느껴졌던 천재에 대한 개인적인 감정은 사라졌습니다. 그야 뭐라고 해도 이 말에는 희망이 있습니다.

이 책을 완성하기까지 5년 동안 신초샤(新潮社)의 아다치

마호(足立真穗) 씨가 큰 도움이 됐습니다. 그의 차분한 배려에 진심으로 고마움을 전합니다.

2013년 2월

기요노 유미(清野由美)

천진난만한 건축가, 구마 겐고

"한국에도 낙수장이 있다는 사실을
왜 내게 한 번도 이야기하지 않은 거야?"

오랜만에 걸려온 전화 속 목소리는 제법 격앙되어 있었습니다. 한국에 낙수장이 있다니? 무슨 말인지 도대체 영문을 모르는 제게 구마는 증명을 하고 싶으니, 안양공공예술프로젝트 개막식에 꼭 와달라고 했습니다.

　낡고 노후화되어 사람들의 발걸음이 뜸해진 과거의 유원지를 예술을 통해 소생시키는 안양공공예술프로젝트에 대해서는 구마가 참여하게 되면서 익히 알고 있었습니다. 작지만 한국에 진행하는 첫 프로젝트인 만큼 구마는 한국적인 공간을 만들고 싶어 했고, 그러면서 제게 가장 한국적인 공간이 무엇이라 생각하느냐고 물어온 적이 있었고, 이에 대해 많은 이야기를 나눈 적이 있기 때문입니다. 그래서 구마

가 만든 파빌리온은 어떤 모습일지 무척 궁금하던 참이었습니다. 낙수장도 파빌리온도 궁금해진 저는 개막식장으로 달려갔습니다.

꽤 넓은 예술단지를 샅샅이 찾아봐도 그 어디에도 낙수장은 보이지 않았습니다. 오전 내내 구마에게 낙수장이 어디 있느냐고 물었지만, 조금 더 기다려야 한다고만 말했습니다. 이윽고 점심이 되었고, 사무실 스태프와 함께 점심을 먹으러 나갔습니다. 감리를 보러 오면 반드시 들르는 식당이 있다면서 저를 제외한 모든 사람은 익숙하게 그곳으로 향했습니다.

예술단지는 산자락에 있었고, 뒤쪽의 오롯한 길을 조금 걸어 올라가니 단지가 생기기 이전부터 있던 낡은 식당이 보였습니다. 그저 한적한 곳에 있을 법한 우리네 풍경이었습니다. 식당으로 들어가니 안채를 지나 안마당이 나왔습니다. 그곳에는 계곡이 있었습니다. 안마당이 바로 계곡이었습니다. 계곡의 편편한 돌 위에 소박하게 평상을 깔고 식사를 할 수 있게 되어 있는, 시골 계곡의 전형적인 식당 그대로의 모습이었습니다.

구마는 빙그르르 웃으며 이렇게 계곡과 가까이에서 물소

리를 들으며 밥을 먹을 수 있는 것은 프랭크 로이드 라이트도 생각하지 못했을 거라고 했습니다. 낙수장보다 훨씬 자연스럽고, 게다가 겨울에는 사라지고 여름이 되면 생겨나는 공간이라며, 흥분된 목소리로 이렇게 그 자연스러움을 극찬했습니다. 허름한 식당이 촌스러운 것으로 치부되는 한국의 문화가 그의 눈에는 매력적인 공간이자 훌륭한 건축으로 보였던 것입니다. 이렇게 구마의 눈을 통해서 한국을 바라보는 일은 진심으로 즐거웠습니다. 구마와 이야기를 나누다 보면 일상적인 것을 새롭게 인식하고, 그 속에서 반짝거리는 아름다움을 발견하곤 했습니다. 건축가의 눈은 지극히 일상적인 것을 어떻게 바라보느냐에 달려 있구나, 새로운 것은 그저 만들어지는 것이 아니라 새롭게 보는 것에서 시작되는구나. 구마 곁에서 저는 깨닫곤 했습니다. 어느새 10년 전의 일입니다.

10년이면 강산도 변한다더니 제법 많은 것이 변했습니다. 10여 년 전, 처음 구마를 알게 된 때에도 그는 유명했지만, 지금은 세계적으로 유명한 건축가가 되었습니다. 도쿄 외에도 파리와 베이징에 사무실이 생겼고, 지금 진행되는 프로젝트 대부분이 세계를 무대로 합니다. 세계일주 티켓이

있다는 것도 구마를 통해서 처음 알았고, 시차를 느끼는 것도 여유가 있을 때의 호사라는 것 역시 처음 알게 된 사실입니다. 바쁜 건축가가 느끼는 시간의 밀도가 어떤 것인지, 그 판단력과 이해력의 속도가 어떤 것인지도 알게 되었습니다.

그러나 10여 년이 흘러도 그에게는 변하지 않는 것이 있습니다. 가방 없이 다니는 구마의 주머니에는 언제나 문고판 크기의 작은 책이 꽂혀 있다는 것과 상상을 초월하는 일정에도 1년에 50권 이상의 책을 읽는다는 것, 권위적이지 않아서 어깨에 힘이 들어가거나 잘난 체를 하지 않는다는 것은 여전했습니다.

저는 훌륭한 건축가가 되기 위해서는 열심히 일하고 공부하는 것이 아니라, 한 사람의 인간으로서 세상을 어떻게 바라보고 사람들과 어떤 관계를 만들어내는지가 가장 중요하다는 사실을 구마를 통해 처음으로 알았습니다. 건축을 하는 자세란 문제와 갈등이 있을 때, 그것을 받아들이고 수용하는 것이라는 긍정의 힘도 처음 알았습니다. 크고 작은 어려움을 천진난만하게 바라보고 순리대로 해결하는 것이 건축이라는 것도 알게 되었습니다. 어느 사이에 구마는 제가 가장 영향을 받은 건축가가 되었습니다.

이 책의 원서를 받아들고 한 번도 쉬지 않고 첫 장부터 마지막 장까지 읽었습니다. 솔직히 재미있었습니다. 이렇게 솔직해도 되는지 염려스러울 정도로 '있는 그대로의 구마'였습니다. 감상적인 에세이가 아닌, 지금 이 순간 한 사람의 건축가가 느끼는 경험과 감정과 시각을 사실 그대로 볼 수 있었습니다. 건축가로서 '업계의 비밀'을 그대로 공개하는 듯한 기분도 들었습니다. 이 책을 통해 건축이 거룩한 성전이 아니라, 동시대를 살아가는 사람들의 살아 있는 이야기이며, 세상을 어떻게 보며 느끼는지의 문제라는 사실을 책을 읽는 내내 생각했습니다. 이 책이 한국 독자에게 한 건축가의 가장 솔직한 이야기를 공감하는 계기가 되었으면 합니다.

2014년 2월
임태희

옆집 아저씨와 술 한 잔 기울이며 두런두런

푸근한 인상의 옆집 아저씨와 우연히 술 한 잔을 할 기회가 생겼는데, 그가 알고 보니 세계를 무대로 활동하는 인물이었습니다. 이 아저씨, 밤새 입이 딱 벌어질 만한 이야기를 껄껄껄 웃으며 잡담하듯 들려줍니다. 이 책의 원서는 제게 이런 느낌이었습니다. 대단한 조건에도 태생적으로 삐딱한 그는 매사를 그대로 받아들이지 않고 그만의 프리즘을 통해 세상을 투영합니다. 그러나 그 결과물에는 인간과 자연이 품고 있는 따뜻함이 담겨 있습니다.

그에게는 장인에게 호통을 치며 세계 최고의 노출콘크리트를 만들어내는 기개도, 가벼워진 외관으로 건축에 감각적인 날렵함을 선사하는 세련됨도 없는 것처럼 보입니다. 그러나 늘 자신을 삐딱한 인물이라고 툴툴거리지만, 자신에게 할당한 대지를 신발이 닳도록 걸어 다니며, 그곳에서 이미지가

떠오를 때까지 기다릴 수 있는 근성과 깔끔하거나 세련되진 않더라도 그 '장소'만의 소재를 과감하게 선택할 수 있는 배포가 있는 사람입니다. 또 가장 지역적인 것에서 가장 세계적인 것을 찾아낼 줄 아는 자기만의 건축관을 확립한 사람이기도 합니다.

그가 세운 것 중심에는 사람이 있습니다. 개인이 아닌 '우리'라는 사람. "인간은 매우 약하기 때문에 건축을 합니다. 동료와 함께 말이죠."라는 말처럼 그가 건축에서 가장 중요시하는 것은 '내'가 아니라 '우리'가 만든다는 실감입니다. "그래서 무슨 말을 들어도 어떻게든 해낼 수 있다고 생각합니다."라고 얘기할 정도로 구마 겐고는 그와 함께하는 사람을 품는 과정을 즐기며 앞으로 나아갑니다.

그의 건축 현장은 유독 조건이 나쁩니다. 예산도 적습니다. 장소도 오지에 가깝습니다. 건축가로서는 최악의 조건입니다. 그런 상황과 공간에서 세상에 둘도 없는 무언가가 탄생합니다. 하지만 그는 이렇게 말합니다. "다른 사람 탓을 잘하는 사람은 애초에 건축이란 일이 맞지 않습니다. 대지가 나쁘다, 클라이언트의 취향이 나쁘다, 머리가 나쁘다, 돈이 없

다, 이웃 주민이 까다롭다……. 다른 사람 탓을 할 거리는 한
도 끝도 없이 찾을 수 있습니다. 하지만 다른 사람을 탓하는
게 독특한 건축 작품을 만들기 위한 계기가 된다는 점을 몸
에 익히면 상황은 완전히 달라집니다." 이는 건축에만 한정
되는 이야기만은 아닐 겁니다. 어떤 분야든 일을 하는 우리
에게 본보기가 될 만한 말임이 틀림없습니다.

　이 책의 또 다른 흥미로운 점은 그가 작업한 중국, 프랑스,
이탈리아를 비롯해 한국, 인도, 아랍, 러시아, 일본 등 각국의
건축계 사정과 클라이언트의 특징이 묘사되어 있다는 것입
니다. 특히 한국을 일본 기업의 진정한 위협으로 꼽는데, 기
마민족이라 사막적, 국제적 특성을 지녔다는 점에서 유대인
과 비슷하다고 분석하는 부분은 의아하면서도 밖의 시각에
서는 이렇게도 보일 수 있겠다는 시사점을 얻기도 했습니다.
세계 곳곳을 달리면서 얻은 폭넓은 식견에서 비롯한 관점이
니 다시금 곱씹어볼 만한 부분입니다.

'강한 일본'이 아닌 '약한 일본'에서 건축을 시작한 어쩌면
불운한 건축가. 당시 가장 인기를 끌었던 콘크리트에 의존
해 만들어진 무겁고 영원할 것 같은 건축을 싫어하는 건축

가. 여기서 한 걸음 더 나아가 약하고 곧 사라지는 생명의 이야기를 건축에 담을 줄 아는 건축가. 영원할 것 같은 건축에 '죽음'을 담고 싶어 하는 건축가. 그에게서는 건축뿐 아니라 인생과 철학, 그것을 넘어선 긴 시간을 배우게 됩니다.

2014년 2월
민경욱

도판 출처